中国传统色

配色原理与实践应用

刘伟 编著

清华大学出版社
北京

内 容 简 介

本书深入剖析中国传统色的相关知识，以及它们在各领域的应用，具体内容按照技能线和案例线展开。技能线：第 1～6 章介绍了中国传统色的文化背景、分类与应用、配色基础及配色原理等，并对 10 大类中国传统色和 24 节气中国传统色进行深入讲解，对色彩的意象物、颜色含义、文化象征，以及色彩应用进行了详细阐述。案例线：第 7～12 章详细介绍了插画艺术、广告设计、家居设计、网页设计、服装设计、鲜花花束等 42 个行业的配色案例，并对配色方案进行具体分析与讲解，帮助读者从中寻找灵感、培养审美能力，创造出富有中国传统文化特色的作品。

本书包含 6 大行业的案例实战、12 章专题内容讲解、42 个具体案例应用、65 种中国传统色详解、340 张精美插图呈现，帮助读者轻松掌握配色技巧，成为中国传统色的配色高手！

本书适用读者：中国传统色爱好者、配色初学者；各类设计师和绘画师；各行业从事配色工作的人员，如服装配色师、家居配色师等。

本书封面贴有清华大学出版社防伪标签，无标签者不得销售。

版权所有，侵权必究。举报：010-62782989，beiqinquan@tup.tsinghua.edu.cn。

图书在版编目（CIP）数据

中国传统色：配色原理与实践应用 / 刘伟编著.
北京：清华大学出版社，2024.10. -- ISBN 978-7-302-67369-9
Ⅰ.J063
中国国家版本馆 CIP 数据核字第 2024MC0317 号

责任编辑：李 磊
封面设计：杨 曦
版式设计：芃博文化
责任校对：孔祥亮
责任印制：沈 露

出版发行：清华大学出版社
网　　址：https://www.tup.com.cn，https://www.wqxuetang.com
地　　址：北京清华大学学研大厦A座　　　　邮　　编：100084
社 总 机：010-83470000　　　　　　　　　邮　　购：010-62786544
投稿与读者服务：010-62776969，c-service@tup.tsinghua.edu.cn
质 量 反 馈：010-62772015，zhiliang@tup.tsinghua.edu.cn
印 装 者：大厂回族自治县彩虹印刷有限公司
经　　销：全国新华书店
开　　本：170mm×240mm　　　印　张：15.25　　　字　数：326千字
版　　次：2024年10月第1版　　　印　次：2024年10月第1次印刷
定　　价：99.00元

产品编号：104133-01

写作驱动

在中国传统文化中,色彩早已不仅仅是简单的视觉元素,更是一种富有哲学和象征意义的表达方式。每一种颜色都承载着厚重的历史,传承着历代人的智慧,是中华文明的生动注脚。从"五行"理论到"阴阳"哲学,从经典文学作品到宗教信仰,中国的传统色彩在这个漫长的历程中发展演变,形成了丰富多彩的色谱。

新时代,随着人工智能(Artificial Intelligence,AI)技术的不断进步,其在文化创意领域的应用逐渐增多,涉及插画、设计、服装、花卉等多种行业。传统色彩作为中国文化的重要组成部分,通过人工智能技术得以传承和创新融合。AI通过学习传统色彩的运用方式,可以创造出新颖的艺术作品,将传统文化注入当代创意中。

本书将带领读者走进色彩的世界,深入了解中国传统色彩的文化内涵、分类应用、配色技巧,以及丰富多样的艺术表现形式。

写作思路

本书包含12章,分为两部分内容:第1~6章为配色原理篇,从中国传统色的文化背景、分类与应用、配色基础,以及配色原理入手,致力于为读者构建一个坚实且丰富的知识体系;第7~12章为实战应用篇,深入探讨了中国传统色在不同艺术领域的应用,让读者能够在实际创作中灵活运用所学的知识。本书的具体内容与结构如下:

第1章,介绍了中国传统色的文化背景,带领读者穿越时空,感受历史的韵味。从古老的传说到文人墨客的书画,传统色承载了中华文明的灵魂,每一种颜色都有其独特的寓意和象征。

第2章,深入研究了中国传统色的分类与应用,揭示了不同的色彩色系与文化传统的相互交融,并介绍了具有代表性的传统色,以及传统色在不同季节与场合中的运用特点,展现了丰富多彩的艺术表达形式。

第3章和第4章,分别探讨了中国传统色的配色基础和配色原理,深入讲解色彩的属性、视觉与心理,挖掘色彩搭配的原则,揭示了配色的艺术之道,为读者提供了灵感和技巧的双重启示。

第5章和第6章，深入讲解了10大类中国传统色彩，并探讨了24节气的中国传统色彩文化，带领读者体会在四季的更替中，色彩扮演的记录时间和自然律动的重要角色，领略中国传统色在节令之美中的独特表现。

第7~12章，通过案例展示了色彩的实际应用，详细讲解了插画艺术、广告设计、家居设计、网页设计、服装设计、鲜花花束6个方面的配色技巧与应用方法，为读者呈现在多个领域中色彩搭配的精妙之处。

本书亮点

本书不仅是一部详尽的色彩指南，更是一部关于创意、想象和艺术追求的启示录。综合来看，本书有如下6个亮点。

(1) 全面系统的内容。本书系统性地呈现了中国传统色的方方面面，包括文化背景、分类与应用、配色基础与原理等，使读者全面深入地了解配色的相关知识。

(2) 经典多样的色彩。本书对10大类、24节气，共计65种经典的中国传统色彩进行详细讲解，包括桃红、菡萏、朱颜酡、缃叶、柘黄、丁香色、群青、月白等。

(3) 丰富的应用案例。书中通过6大行业配色实战、42个色彩应用案例，让读者快速成为中国传统色的识色、配色与应用高手。

(4) 深度的文化融合。本书不仅关注传统色的配色技巧，更注重将传统色与中国的历史、文化、传统习俗相结合，深刻阐释这些色彩的文化内涵。

(5) 实用的专家提醒。本书在编写时，将配色经验与应用技巧进行了总结与整理，提炼出40个专家提醒，不仅提高了本书的含金量，更有助于读者提升实战能力。

(6) 图文并茂的展示。本书提供了340多张图片，通过大量的辅助图片，让中国传统色的知识变得通俗易懂，读者可以一目了然，更容易理解传统色的独特之处。

此外，本书赠送丰富的学习资源，包括常用色谱表、图案配色方案、印刷常用色卡，以及中国传统色电子色卡等，读者可以扫描右侧的配套资源二维码获取。

配套资源

希望通过本书，读者能够深刻认识中国传统色的博大精深，不仅可以在艺术创作中获得灵感，也可以在实际生活和工作中更好地运用这些色彩，传承并发扬中华传统文化。愿每一位读者在这次色彩之旅中，找到属于自己的艺术灵感和创作乐趣。

特别提示

为了使读者更好地阅读本书和学习传统色知识，这里做出特别提示说明：

(1) 在RGB或色号相同的情况下，有些CMYK值会有所偏差，这是因为RGB色

域广,尤其是sRGB的色域更广,所以某种颜色的RGB可能没有对应的CMYK值,因此CMYK被取近似值。另外,在不同的图像模式、不同的设计软件、不同的软件版本中,色彩参数都是有一定偏差的,即使输入相同的数值或色号,RGB和CMYK值也不一定完全对应,大家可以RGB实际的颜色为准。

(2) 本书中呈现的RGB和CMYK值截图,是Adobe Photoshop 2024软件中的"拾色器(前景色)"提供的数值,但是在软件版本不同的情况下,参数仍然会有所变化,RGB和CMYK值会有所偏差。

(3) 显示器显示的颜色会存在一定的色差(非专业显示器及未进行色彩校准的显示器等存在的显示问题),再加上显示器的材料和标准各有不同,所以即便色彩参数值一致,在实际印刷与绘制过程中也会产生一定的差异。

(4) 印刷是一项复杂的工艺,不同类型的纸张吸收油墨的速度和程度不同,因此颜色可能会在各种纸上表现出不同的饱和度和亮度,呈现出的颜色在视觉上也会有些许偏差,大家可以实际使用时的颜色为准。

编者心声

本书由刘伟编著,参与编写的人员还有胡杨等人,在此表示感谢。

由于作者知识水平所限,书中难免存在疏漏之处,恳请广大读者批评、指正。

最后,感谢千百年来无数智者、艺术家、工匠们为色彩赋予了生命。愿本书能够为中华传统文化的宝库增添一抹微光,传承传统色彩文化精髓。愿读者在翻开这本书时,能够沉浸在五千年传统色的绚烂之中,感悟中华文明的深邃与博大。

编 者
2024年5月

目 录
CONTENTS

配色原理篇

第1章　中国传统色的文化背景　　002

- 1.1 传统色的历史渊源 003
 - 1.1.1 什么是中国传统色 003
 - 1.1.2 中国传统色的起源与发展 004
 - 1.1.3 传统色在古代文化中的演变 008
- 1.2 传统色与中国文化的紧密联系 010
 - 1.2.1 故宫里的色彩美学 010
 - 1.2.2 传统色与24节气的关联 012
 - 1.2.3 传统色在中国历史文化中的展现 014
- 1.3 传统色与中国传统节日的关联 015
 - 1.3.1 传统色与春节的关联及应用 015
 - 1.3.2 传统色与清明节、端午节、中秋节的关联及应用 016
- 1.4 中国传统色在文化和艺术中的重要性 019
 - 1.4.1 文化传承与身份认同 019
 - 1.4.2 象征意义与象征语言 020
 - 1.4.3 美学价值与视觉吸引力 021
 - 1.4.4 文化交流与国际影响力 022

第2章　中国传统色的分类与应用　　024

- 2.1 中国传统色的分类 025
 - 2.1.1 基于颜色特征的区分 025
 - 2.1.2 基于文化象征意义的区分 027
 - 2.1.3 基于传统文化和应用的区分 028
- 2.2 代表性传统色的介绍与解读 029
 - 2.2.1 红色的象征与应用特点 029
 - 2.2.2 黄色的象征与应用特点 030
 - 2.2.3 蓝色的象征与应用特点 031
 - 2.2.4 绿色的象征与应用特点 032

 2.2.5 白色的象征与应用特点 ····· 033
 2.2.6 黑色的象征与应用特点 ····· 034
 2.3 传统色在不同季节与场合中的应用 ····· 034
 2.3.1 春季传统色的选择与运用 ····· 034
 2.3.2 夏季传统色的选择与运用 ····· 036
 2.3.3 秋季传统色的选择与运用 ····· 037
 2.3.4 冬季传统色的选择与运用 ····· 039

第3章　中国传统色的配色基础　041

 3.1 了解色彩的属性 ····· 042
 3.1.1 色相 ····· 042
 3.1.2 明度 ····· 043
 3.1.3 饱和度 ····· 044
 3.2 认识四角色 ····· 045
 3.2.1 主角色 ····· 045
 3.2.2 配角色 ····· 045
 3.2.3 背景色 ····· 046
 3.2.4 点缀色 ····· 046
 3.3 色彩的视觉与心理 ····· 046
 3.3.1 色彩的冷暖 ····· 047
 3.3.2 色彩的易视性 ····· 049
 3.3.3 色彩的心理效应 ····· 050
 3.4 色调与色彩构成方式 ····· 052
 3.4.1 色彩的均衡分布 ····· 053
 3.4.2 色彩的相互呼应 ····· 054
 3.4.3 掌握色调与面积 ····· 055
 3.4.4 传统色搭配法则 ····· 055

第4章　中国传统色的配色原理　057

 4.1 对比配色原理 ····· 058
 4.1.1 传统色的明暗对比 ····· 058
 4.1.2 传统色的饱和度对比 ····· 059
 4.1.3 传统色的色相对比 ····· 059
 4.1.4 传统色的黑白对比 ····· 061

4.2 近似配色原理 .. 061
 4.2.1 传统色的近似色调 ... 061
 4.2.2 近似配色的运用技巧 ... 062

4.3 补色配色原理 .. 064
 4.3.1 传统色的补色关系 ... 064
 4.3.2 补色配色的运用技巧 ... 066

4.4 整体调和的配色技法 .. 067
 4.4.1 单色的调和 ... 067
 4.4.2 同色系的调和 ... 068
 4.4.3 类似色的调和 ... 068
 4.4.4 对比色的调和 ... 069
 4.4.5 补色的调和 ... 069
 4.4.6 复色群的调和 ... 070
 4.4.7 渐层调和 ... 071
 4.4.8 晕色调和 ... 071
 4.4.9 无彩色和有彩色的调和 ... 072
 4.4.10 纯度的调和 ... 073
 4.4.11 明度的调和 ... 074

第5章 10大类中国传统色的使用方法 075

5.1 红色 ... 076
 5.1.1 丹罽 ... 076
 5.1.2 桃红 ... 077
 5.1.3 菡苕 ... 079

5.2 橙色 ... 080
 5.2.1 朱颜酡 ... 080
 5.2.2 橘红 ... 081
 5.2.3 缥黄 ... 082

5.3 黄色 ... 083
 5.3.1 缃叶 ... 083
 5.3.2 松花 ... 084
 5.3.3 柘黄 ... 085

5.4 绿色 ... 086
 5.4.1 祖母绿 ... 086
 5.4.2 葱绿 ... 087
 5.4.3 绿沈 ... 088

5.5 紫色 — 089
5.5.1 齐紫 — 089
5.5.2 青莲 — 090
5.5.3 丁香色 — 091

5.6 褐色 — 092
5.6.1 驼褐 — 092
5.6.2 苏方 — 093
5.6.3 爵头 — 094

5.7 蓝色 — 095
5.7.1 群青 — 095
5.7.2 靛蓝 — 097
5.7.3 湖蓝 — 098

5.8 白色 — 100
5.8.1 月白 — 100
5.8.2 银白 — 101

5.9 灰色 — 102
5.9.1 相思灰 — 102
5.9.2 墨灰 — 103

5.10 黑色 — 104
5.10.1 漆黑 — 104
5.10.2 京元 — 105

第6章　24节气的中国传统色文化 — 106

6.1 立春 — 107
6.2 雨水 — 110
6.3 惊蛰 — 113
6.4 春分 — 114
6.5 清明 — 117
6.6 谷雨 — 120
6.7 立夏 — 122
6.8 小满 — 123
6.9 芒种 — 126
6.10 夏至 — 127
6.11 小暑 — 129
6.12 大暑 — 131
6.13 立秋 — 133

6.14	处暑	135
6.15	白露	136
6.16	秋分	137
6.17	寒露	139
6.18	霜降	140
6.19	立冬	141
6.20	小雪	143
6.21	大雪	144
6.22	冬至	146
6.23	小寒	147
6.24	大寒	148

实战应用篇

第7章 插画艺术：配色技巧与应用 151

7.1 传统色在插画艺术中的表现和意义 152
- 7.1.1 传统色对情感表达和故事叙述的作用 152
- 7.1.2 传统色在插画艺术中的视觉吸引力 154

7.2 传统色在插画艺术行业的应用案例 155
- 7.2.1 儿童插画的配色案例 155
- 7.2.2 环境插画的配色案例 156
- 7.2.3 漫画插画的配色案例 157
- 7.2.4 广告插画的配色案例 158
- 7.2.5 游戏插画的配色案例 158

第8章 广告设计：配色技巧与应用 160

8.1 传统色在广告设计中的表现和意义 161
- 8.1.1 传统色对品牌认知的作用 161
- 8.1.2 传统色对品牌标识辨识度的影响 163
- 8.1.3 传统色对包装设计的视觉冲击力 163

8.2 传统色在广告设计行业的应用案例 164
- 8.2.1 案例：奶茶品牌标识配色 164
- 8.2.2 案例：水果品牌标识配色 166
- 8.2.3 案例：服装品牌标识配色 167

	8.2.4	案例：家具品牌标识配色	169
	8.2.5	案例：相机海报广告配色	171
	8.2.6	案例：酒店节日广告配色	172
	8.2.7	案例：夏日冰饮广告配色	173
	8.2.8	案例：喜糖包装广告配色	174

第9章　家居设计：配色技巧与应用　176

9.1 传统色在家居设计中的表达手法 177
- 9.1.1 室内空间氛围与传统色的关系 177
- 9.1.2 传统色在不同功能区域的应用技巧 178
- 9.1.3 传统色与室内装饰材料的搭配原则 180

9.2 传统色在家居设计行业的应用案例 180
- 9.2.1 案例：女性空间配色 180
- 9.2.2 案例：男性空间配色 182
- 9.2.3 案例：儿童空间配色 183
- 9.2.4 案例：婚房空间配色 184
- 9.2.5 案例：都市感的客厅配色 185
- 9.2.6 案例：简约感的餐厅配色 186
- 9.2.7 案例：温馨感的卧室配色 188
- 9.2.8 案例：清爽感的卫浴间配色 189

第10章　网页设计：配色技巧与应用　191

10.1 传统色在网页设计中的表现和意义 192
- 10.1.1 传统色在网页设计中的影响力 192
- 10.1.2 传统色在不同网页中的表现效果 193

10.2 传统色在网页设计行业的应用案例 194
- 10.2.1 案例：品牌标识和导航栏配色 194
- 10.2.2 案例：背景色和整体色调配色 195
- 10.2.3 案例：背景色与网页插图配色 197
- 10.2.4 案例：按钮和交互元素的配色 198
- 10.2.5 案例：网页中宣传文字的配色 199

第11章　服装设计：配色技巧与应用　　　201

11.1 传统色在服装设计中的表达手法 202
- 11.1.1 基本的服装配色方式 202
- 11.1.2 服装对比配色方式的运用 205
- 11.1.3 强调服装配色的色彩感觉 206

11.2 传统色在服装设计行业的应用案例 207
- 11.2.1 案例：儿童春装配色 207
- 11.2.2 案例：儿童夏装配色 208
- 11.2.3 案例：儿童秋装配色 210
- 11.2.4 案例：儿童冬装配色 211
- 11.2.5 案例：女士宴会礼服配色 212
- 11.2.6 案例：女士休闲套装配色 213
- 11.2.7 案例：男士休闲套装配色 214
- 11.2.8 案例：中老年休闲套装配色 215

第12章　鲜花花束：配色技巧与应用　　　217

12.1 传统色在鲜花花束中的表现和意义 218
- 12.1.1 传统色对花束情感和寓意的影响 218
- 12.1.2 传统色在鲜花花束中的搭配原则 219
- 12.1.3 传统色在鲜花花束中的创意运用 219

12.2 传统色在鲜花花束行业的应用案例 221
- 12.2.1 案例：妇女节花束配色 221
- 12.2.2 案例：母亲节花束配色 222
- 12.2.3 案例：父亲节花束配色 223
- 12.2.4 案例：教师节花束配色 225
- 12.2.5 案例：七夕节花束配色 226
- 12.2.6 案例：生日花束配色 227
- 12.2.7 案例：婚礼花束配色 228
- 12.2.8 案例：春节花束配色 229

配色原理篇

第 1 章
中国传统色的文化背景

 中国传统色深深扎根于中国的历史、文化和哲学思想中,承载着深厚的文化内涵,这些色彩不仅运用于服饰、绘画和装饰领域,在其他行业中也都有广泛的应用,以缤纷多姿的各种视觉美呈现在人们的工作、生活等各个方面,绚烂、夺目。本章主要介绍中国传统色的相关基础知识与文化背景,帮助大家更好地认识中国传统色。

1.1 传统色的历史渊源

在中国悠久的历史和灿烂的文化传承中,色彩一直扮演着不可或缺的角色,如同一幅绚丽的画卷,美好而又神秘,承载着中国人独特的审美情趣,以及悠久的文化底蕴,如同一座丰富多彩的文化宝库。本节主要介绍中国传统色的概念、起源与发展等内容。

1.1.1 什么是中国传统色

中国传统色,是指在中国文化、历史和艺术中具有特殊意义和传统价值的一组颜色。它没有明确的标准,通常是基于中国文化、历史和审美传统的特定颜色范围,这些颜色具有丰富的象征和文化意义,体现了中国文化的各种价值观和传统观念。

例如,中国传统色中的桃红色,因其柔和的红色和粉红色调而闻名,类似于桃花或桃子的颜色,如图1-1所示。因为桃子成熟时通常呈现出这种桃红的颜色,所以许多文人常用桃红来比喻女子娇美的容颜,这种色彩也经常在情人节、婚礼和浪漫场合中出现。

图1-1 盛开的桃花如桃红色调

1.1.2 中国传统色的起源与发展

在古代汉语中,"颜色"一词最初并不是指色彩,而是容貌、面色、脸色的意思。直到唐朝,"颜色"才逐渐演变为指代自然界中的色彩,唐代文学中开始有以"颜色"隐喻花草树木的用法。语义的演变反映了语言在不同历史时期的发展,也折射出当时人们对色彩认知的变化,这种演变反映了文化观念和人类认知的历史进程。

中国传统色的发展大致可以分为6个时期,分别为古代时期、先秦时期、秦汉时期、魏晋南北朝时期、隋唐时期、宋元明清时期,如图1-2所示。

图1-2 中国传统色的发展历程

唐朝是中国历史上一个繁荣而开放的时期,被誉为中国古代文化的鼎盛时期之一。在唐代,政治稳定、经济繁荣、文化繁盛,这一系列因素促使唐朝社会经济全面进步,并衍生出丰富多彩的文化艺术。

1. 衣着和服饰

在唐朝，社会经济的繁荣使得人们的生活水平提高，服饰风格也更加多样化。皇室成员、贵族阶级、文人雅士和普通百姓的服饰都有独特的色彩和特点，丝绸、宝石、金银等贵重材料的使用使得服饰更为豪华。同时，汉族服饰在传统元素搭配的基础上，也受到外来文化的影响，呈现出一种开放包容的多元风格。唐代的服装颜色主要以绯红、明黄、绛紫、青绿最为流行。

以绯红(R191、G61、B34；C27、M89、Y97、K0；#bf3d22)为例，这是一种非常艳丽的深红色，类似于血液的颜色，在唐朝十分盛行，后来成为明代一至四品文官官服绯袍的颜色。图1-3展示了以绯红为主色调的唐装服饰。

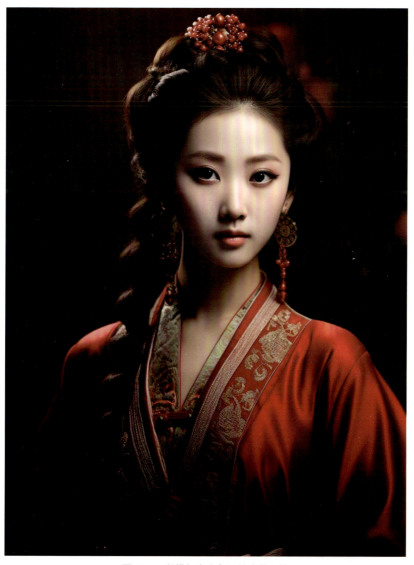

图 1-3 以绯红为主色调的唐装服饰

2. 美酒和美食

唐代的饮食文化极为繁荣，作为丝绸之路的中心，各种食材和烹饪技艺得到了充分的传播和融合。在宫廷宴席上，各种美味佳肴琳琅满目，反映了当时社会的奢华与富裕。

唐朝的黄酒是非常有名气的，颜色呈黄色，口感醇厚，中国传统色中的嫩鹅黄(R242、G200、B103；C9、M26、Y65、K0；#f2c867)由此而来。这种颜色与黄色的酒挂钩，用来形容酒的高品质，强调其美味和珍贵，如图1-4所示。唐代诗人杜甫就说过"鹅儿黄似酒，对酒爱新鹅。"

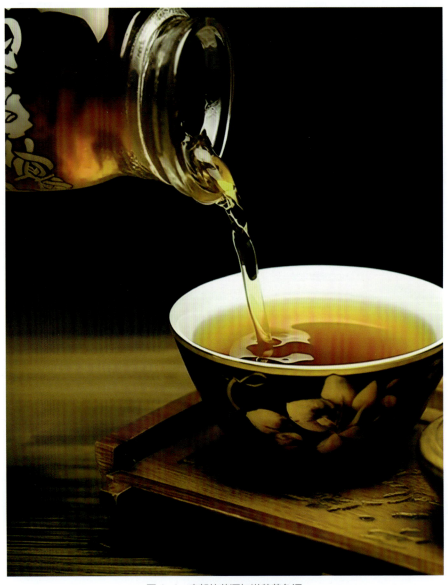

图 1-4　唐朝的黄酒如嫩鹅黄色调

另外，中国传统色中的丹颜(jì)色(R223、G1、B52；C5、M100、Y75、K0；#df0134)，在唐朝也甚是有名。丹颜是一种类似于枝头荔枝红的颜色，描述为一种深红色或鲜红色的色调，是一种明亮且饱和度较高的红色，我们在荔枝上经常能看到这种颜色。

3. 住宅和建筑

在唐代，宫殿、府邸、寺庙等建筑都表现出了雄伟壮观的风格特点，大量的文人墨客都在县城建造自己的府邸，形成了文化庇护所。这些建筑中的陈设和装饰也反映了当时人们对于美学的高度追求。

中国传统色中的黄丹色(R234、G85、B20；C0、M80、Y95、K0；#ea5514)，在唐代的宫殿和建筑中比较常见，它能够创造出金碧辉煌的宫廷装饰效果，配色突显了宫殿的氛围和华贵感。黄丹色也常用于古建筑设计中，可绘制建筑的装饰图案、窗棂、梁柱、屋檐和栏杆等部分，如图1-5所示。

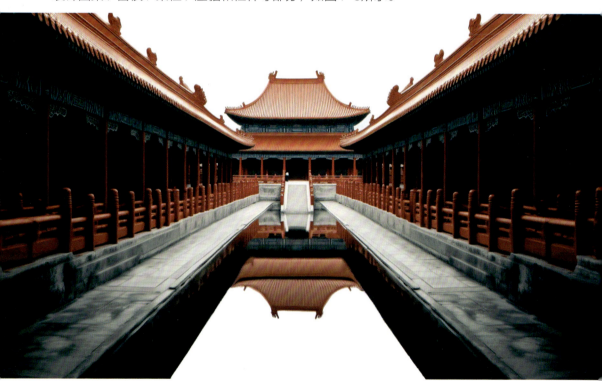

图1-5 黄丹色的古建筑效果

4. 文学与艺术

唐代文学昌盛，出现了许多杰出的文学家，如李白、杜甫、白居易等，他们的作品深刻地触及并广泛涵盖了人生的各个维度与层面，对后代产生了深远的影响。在这些诗词中，对中国传统色也有诸多描述，如白居易在《秋宿山寺》中写道："橘红香满院，落叶静无声。"描述的就是中国传统色中的橘红色(R238、G115、B25；C7、M68、Y92、K0；#ee7319)。

唐代在颜色的研发与应用上取得了一系列显著的成就，形成了具有代表性的艺术和文化产物，如唐三彩、草木染、唐妆等，如图1-6所示。

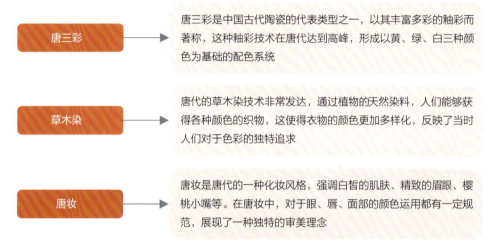

图1-6　唐代具有代表性的艺术和文化产物

中国传统色的发展历程丰富多彩，由于受到不同时期文化、宗教、哲学思想等多个方面的影响，每个时代都孕育出独特的色彩表达，反映了当时社会的审美观念和文化内涵。

1.1.3　传统色在古代文化中的演变

中国传统色在古代文化中的演变，指的是这些颜色在历史发展过程中所经历的变化和发展，这是一个复杂而丰富的过程，受到历史、哲学、宗教、社会制度等多种因素的影响。颜色的演变反映了古代社会的变革、思想观念的变化，以及文化交流的影响。以下是古代文化中传统色演变所涵盖的几个主要方面，如图1-7所示。

中国传统色深深根植于天地万物、古老文明的想象力中，强调观念、意象，并体现了"随类赋彩""以色达意"的独特观念。同时，中国传统色注重正色和间(杂)色的运用。

图 1-7　传统色在古代文化中的演变

正色是指在传统文化中被认为是正统、典雅、高贵的颜色，这些颜色通常与权力、地位、吉祥等积极的意义相关联。在中国传统文化中，正色为黑、赤、青、白、黄，称为五色体系，分别与五行相对应，如图1-8所示。

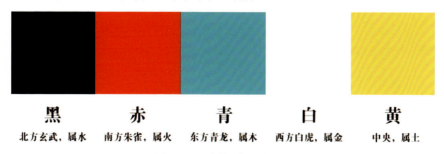

图 1-8　五色体系与五行关系

"五色"是传统色彩最基本的表达形式，古人认为这五种颜色是最纯正的，也是最基本的色彩，只能从自然界中提取原料制作颜料，以保持颜色的纯正和独特性，任何色彩调和在一起都得不到这五种颜色，因此称为正色。

在五行相克的规律下，红、绿、紫、碧、骝黄这五种颜色被归类为间色，因为它们是通过正色按照五行相克的规律混合得到的，五间色通过混合还可以再生成其他多种间色。尽管间色相较于正色来说，其纯度与重要性稍显逊色，但它们在特定的方面仍然具有不可忽视的作用，特别是在表达多样性和平衡的概念上。

古人在服饰上更重视正色，尤其是用于上衣，表现了对正色高贵、尊贵象征的认可，而间色常用于下裳、里衬。这样的搭配考虑到正色的艳丽和间色的淡雅，既能保持整体的庄重，又体现了服饰的层次感。

1.2 传统色与中国文化的紧密联系

中国传统色与中国文化之间存在紧密的联系，涉及多个层面，反映了中国人对自然、宗教、社会制度和艺术的独特理解。这些传统色在文化传承中扮演着重要的角色，在现代社会中仍然有所体现。本节主要讲解传统色与中国文化的紧密联系。

1.2.1 故宫里的色彩美学

故宫是中国明清两代的皇宫，也是中国最著名的宫殿建筑之一，其色彩美学体现了中国古代皇家文化的独有特征。下面针对故宫里的色彩美学进行讲解，欣赏它处处体现的中国传统色与传统文化。

1. 黄色代表皇室尊贵

在中国传统文化中，黄色被视为君权的象征，是一种皇家颜色，代表尊贵和权力。故宫的主体建筑大多采用黄色为主色调，如图1-9所示，表达了皇家的威严和尊贵，这一色调的运用使得故宫在整体上呈现出庄重、肃穆的氛围。

在中国传统色彩体系中，黄色与土属于同一五行中，而五行理论是古代哲学的一个重要组成部分，土象征着稳定和坚实，适合用于建筑的主体结构。因此，选择黄色作为主色调，也符合五行思想的建筑理念。

2. 红色代表瑞气和喜庆

红色在中国文化中象征着好运和喜庆，这种色彩美学既与传统节日和仪式的庆祝相关，也体现了对瑞气吉祥的追求。在故宫的建筑、装饰和宫廷礼仪中，朱红色(R113、G19、B24；C50、M100、Y100、K35；#701318)的运用十分丰富，在宫殿的柱子、门楼、栏杆等地方被广泛使用，如图1-10所示，代表着权力、祥瑞和喜庆。

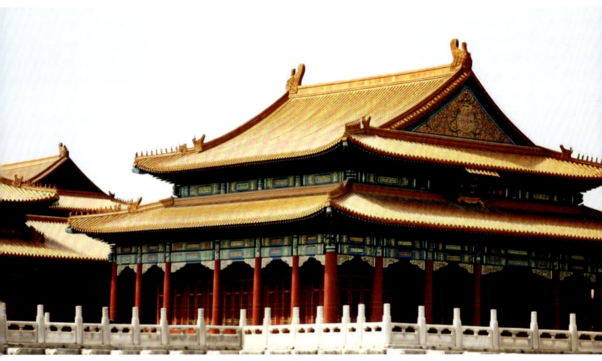

图 1-9　故宫主体建筑大多采用黄色为主色调

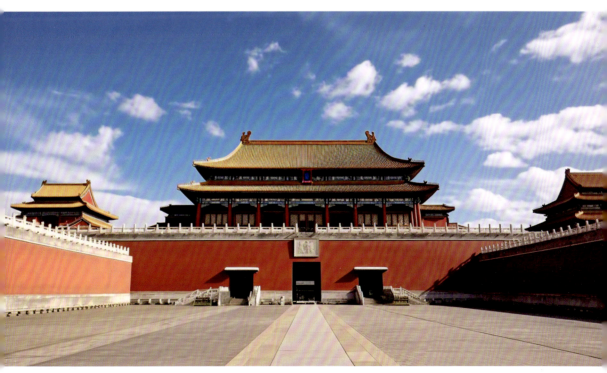

图 1-10　故宫朱红色的柱子和城墙等

3. 青色代表清新高雅

故宫中的一些建筑和装饰使用了青色，这与传统文人雅士的审美追求有关，青色代表着清新高雅，与古代文人崇尚的自然、清新的理念相吻合，这样的颜色也为故宫增添了一些柔和与宁静，如图1-11所示。

图 1-11　故宫青色的建筑装饰

1.2.2　传统色与24节气的关联

中国传统色与24节气之间有着密切的关联，这种关联主要体现在对自然和季节变化的认知上。24节气是中国古代的一种时间计时制度，用于描述一年中不同季节的变化。下面对中国传统色与24节气的关联进行讲解。

1. 季节色彩的变化

中国传统色在季节中的运用通常与24节气的变化相呼应。例如，春季强调绿色，夏季强调红色，秋季强调金黄色，冬季强调白色。这种色彩的变化反映了人们对季节变迁的敏感和对自然规律的尊重。图1-12为秋分时节拍摄的稻田，呈黄色调。

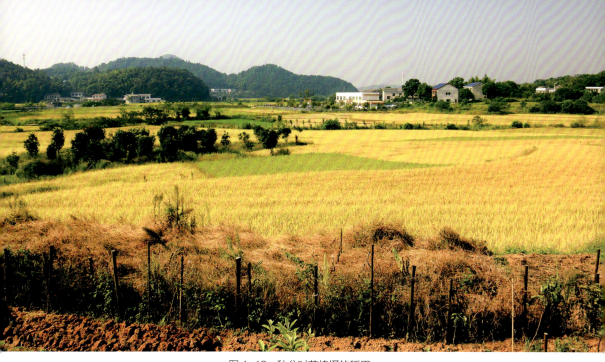

图 1-12 秋分时节拍摄的稻田

2. 节令风俗与色彩的关系

不同的节气与传统庆典、风俗习惯等联系紧密,这些活动往往伴随着特定的颜色。例如,春节装饰以红色为主,中秋节强调明亮的黄色,清明节与淡绿色相关,如图1-13所示。

图 1-13 清明节与淡绿色相关

3. 农事活动和颜色的对应

24节气与农事活动密切相关，在农业社会中具有很强的实用性。不同的农事活动伴随着特定的颜色，如春耕春种可能与绿色有关，秋收可能与金黄色有关。这些色彩表现反映了人们对自然周期的理解和对生活的期许。

中国传统色与24节气之间的关联，反映了中国古代人民对自然、季节和农事的深刻认识，颜色在这个过程中不仅仅是视觉上的呈现，更是文化和社会的象征，反映了人们对自然界的尊重和对节令变迁的敏感，这一传统的颜色观念在中国文化中一直延续至今。

1.2.3 传统色在中国历史文化中的展现

传统色在中国历史文化中的展现涉及服饰、建筑、艺术、文学等多个方面，反映了中国古代人们对颜色的审美观念，并映射出文化传统与社会制度的深远影响。图1-14为一些传统色在中国历史文化中所展现的意涵。

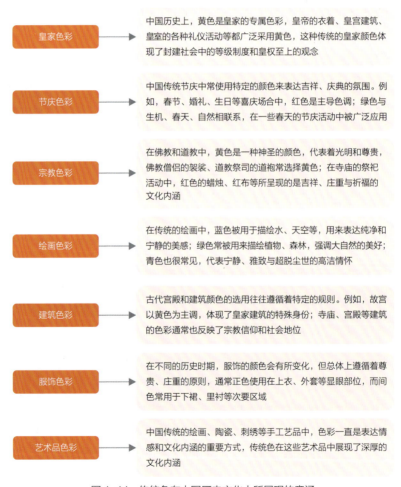

图1-14 传统色在中国历史文化中所展现的意涵

1.3 传统色与中国传统节日的关联

传统色在中国传统节日中扮演着重要的角色，不同的颜色通常与特定的节庆、习俗和文化传统相联系，代表了各种寓意。本节主要介绍传统色与中国传统节日的关联。

1.3.1 传统色与春节的关联及应用

春节是中国最重要的传统节日之一，春节期间，传统色彩与节日氛围紧密相连，其应用展现出了极为丰富的层次和内涵。通常，春节中运用的传统色以红色为主，同时包括金黄、绿色等，这些颜色都承载着丰富的文化内涵和吉祥寓意。

1. 红色

在中国传统文化中，红色代表着吉祥的寓意，因此在春节装饰中红色占据主导地位，代表着热烈、喜庆、幸福和好运，还有趋吉避祸的意思。例如，春联、红灯笼、红彩带、红对联等各种红色装饰品随处可见，街道、家庭、商铺都被装点得喜气洋洋，如图1-15所示。

图 1-15　春节的红灯笼

2. 金黄

金黄色代表着富贵和繁荣，与黄金的贵重和光辉相关，传达了人们对财富积累和好运连连的向往与追求。金黄色常用于以下春节装饰中。

灯饰和装饰品： 春节期间，金黄色常用于灯笼的装饰，大街小巷随处可见。这种装饰的灯笼具有传统的文化内涵，金黄色的运用还象征着富贵和繁荣，为整体环境增添了节日的气氛。

窗花和春联： 春节期间，人们常使用金黄色的窗花装饰窗户，营造温馨喜庆的氛

围。春联是春节不可或缺的传统装饰品，金黄色的春联寓意着富贵吉祥，为节日增添了美好的祝愿。

服饰和饰品： 春节期间，金黄色的服装成为不少人的选择，特别是在一些庆祝活动中，金黄色的服饰代表着喜庆和吉祥。同时，金黄色的手链、耳环等饰品也备受青睐，巧妙融合了传统好运寓意与现代的时尚元素。

传统舞龙舞狮： 舞龙舞狮是春节时的传统表演节目，金黄色的龙狮被视为吉祥的象征，代表着对新一年好运的期许，如图1-16所示。

红包和礼品包装： 送红包是春节期间的传统习俗，红包上一般会有金黄色的字，表达了对受礼者的祝愿；礼品的包装通常也会选择金黄色，显得礼物更有分量。

3. 绿色

绿色通常代表着新生、希望与生机勃勃，与春天的寓意相联系，象征着五谷丰登。春节期间，绿色的植物如鲜花、柳条等常被用于装饰，使人感受到春天的气息。

1.3.2　传统色与清明节、端午节、中秋节的关联及应用

清明节作为中国传统祭祖扫墓的节日，色彩的运用往往深刻体现了对祖先的缅怀、对逝者深沉的悼念，以及对这一文化传统的尊重与敬意。端午节为农历五月初五，这一天，人们以五彩斑斓的色彩装点节日、举办龙舟赛等活动，希望能够驱邪避疫，寄托对健康的祝愿。中秋节是农历八月十五，节日里人们常以金黄色、红色、白色等明亮的色调装点环境，表达了对团圆、幸福与丰收的美好愿景。下面分别对这些节日所运用的传统色进行讲解。

1. 清明节

在清明节的色彩应用中，常见的传统色包括白色和绿色。

白色： 在中国文化中，白色代表着纯洁、清净和哀悼。在清明节这个扫墓祭祖的日子里，人们通过穿着白色服装、使用白色祭品等方式表达对逝者的尊敬和怀念之情。一些人在清明节选择穿白色的衣服，表达对故人的思念之情。

绿色： 绿色以其生机盎然的象征意义，成为不容忽视的传统色彩。清明节期间，绿色被巧妙地融入各项传统习俗之中。一方面，人们会在祭拜亲人时，在墓前种植绿树或摆放绿色的植物，通过这种方式寄托对逝者的怀念。另一方面，一些地方还保留着用绿色材料包裹祭品、制作绿色糕点的习俗，这不仅为节日增添了色彩，更蕴含了人们对生命、自然与亲情的深刻理解和珍视。

2. 端午节

端午节是中国重要的传统节日之一，其节日氛围的营造往往融汇了五彩斑斓的艳丽颜色，其中以红、黄、绿等色彩为主。

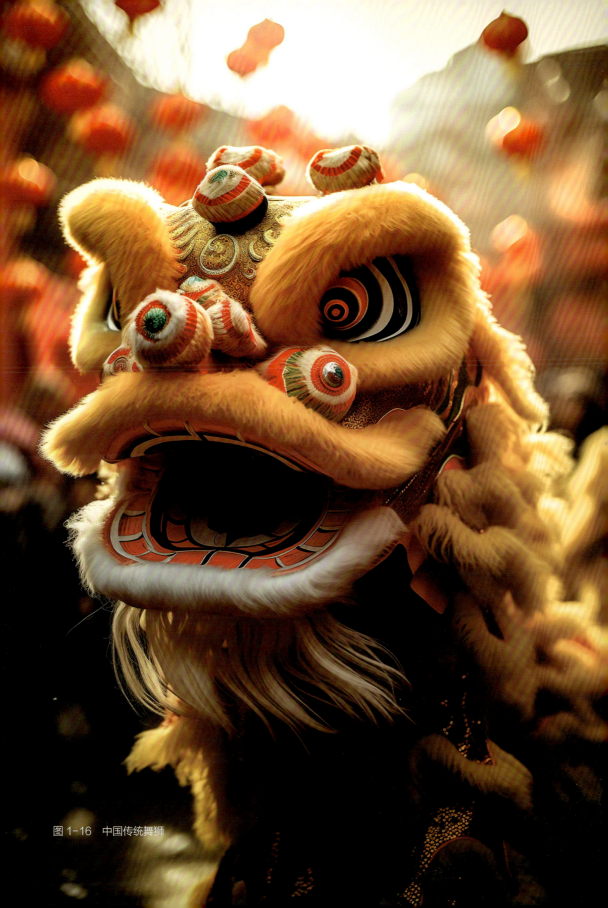

图 1-16　中国传统舞狮

红色：红色具有驱邪避害的作用，端午节时人们会使用红色的丝线编织成各种饰品，如五彩绳、香囊等，并配以红枣等寓意吉祥的食材，体现了人们对于五行调和、百病不侵的美好愿景。另外，龙舟、灯笼、彩带等也常选用红色作为主体颜色，为庆祝活动带来热烈的氛围。

黄色：黄色代表富贵、繁荣和丰收。在端午佳节之际，黄色更是成为节日庆典中不可或缺的亮丽风景，以各种象征丰收的装饰物呈现，将节日氛围装点得既庄重又不失生机。

绿色：绿色代表生机、和谐和健康。在端午节时，绿色与自然、清新的田园风光联系紧密，这个时候人们都会用新鲜、绿色的粽叶来包粽子，用于祭祀祖先和神灵，以求平安吉祥，如图1-17所示。

图 1-17　端午节制作的粽子

3. 中秋节

中秋节的色彩运用通常与月亮、家庭团圆、丰收等文化元素相联系，主要涉及明亮的色调，尤其以金黄、红色、白色为主，这些颜色在传统文化中具有吉祥、富贵和团圆的象征意义。

黄色：中秋节时，月亮圆满如"金盘"，因此金黄色与中秋月圆的意象相得益彰。中秋节时，人们常使用金黄色的彩带、彩灯等装饰庆祝活动，为节日增添了热闹的气氛。月饼作为中秋节的传统食品，金黄色始终是其主色调之一，这不仅是因为金黄色在视觉上具有吸引力，更因为它寓意着吉祥、如意和团圆，如图1-18所示。

红色：中秋佳节，红色的灯笼、彩带，以及精美的贺卡等装饰物，共同编织了一幅关于团圆、幸福的节日画卷。它们不仅让节日的氛围更加浓厚，更让人们在欢声笑语中感受家的温暖与亲情的可贵。

白色：白色往往与明亮的月光相联系，表达了人们对美好生活的向往，白色的装饰品可以营造出宁静、祥和的节日氛围。

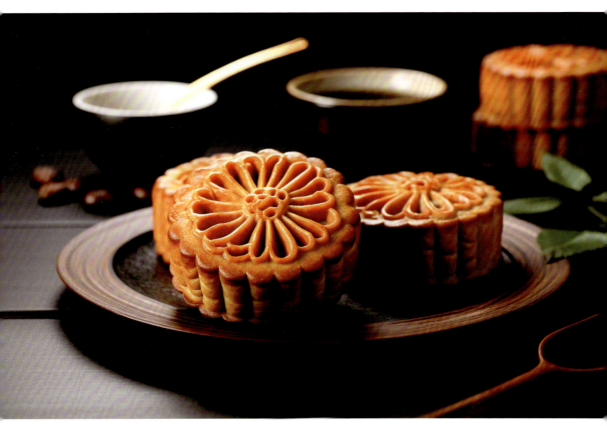

图 1-18 中秋节制作的月饼

1.4 中国传统色在文化和艺术中的重要性

中国传统色在文化和艺术方面具有深远的意义,它不仅反映了中华民族的悠久历史和深厚传统,还承载着丰富多元、意蕴深远的象征意义。本节将重点讲解中国传统色在文化和艺术方面的重要作用。

1.4.1 文化传承与身份认同

诸多中国传统色均源自特定地区的自然环境、历史事件、宗教信仰或社会习俗等,通过代代相传,这些传统色成为文化的象征,通过视觉形象传达着文化的独特性。在绘画、工艺品、服饰等艺术与设计领域中,广泛运用传统色,不仅有助于保留和彰显文化的独特视觉元素,更促进了这些宝贵文化遗产的传承与发展。

传统色在很大程度上塑造了人们对自身文化的认同感,通过穿着传统色的服饰、参与传统色彩浓郁的仪式、活动等,个体能够表达对传统文化的认同,强化自己在传统文化中的位置。这种身份认同的方式,可以在日常生活中、节庆时刻,以及特殊仪式中体现出来。

1.4.2 象征意义与象征语言

传统色的象征意义,是指中国传统色在文化和社会中所具有的深层次的象征性含义,这些象征意义通常根植于特定的文化、历史、宗教或社会传统中,通过颜色的选择和运用来传达一系列的信息和价值观。以下是一些关于传统色象征意义的案例。

红色: 在中国文化中,红色常与幸福、好运、婚礼和新年庆祝活动联系在一起。此外,红色还可能代表着激情、爱情或战斗精神。例如,中国传统色中的丹矄(R223、G1、B52;C5、M100、Y75、K0;#df0134),常用于中式婚礼、新人服饰、婚房装饰中,如图1-19所示。

图1-19 传统中式婚礼的红色装饰

白色: 在中国传统文化中,白色既具有纯洁、质朴、高尚的寓意,又因其与死亡、丧礼的紧密联系而被视为凶恶之色,这种双重性使得白色在中国文化中呈现出复杂而独特的面貌。例如,中国传统色中的银白(R231、G229、B237;C11、M10、Y4、K0;#e7e5ed),常见于银饰品中。

蓝色：在中国古代，蓝色是官方的代表色彩，常见于官员服饰中，象征着权力、尊贵和高贵。蓝色还代表着天空和海洋的宽广与深邃。例如，中国传统色中的湖蓝(R45、G124、B176；C79、M43、Y14、K0；#2d7cb0)，象征着大海。

黄色：在中国传统文化中，黄色代表着财富和繁荣。在中国古代，黄色是皇室的专属颜色，象征着尊贵和权力。例如，中国传统色中的柘黄(R198、G121、B21；C29、M61、Y99、K0；#c67915)，就是古代皇帝的标志性服饰颜色。

绿色：在中国传统文化中，绿色常被用来描绘生机勃勃的自然景象，如青山绿水、绿树成荫等，表达人们对自然和生命的崇敬与热爱。例如，中国传统色中的石绿(R32、G104、B100；C85、M50、Y60、K10；#206864)，它的命名源于自然界中的矿石。

1.4.3　美学价值与视觉吸引力

中国传统色具有深厚的美学价值与视觉吸引力，这些传统色通常与文化、哲学、自然等多个层面相融合，体现了中国传统美学的独特魅力。

1. 五行色彩与和谐观念

五行理论中的木、火、土、金、水，分别对应青、赤、黄、白、黑，这些颜色在文化艺术中的运用强调了自然元素的平衡与和谐，体现了中国传统文化对于天人合一的追求。

2. 自然融合与审美平衡

中国传统色通常从自然界中汲取灵感，如蓝色和绿色常取自天空、江河、山脉等，这种自然的融合赋予色彩以深刻的自然美，同时通过色彩的搭配和运用追求审美上的平衡，以营造和谐的视觉效果。

3. 传统绘画的色彩搭配

中国传统绘画对于色彩运用有独特之处，注重色彩的淡雅和谐，画家通过运用不同深浅的水墨和彩墨，以及巧妙搭配的对比色，创造出具有意境和情感的画面，通过深浅、明暗、冷暖等对比来表达画面的层次和平衡感，这种审美理念也影响了其他艺术领域。图1-20为一幅工笔画作品，整体色彩搭配平衡、合理，给人一种美的视觉感受。

4. 季节与时间感

中国传统色的运用与季节和时间感关联紧密，春天强调嫩绿色，冬天注重深沉的冷色调，这种根据季节变化调整色彩的做法，使人在感知中体验到时间的流转。

5. 民间艺术传承

中国传统色在民间艺术中得到广泛的运用和完美体现，如刺绣、传统服饰、建筑等，弘扬了中国传统文化，也为艺术注入了浓厚的人文氛围。

图 1-20　工笔画的色彩搭配

总体而言，中国传统色在美学上强调文化内涵、自然融合、审美平衡等方面，通过色彩的深度、层次和对比展现出强大的视觉吸引力。这些色彩不仅在艺术中有着独特的表现，也深深植根于中国传统文化的精髓之中。

1.4.4　文化交流与国际影响力

中国传统色在国际舞台上具有重要的文化交流作用与国际影响力，下面分别进行讲解。

1. 国际文化交流

中国传统色在国际文化交流中充当着独特的文化符号，红色、黄色等明亮的传统色常被用于国际性的活动和庆典中，如奥运会、世博会等。在奥运会上，中国运动员的队服经常以红色为主色调，代表着中国的热情、奋斗和荣耀。此外，奥运会的场馆、主持人的服装等也常使用红色元素，使整个奥运场地充满了中国传统的喜庆氛围。这些传统色在国际场合上的频繁出现，使得国际社会更加熟悉和认识中国的传统文化。

2. 时尚与设计领域

中国传统色对时尚界和设计领域产生了深远的影响，越来越多的国际设计师和品牌在他们的作品中使用了中国传统色，融入中国的传统元素，使其作品更具有独特性和

国际吸引力，这种文化融合也促进了东西方之间的交流。

3. 艺术展览与博物馆

中国传统艺术、绘画、陶瓷等作品中运用的中国传统色往往会成为国际艺术交流的焦点，吸引着全球观众，引起了外国人对中华文化的浓厚兴趣。

4. 文化创意产业

中国传统色在文化创意产业中崛起，通过影视、动漫、游戏等形式向全世界输出。这些娱乐形式中运用的中国传统色不仅吸引了国内观众，也在国际上获得了一定的影响力，推动了中国文化软实力的提升。

5. 传统手工艺品与国际市场

以中国传统色制作的手工艺品经常成为国际市场的热门商品，传统绘画、刺绣、陶瓷等工艺品通过对传统色的运用，赢得了国际消费者的青睐，反映出中国传统文化在国际市场上的竞争力。图1-21所示的陶瓷艺术品，运用了中国传统色中的黄白游色调，呈现出柔和、明亮和清新的感觉，它的饱和度适中，既不过于耀眼，也不会暗淡。

图 1-21　黄白游色调的陶瓷艺术品

第 2 章
中国传统色的分类与应用

　　中国传统色主要包括红色、黄色、蓝色、绿色、白色、黑色等色彩，它们在传统文化中具有象征意义，在文化、艺术和生活等领域被广泛应用，不同的季节与场合，应用的中国传统色也不相同。本章主要介绍中国传统色的分类与应用等知识，帮助大家更好地理解与应用中国传统色。

2.1 中国传统色的分类

中国传统色的分类并没有严格的标准，但可以根据颜色的特征、象征意义，以及在传统文化和艺术中的应用进行一定的分类，主要包括基于颜色特征的区分、基于文化象征意义的区分，以及基于传统文化和应用的区分等。这样的区分和命名体系在中国传统文化中形成并延续了数千年，反映出人们对颜色的独特认知和文化理解。这些传统色在不同领域的应用，以及它们在文化中的象征意义，共同构成了丰富多彩的中国传统色体系。

2.1.1 基于颜色特征的区分

中国传统色基于颜色特征，可以分为红色系、黄色系、蓝色系、绿色系、白色系、灰色系和黑色系等，下面分别进行讲解。

1. 红色系

红色系包括深红、绛红、烟红、枣红、石榴红、丹罽、朱砂、牙红、鹤顶红、胭脂虫、木红、桃红、梅红和鞓红等近似色。图2-1为以红色为主要色调的花卉作品。

图2-1 以红色为主要色调的花卉作品

2. 黄色系

黄色系包括黄白游、松花、黄檗、栀子、缃叶、柑黄、郁金裙、雌黄、明黄、嫩鹅

黄、黄粱、黄栌、蜜蜡、藤黄、番黄、桂黄、黄琉璃、雄黄、紫磨金、库金、娇黄、鞠衣、琥珀、金黄和杏黄等近似色。

3. 蓝色系

蓝色系包括窃蓝、宝蓝、青瓷蓝、湖蓝、藏蓝、湖泊蓝、宝石蓝、古铜蓝、青灰蓝、靛青蓝、深蓝、青莲蓝、蔚蓝、闪青蓝、孔雀蓝、矢车菊蓝、银鱼蓝、碧绿蓝、月光银蓝、宝石紫蓝、落霞蓝、孔雀青蓝、荷蓝、海蓝、兰花蓝、灰蓝和空宝蓝等近似色。

4. 绿色系

绿色系包括葱绿、碧山、秋葵、京绿、祖母绿、秧色、明绿、青青、竹绿、官绿、松绿、砂绿、结绿、绿沈、水绿、四绿、缥碧、三绿、二绿、品绿、头绿、绿青、孔雀绿、欧碧、柳绿、绿茶、笋绿和墨绿等近似色。图2-2为以绿色为主色调的春天风光作品。

图2-2　以绿色为主色调的春天风光作品

5. 白色系

白色系包括草白、灰白、米白、卵白、东方亮、鱼肚白、羊绒、豆白、甜白、缟素、缟羽、余白、凝脂、浅云、月白、鄹白、皦玉、象牙白、银白、粉白、荷花白、莲子白、莲瓣白、洁白、乳白和二目鱼等近似色。

6. 灰色系

灰色系包括灯草灰、雁灰、石灰、青灰、银灰、烟灰、梧桐灰、芦灰、铁灰、月灰、瓦灰、蓝灰、穹灰、珠母灰、鹊灰、鱼尾灰、斑鸠灰、玛瑙灰、暗砖灰、尘灰、嫩灰、淡松烟、米灰、深灰和相思灰等近似色。

7. 黑色系

黑色系包括漆黑、玄色、鸦青、朱墨、元青、铁棕、百草霜、粗晶皂、油烟墨、黎、黯、黝、黝黑、玄青、煤黑和墨黑等近似色。

2.1.2 基于文化象征意义的区分

基于文化象征意义的区分,是一种根据颜色在文化传统中所承载的象征意义进行分类的方式。在中国传统文化中,每种颜色都被赋予了特定的含义,与吉祥、富贵、清新等概念相关联,下面分别进行讲解。

1. 吉祥瑞彩

红色作为中国传统文化中最具吉祥意义的颜色之一,代表着热情、喜庆、繁荣、好运,在婚礼、春节等喜庆场合,红色经常被用作主导色调,象征着美好的祝愿。图2-3为以红色为主导色调的婚庆场地布置效果。

图 2-3 以红色为主导色调的婚庆场地布置效果

黄色象征着皇家尊贵、富贵吉祥，在中国传统文化中，黄色是一种令人敬仰的颜色，常与财富、尊贵、吉祥等联系在一起。

2. 自然清新

蓝色和青色通常与自然、清新、和谐相关，蓝色代表着天空和大海的纯净，而青色则与山川、田园等自然元素有关。在传统绘画和装饰中，这些颜色被用于表达对自然的崇敬和向往。

3. 生命活力

绿色代表着生命、健康与活力。在中国传统文化中，绿色常被用于描绘植物、春天和生机盎然的景象，象征着新生和希望。

4. 纯洁神圣

白色作为纯洁、清白、神圣的象征，在婚礼、葬礼等场合中常被选用。在中国传统文学艺术中，白色也与高尚的品德相联系。

5. 庄重神秘

黑色代表庄重、神秘和深邃。在中国传统绘画、书法，以及传统服饰等方面，黑色常用于表达深沉的情感和内涵。

6. 尊贵荣誉

金色象征着富贵、尊贵、荣誉。在重要的仪式、庄重的场合中，金色常被用来强调尊贵和特殊性，如一些建筑项目中，在雕刻、镀金等装饰物上使用金色，使整个建筑显得尊贵、庄重。在传统绘画和艺术中，金色常用于描绘神明、仙境和神话故事中的宝藏，强调其神秘和神圣的意境。

2.1.3　基于传统文化和应用的区分

基于传统文化和应用的区分，是一种将颜色分类归纳到特定传统文化场景或应用领域的方式。这种分类方法通常考虑颜色在特定文化传统和实际应用中的角色和意义，主要内容如图2-4所示。

- **宫廷色**
 - 特点：宫廷色是指在古代宫廷文化中被广泛应用的颜色，这些颜色常与皇室、贵族的生活有关，呈现出典雅、庄重的特点
 - 应用：在宫廷建筑、宫廷服饰、宫廷绘画等方面，中国传统色的运用非常普遍，比如黄丹色、柘黄色、齐紫、三公子、海天霞等色彩在这个领域中经常出现

- **书法绘画色**
 - 特点：书法绘画色是指在中国传统绘画和书法中常用的颜色，这些颜色在艺术创作中有独特的表达方式和象征意义
 - 应用：传统的墨黑、朱红、青绿等颜色，在山水画、花鸟画、书法等艺术形式中经常被运用，以表达艺术家的审美情感和意境

- **民间传统色**
 - 特点：民间传统色是指在民间文化、手工艺品、传统节庆等方面广泛应用的颜色，这些颜色反映了生活、信仰和传统文化的特点
 - 应用：在中国的传统手工艺品中，比如蜡染布、剪纸等，五彩斑斓的色彩往往是吉祥、热烈的象征。此外，在传统节庆中，如春节、元宵节等，红色、金黄色等民间传统色都有着重要的作用

图 2-4　基于传统文化和应用的区分

2.2　代表性传统色的介绍与解读

本节将对中国传统色中的几种代表性色彩进行介绍与解读，主要包括红色、黄色、蓝色、绿色、白色、黑色等。

2.2.1　红色的象征与应用特点

红色是一种明亮而温暖的颜色，常用来表达热情和喜庆的情感，具有深远的文化和象征意义，通常象征着幸福、吉祥和好运。在中国文化中，人们相信红色能够带来好运和积极的能量，能够驱邪避凶，保佑平安吉祥。因此，红色在传统节庆、婚礼、新春贺岁等场合中屡见不鲜，如图2-5所示。

图 2-5　新春贺岁场合中红色的运用

2.2.2　黄色的象征与应用特点

黄色具有较高的饱和度，通常被形容为阳光下的颜色，非常明亮而有活力，它与中国文化的许多方面紧密相连，被视为一种富贵繁荣的象征。黄金是珍贵的金属，因此黄色与财富、繁荣、好运联系在一起，常用于庆典、开业、婚庆等场合，象征着对未来富贵繁荣的期许。在中国传统农业社会中，黄色被视为丰收和富饶的象征。

在古代中国，黄色是皇室专用的颜色，被视为一种尊贵的颜色，黄色的龙袍和帝王的龙椅都是皇权至高无上的象征，因此黄色与尊贵、皇家地位紧密相连。

黄色在古代宫殿、庙宇等建筑中经常被使用，如图2-6所示，以突显建筑的尊贵和庄重。在现代建筑和室内装饰中，黄色也常被用来营造温馨、明亮的氛围。

图 2-6　古代庙宇建筑中黄色的运用

2.2.3　蓝色的象征与应用特点

　　蓝色常用于象征天空和海洋,蓝天白云、蔚蓝的海洋都代表着宽广、深邃、自由和宁静,清澈的湖水、涓涓细流,能让人联想到蓝色所传递的清新和纯净的感觉。因此,蓝色常被用来表达对自然界的崇敬和对宇宙的向往。

　　在服装设计中,蓝色可以展现典雅和清新感,深蓝色的礼服、浅蓝色的夏季服饰都能传递出舒适和时尚感;蓝色在现代建筑和室内设计中也有广泛的应用,蓝色的墙壁、家具等可以营造出清新宜人的空间,如图2-7所示。

　　一些企业和品牌选择蓝色作为标志色,以传达稳重、可靠、清新的企业形象,这是因为蓝色被认为是一种安定和值得信赖的颜色。蓝色也经常与科技、创新等领域相联系,许多科技公司和创新型企业选择蓝色作为企业标识,以强调其现代、前卫的形象。

图 2-7　室内设计中蓝色的运用

2.2.4　绿色的象征与应用特点

绿色在中国传统文化中通常与自然、生命、健康等正能量联系在一起。绿色是大自然的颜色，与植物、草地、树木等相关联，因此绿色通常象征着生命的茁壮成长和健康的状态。在中医理论中，绿色与五脏中的肝脏相关，代表着生命的活力。在中国传统文化中，绿色常与清幽的山水、宁静的田园相联系，在描绘清新空气、晨曦和新生事物时，绿色经常用来表达清新的感觉。

绿色在农业领域和农村地区有广泛的应用，代表着农田的丰收和农业的繁荣，农民的服饰、房屋颜色等常选用绿色，以表达对农业美好的祝福。绿色也常用于医疗行业，因为它与生命、健康和清新相关，医院、诊所等场合的标志和装饰中经常可以看到绿色的运用。另外，绿色也与环保和可持续发展紧密相连，在环保活动、倡导绿色生活方式的宣传中，绿色通常被用来强调对自然环境的保护。

绿色是一种令人放松的颜色，因此在休闲和旅游产业中也有广泛的应用，一些度假胜地、公园、绿化场地等，都选择用绿色来营造宁静和舒适的氛围，如图2-8所示。

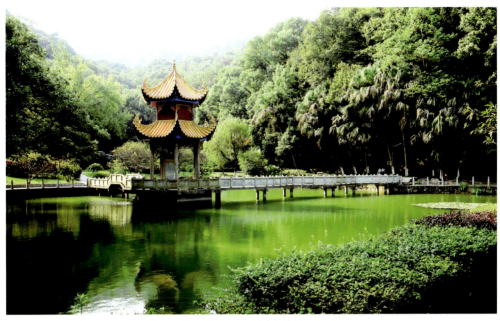

图 2-8　公园环境中绿色的运用

2.2.5　白色的象征与应用特点

白色是所有颜色中最纯净的，因此常被视为纯洁无瑕的象征，它与无尘、清新的意境相联系，可用来表达纯净的心灵和纯洁的品质。由于白色与丧礼的紧密联系，白色在中国文化中也被视为死亡、凶兆的象征。例如，亲人过世，家属要穿白色孝服、办"白事"。在某些语境下，白色也象征着公正、正直和端庄。例如，在法律、医疗等领域，白色常被用作制服的颜色，以体现其专业性和权威性。

在艺术设计中，白色因其纯净、崇高的特质而备受青睐，它常被用于调和色彩、扩大空间、增强产品的展示效果等。在文学作品中，白色常被作为纯洁、飘逸的象征。例如，大量文学作品中用白色来描绘美丽的女子或飘逸的场景。在日常生活中，无论是家居装饰、服饰搭配，还是食品包装等领域，白色都因其简洁、明亮的特性而受到人们的喜爱，如图2-9所示。

图 2-9　服饰设计中白色的运用

2.2.6 黑色的象征与应用特点

黑色是一种深邃和沉静的颜色，常用来表达事物的庄重感和神秘感。在服装、装饰和艺术中，黑色可以营造出高贵、庄严和神秘的氛围。在古代，宫廷和王室常使用黑色来突显其统治者的威严和权威，黑色被视为一种能够表达出强大力量的颜色。在古代哲学思想中，黑色被视为一种极端的颜色，代表了事物的极致和深度，常用来表达对生死、存在和虚无等哲学概念的思考。

在艺术设计中，黑色被用来强调线条和形状，使作品更富有层次感，黑色的画作、雕塑等作品可以展现出深沉和神秘的艺术效果，如图2-10所示。

图2-10 黑色的画作展现出深沉和神秘感

2.3 传统色在不同季节与场合中的应用

中国传统色在不同季节和场合中的应用，受到文化传统、气候和社会风俗等多方面的影响。本节主要介绍传统色在春季、夏季、秋季、冬季中的选择与运用。

2.3.1 春季传统色的选择与运用

春季是一个充满生机和希望的季节，传统色的选择与运用体现了对新生活、新气象的向往。以下是春季传统色的选择与运用的一些特点，如图2-11所示。

| 红色 | → | 在春季，人们喜欢穿着红色的衣物来迎接新的一年和春天的到来。红色服饰不仅显得鲜艳夺目，还寓意着吉祥如意、红红火火。此外，在一些重要的节日或庆典活动中，红色的服饰和装饰品也是不可或缺的一部分 |

| 粉色 | → | 粉色是温暖而柔和的色彩，春天花朵盛开，粉色与桃花、樱花等自然元素相联系，给人一种温馨、浪漫的感觉。粉色在春季服装、鲜花布置等方面有广泛的应用 |

| 绿色 | → | 春季是万物复苏的季节，绿色是新生活、新希望的象征，绿色在春季中可用于表示清新、生机勃勃的景象。春天时，很多商家、店铺使用翠绿、嫩绿的颜色装饰，使客人感到春意盎然 |

| 黄色 | → | 春天阳光明媚，黄色在春季中代表着温暖和活力，黄色的花朵、服装等元素可用来装点春日的氛围。黄色与春季一些传统的节庆活动相关，被用于活动的布置、宴会的装饰等方面 |

图 2-11　春季传统色的选择与运用特点

图2-12为春季中粉色的儿童服装，可以传达出春天的气息。

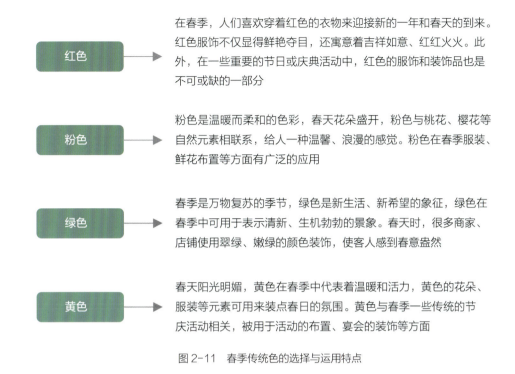

图 2-12　春季中粉色的儿童服装

2.3.2 夏季传统色的选择与运用

夏季是一个充满活力、明亮而炎热的季节。在夏季，选择与运用传统色时，一般强调清凉、明亮与活力。以下是夏季传统色的选择与运用的一些特点，如图2-13所示。

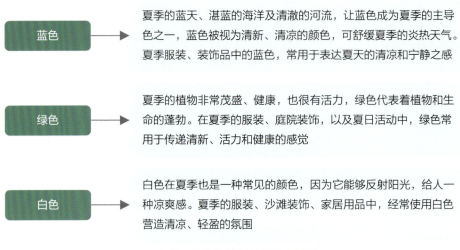

图 2-13 夏季传统色的选择与运用特点

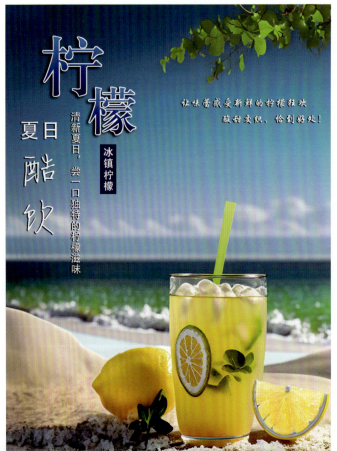

图2-14展示了一幅专为夏季设计的清凉饮品广告图，它以蓝色为主色调，给人一种清凉的感受。

图 2-14 以蓝色为主色调的夏季饮品广告图

2.3.3 秋季传统色的选择与运用

秋季是一个丰收、宁静而富有深沉色彩的季节。在秋季,选择与运用传统色时,通常强调温暖、深沉和庄重的感觉。秋季传统色的选择与运用的一些特点,如图2-15所示。

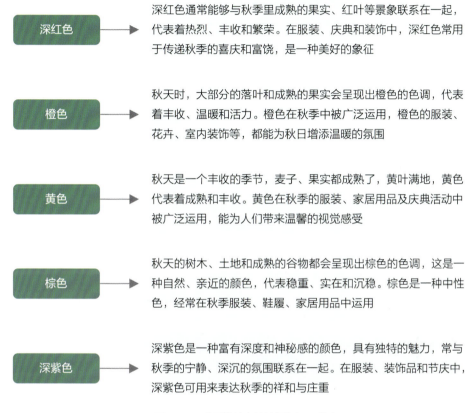

深红色 → 深红色通常能够与秋季里成熟的果实、红叶等景象联系在一起,代表着热烈、丰收和繁荣。在服装、庆典和装饰中,深红色常用于传递秋季的喜庆和富饶,是一种美好的象征

橙色 → 秋天时,大部分的落叶和成熟的果实会呈现出橙色的色调,代表着丰收、温暖和活力。橙色在秋季中被广泛运用,橙色的服装、花卉、室内装饰等,都能为秋日增添温暖的氛围

黄色 → 秋天是一个丰收的季节,麦子、果实都成熟了,黄叶满地,黄色代表着成熟和丰收。黄色在秋季的服装、家居用品及庆典活动中被广泛运用,能为人们带来温馨的视觉感受

棕色 → 秋天的树木、土地和成熟的谷物都会呈现出棕色的色调,这是一种自然、亲近的颜色,代表稳重、实在和沉稳。棕色是一种中性色,经常在秋季服装、鞋履、家居用品中运用

深紫色 → 深紫色是一种富有深度和神秘感的颜色,具有独特的魅力,常与秋季的宁静、深沉的氛围联系在一起。在服装、装饰品和节庆中,深紫色可用来表达秋季的祥和与庄重

图2-15 秋季传统色的选择与运用特点

图2-16为秋季的橙色系花束,在这个收获与感恩的季节里,橙色花束更能表达出人们对生活的热爱和对未来的憧憬。

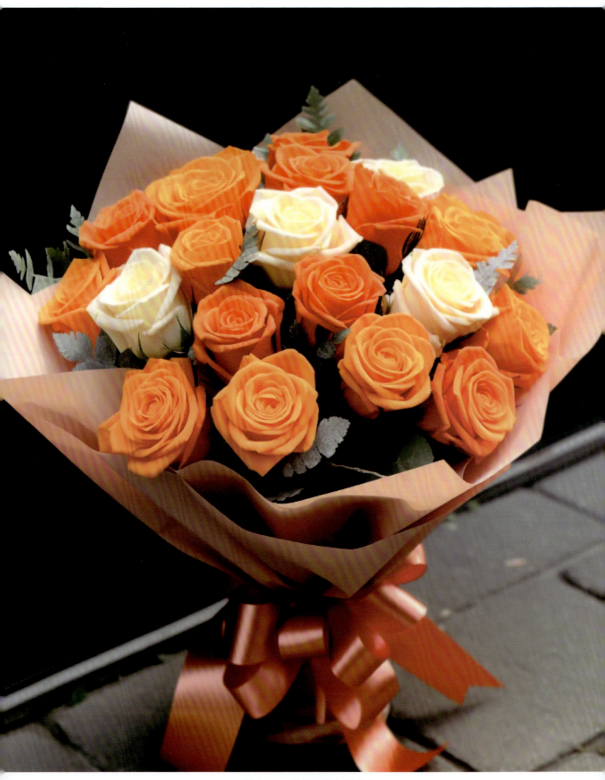

图 2-16　秋季的橙色系花束

2.3.4 冬季传统色的选择与运用

冬季是一年中最为寒冷的季节,特别是在中高纬度地区,温度下降,天气变得寒冷。在冬季,选择与运用传统色时,通常强调温暖、冷静和庄重的感觉。冬季传统色的选择与运用的一些特点,如图2-17所示。

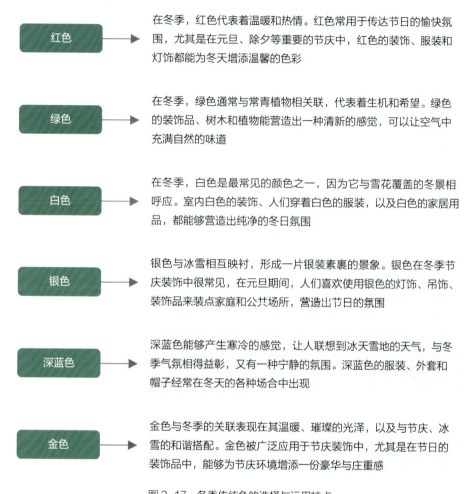

红色 → 在冬季,红色代表着温暖和热情。红色常用于传达节日的愉快氛围,尤其是在元旦、除夕等重要的节庆中,红色的装饰、服装和灯饰都能为冬天增添温馨的色彩

绿色 → 在冬季,绿色通常与常青植物相关联,代表着生机和希望。绿色的装饰品、树木和植物能营造出一种清新的感觉,可以让空气中充满自然的味道

白色 → 在冬季,白色是最常见的颜色之一,因为它与雪花覆盖的冬景相呼应。室内白色的装饰、人们穿着白色的服装,以及白色的家居用品,都能够营造出纯净的冬日氛围

银色 → 银色与冰雪相互映衬,形成一片银装素裹的景象。银色在冬季节庆装饰中很常见,在元旦期间,人们喜欢使用银色的灯饰、吊饰、装饰品来装点家庭和公共场所,营造出节日的氛围

深蓝色 → 深蓝色能够产生寒冷的感觉,让人联想到冰天雪地的天气,与冬季气氛相得益彰,又有一种宁静的氛围。深蓝色的服装、外套和帽子经常在冬天的各种场合中出现

金色 → 金色与冬季的关联表现在其温暖、璀璨的光泽,以及与节庆、冰雪的和谐搭配。金色被广泛应用于节庆装饰中,尤其是在节日的装饰品中,能够为节庆环境增添一份豪华与庄重感

图 2-17 冬季传统色的选择与运用特点

图2-18为元旦室内装饰的场景,主要应用了红色和金色。

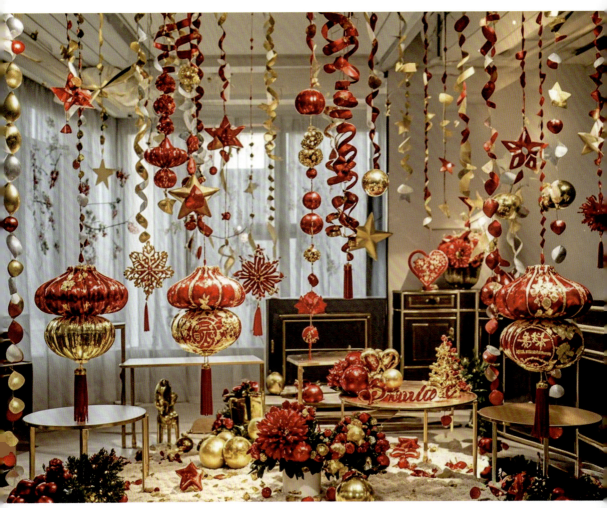

图 2-18　以红色和金色装饰的冬季室内场景

第 3 章
中国传统色的配色基础

中国传统色丰富多彩，富有深厚的文化内涵，反映了中国传统文化的审美观念、哲学思想和社会价值。它的配色方式在很大程度上受到传统文化和审美观念的影响，注重色彩的和谐、平衡和寓意。本章主要介绍中国传统色的配色基础，包括了解色彩的属性、认识四角色、色彩的视觉与心理、色调的把握与色彩构成法则等内容。

3.1 了解色彩的属性

中国传统色的种类繁多,但基本都具备色相、明度和饱和度三种属性,这也是区分色彩感官识别的基础要素。在进行设计时,需要灵活应用色彩的三种属性,从而更好地展现色彩的魅力。本节主要介绍色相、明度、饱和度等色彩属性的内容。

3.1.1 色相

色相,顾名思义,是指色彩的相貌,主要用于区别各种不同的色彩,它是色彩的一个基本属性,表示在光谱中的位置或者在色相环上的位置。换句话说,色相指的是我们所感知到的中国传统色在光谱中的相对位置,或者在色相环上的角度。

色相环是一个圆形的色谱图,将所有的颜色按照其色相排列在圆周上。图3-1展示了不同类型的色相环。

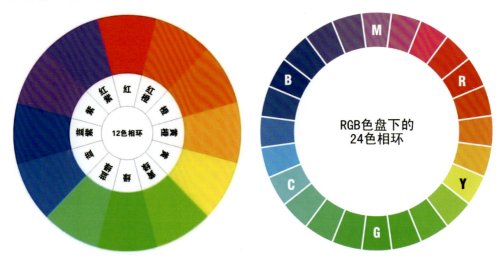

图 3-1 不同类型的色相环

红、橙、黄、绿、蓝、紫为基本色相,在两个基本色相之间分别加上一个中间色,即可形成"12色相环"。在12色相环中,光谱顺序为红、红橙、橙、黄橙、黄、黄绿、绿、蓝绿、蓝、蓝紫、紫、红紫。

RGB色盘下的24色相环,通过红、绿、蓝三种基本色的不同组合,产生了24种不同的色相,这些色相在色相环上均匀分布,覆盖了从暖色到冷色的广泛范围,以提供更丰富的色彩选择。

12色相环与24色相环的主要区别,在于它们所包含的颜色数量和颜色种类的丰富性。12色相环包括红、橙、黄、绿、青、蓝6种基本色,以及每个基本色的浅、中、深三个互相配合的色调,共计12种颜色,这种设计依据的是色彩三原色理论(红、黄、

蓝），也称为RGB色彩模式。24色相环在12色相环的基础上，通过增加每个基本颜色的补色，使得色彩种类更加丰富。这些补色在色相环上与基本颜色形成对比，增强了色彩的对比度和视觉冲击力。同时，24色相环也保留了12色相环中的色彩分布规律和色彩关系。

在色相环中，不同的位置代表不同的颜色，改变色相意味着在色相环上移动，从一个颜色过渡到另一个颜色。在颜色的组合上，色相差距较小能给人平和、稳健的感觉，如图3-2所示；色相差距较大，可使画面效果突出，充满张力，如图3-3所示。

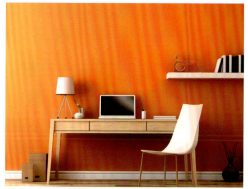

图 3-2　色相差距较小的配色

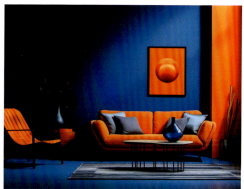

图 3-3　色相差距较大的配色

3.1.2　明度

明度是指颜色的明亮程度或深暗程度，也可以理解为颜色的亮度。在中国传统色中，明度表示颜色相对于灰度的浓淡程度。明度是由色光的振幅强度决定的，白色的明度最亮，黑色的明度最暗，如图3-4所示。

图 3-4　明度

在色彩空间中，明度的变化可以使颜色看起来更明亮或更暗。在明度较高的情况下，颜色会呈现出较为明亮、鲜艳的外观；而在明度较低的情况下，颜色会显得更加深沉和暗淡。

明度不同于色相和下面要介绍的饱和度，它关注的是颜色的明暗层次，而不是颜色本身在光谱或色相环中的位置或浓淡程度。通过调整颜色的明度，可以在不改变颜色基调的前提下，调整其在视觉上的明亮程度。图3-5为高明度下的饮品广告图，颜色鲜艳、靓丽；图3-6为低明度下的饮品广告图，颜色暗淡、深沉、无光泽。

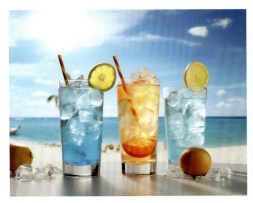
图 3-5　高明度下的饮品广告图

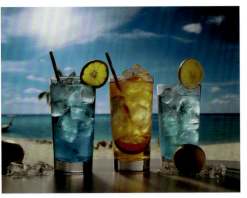
图 3-6　低明度下的饮品广告图

3.1.3　饱和度

饱和度是指颜色的纯度或鲜艳程度，可以用浓、淡、深、浅等程度词来进行描述。色彩的纯度高低主要取决于这一色相发射光的单一程度，也可以看成是原色在色彩中所占据的百分比，从0%(灰度)到100%(最大纯度)不等。例如，100%饱和度的红色表示这是一个在红色色相上的纯粹红色，而50%饱和度的红色则表示这个红色中混有一半的灰度，如图3-7所示。

图 3-7　饱和度

在传统色的描述中，饱和度通常与色相、明度一同考虑，传统色的色相表示颜色在色谱上的位置，明度表示颜色的明暗程度，而饱和度则表示颜色的强烈程度或者是与灰度的相对浓淡。具体来说，当传统色的饱和度较高时，颜色看起来更加鲜艳、强烈，如图3-8所示；而饱和度较低时，颜色则呈现出更为淡雅、灰暗的外观，如图3-9所示。

图 3-8　颜色的饱和度较高

图 3-9　颜色的饱和度较低

3.2 认识四角色

在色彩空间中,每一幅作品上的中国传统色会有主次之分,每一套服装上的中国传统色也有主次之分,上衣、裤子、领带、鞋子等色彩都不相同,这些色彩就像小说中的角色一样,所占面积不一样,其重要程度也不相同。了解中国传统色的四角色,可以帮助大家搭配出完美的色彩效果。本节主要介绍主角色、配角色、背景色和点缀色的相关知识。

3.2.1 主角色

主角色是在图像或画面中占据最大面积的颜色,广泛覆盖视觉空间,能够最快引起人的注意。主角色在画面中占据核心地位,是视觉的焦点,能够引导观众的视线,确保浏览有序流畅,其显著特性成为视觉引导的关键所在。图3-10所示的产品广告图中,女包使用的黄色就是主角色,颜色非常显眼,强调了画面元素。

主角色的颜色决定了整个场景的色调和氛围,不同的主角色可以传达出不同的情感和主题,因此在选定主角色时,设计师需要考虑整体的视觉效果。主角色的颜色需要与其他色彩搭配,以实现对比或和谐的效果,搭配的方式可以影响画面的视觉冲击力和整体的平衡感。

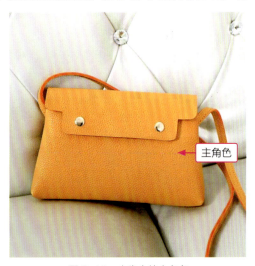

图 3-10 广告中的主角色

3.2.2 配角色

配角色是次要的、占据面积较大但不及主角色的颜色,通常用来强化主角色,起到衬托和平衡的作用。配角色与主角色形成对比,可使画面更加丰富多彩,产生深度和层次感,它有助于呈现更为丰富和复杂的视觉效果。图3-11所示的拖鞋广告图中,天蓝色是主角色,后面的鲜红色和粉红色是配角色,配角色能够增强图像的层次感,使画面元素对比鲜明。

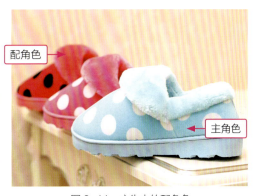

图 3-11 广告中的配角色

3.2.3 背景色

背景色占据画面较大空间，通常位于主角色和配角色的背后，用以完整填充画面。背景色为整个场景提供环境和氛围，使主角色和配角色更加突出，它的选择可以影响整个画面的色调和情感。图3-12为健身俱乐部的宣传海报，图中的玫红色为背景色，这是一种充满活力和能量的颜色，能够瞬间吸引观众的目光。

3.2.4 点缀色

点缀色是画面中的点睛之笔，面积虽小，却专注于细节强化或亮点添加。点缀色主要起到点缀和突出的作用，为画面增添亮眼元素，它可以引导观众的目光，使被点缀的部分更为突出。

点缀色虽小，其选择却至关重要，需兼顾整体画面的和谐与平衡。恰当的点缀色能够与主色调搭配，从而有效强化或突出画面重点。图3-13为鞋子广告图片，其中白色是主角色，绿色是配角色和背景色，鞋子底部的红色、黄色、蓝色是点缀色，主要用来装饰鞋面，使鞋子更具个性化。

图 3-12　宣传海报的背景色

图 3-13　广告图片中的点缀色

3.3　色彩的视觉与心理

著名的画家和美术理论家瓦西里·康定斯基曾在《论艺术的精神》一书中提出："色彩直接影响着精神，色彩和谐统一的关键最终在于对人类心灵有目的地启示激发。"

在通过视觉传达信息时，色彩是非常关键的因素，它可以呈现出某种情绪，引导观

众产生不同的联想和行动。因此，在广告设计中色彩的视觉表现与心理效应是一个重要的研究课题。本节将介绍一些色彩的客观性质，以及能够对人的视觉产生什么刺激，并由此形成的心理状态。

3.3.1 色彩的冷暖

根据色彩的心理温度进行划分，中国传统色可分为暖色调和冷色调，如图3-14所示。

暖色调的主要特征为：给人以温暖、热烈的感觉。例如，橘红、黄

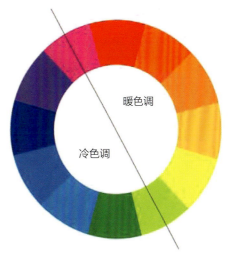

图3-14 暖色调和冷色调

色，以及红色等都属于暖色调，可以让整个画面充满生活气息，给人带来暖意，如图3-15所示。

图3-15 暖色调示例

冷色调的主要特征为：安静、稳重，可以扩展空间感。例如，蓝色、青色、绿色等都属于冷色调，可以让画面看起来比较清冷，营造出宁静的氛围感，令人心绪平静、心情轻松，如图3-16所示。

图 3-16 冷色调示例

暖色调与冷色调的搭配,可以营造出不同的视觉效果。例如,黄色和深蓝色分别是暖色和冷色,它们在色相环上处于相对的位置,运用这两种颜色可以形成比较强烈的冷暖对比,增加画面的视觉冲击力,如图3-17所示。

图 3-17 强烈的冷暖对比示例

在暖色调和冷色调中间，还存在一个难以区分的色彩群，这就是具有中间性质的寒暖中性色。例如，玫红色和草绿色很难区分冷暖色调，此时要营造出画面的寒暖感觉，就需要用到其他的颜色来进行比较，使画面偏冷或偏暖。图3-18所示的儿童插画中，采用了大面积的蓝色作为背景，同时主体元素采用了玫红色和绿色等中性色，使画面整体产生一种清凉的视觉感受。

图3-18 色彩的冷暖搭配示例

3.3.2 色彩的易视性

中国传统色的易视性指的是其醒目的程度，它主要由色彩搭配来决定，包括色相、明暗、纯度的对比。例如，交通标志就是一种非常醒目的配色方案，通常采用"黄色＋黑色"或"蓝色＋白色"的色彩搭配，并通过色相和明度的对比，让路上的行人和司机能够一眼看到，如图3-19所示。

图3-19 交通标志

下面将不同的光谱色(红、橙、黄、绿、青、蓝、紫)和无彩色(黑、白、灰)分别进行组合，构成多样化的易视性效果，如表3-1和表3-2所示，帮助大家更好地选择合适的背景底色、图形色和文字色。

表3-1　易视性强的传统色搭配

高→低	1	2	3	4	5	6	7	8	9	10
背景底色	黑	黄	黑	紫	紫	蓝	绿	白	黄	黄
图形色、文字色	黄	黑	白	黄	白	白	白	黑	绿	蓝

表3-2　易视性弱的传统色搭配

高→低	1	2	3	4	5	6	7	8	9	10
背景底色	黄	白	红	红	黑	紫	灰	红	绿	黑
图形色、文字色	白	黄	绿	蓝	紫	黑	绿	紫	红	蓝

3.3.3　色彩的心理效应

不同的中国传统色可以传达出不同的情感，繁杂且微妙，产生的心理作用也是千差万别的。因此，设计者必须综合分析色彩导致的心理现象，以大部分人的共识为基础，来确定色彩的心理效应与象征性。

1. 红色

纯红的色度是最为强烈的，可用来表示热，能加速脉搏的跳动，同时具有强烈、热烈、积极、冲动、前进、危险、震撼的视觉效果。红色极易引起注意，常用在危险警告标志中，如图3-20所示。

图 3-20　红色的警告标志

不同的红色其特征也不一样，如大红色最为醒目，浅红色较为温柔、稚嫩，深红色比较深沉、热烈。

红色与其他颜色的搭配技巧如下。

匹配性最强的颜色：浅黄色。

相互排斥的颜色：绿色、橙色、深蓝色。

中性搭配的颜色：奶黄色、灰色。

2. 橙色

橙色不仅有非常高的明视度，可用作警戒色，还能体现喜庆的氛围，用来表达富贵吉祥的含义；还能增加食欲，经常被餐厅用作装饰色。

橙色与其他颜色的搭配技巧如下。

橙色＋轻微的黑色或白色：稳重、含蓄且明快的暖色。

橙色＋较多的黑色：体现烧焦的颜色。

橙色＋较多的白色：产生甜腻的感觉。

橙色＋浅绿色(浅蓝色)：展现出洪亮、欢快的感受。

橙色＋淡黄色：形成舒适的过渡感。

3. 蓝色

纯蓝可用来表现冷，容易让人联想到冰和雪，对人的新陈代谢产生抑制作用，能够安抚情绪，让人趋于冷静，如图3-21所示。

图3-21　纯蓝可用来表现冷

蓝色与其他颜色的搭配技巧如下。

蓝色＋白色：明亮、清爽与洁净。

蓝色＋黄色：色彩的对比度大，视觉效果较为明快。

大块蓝色＋绿色(渗入)：颜色将变成蓝绿色、湖蓝色或青色，给人平和、冷静的感觉，有助于舒缓压力、放松身心。

不宜搭配的颜色：紫红色(纯紫色＋玫瑰红)、深红色、深棕色和黑色，颜色对比度非常弱，画面会显得脏乱。

4. 紫色

紫色是一种寒暖中性色，在冷色与暖色之间游离不定，而且明度较低，会给人带来心理上的消极感。

紫色的容纳性很低，但可以加入白色，形成淡化的层次感，让色彩变得更为优美、柔和，如图3-22所示。

图 3-22　紫色与白色的搭配示例

5. 绿色

绿色是一种极为清爽的颜色，象征着自由和平、新鲜舒适，不仅可以给人带来安全感，还具有镇定、平复情绪的作用。

绿色的容纳性极强，几乎能够与所有的颜色搭配，相关搭配技巧如下。

绿色＋黄色(渗入)： 变为更显单纯、年轻的黄绿色。

绿色＋蓝色(渗入)： 变为清秀、开朗的蓝绿色。

绿色＋轻微灰色： 可以展现宁静、平和之感。

深绿色＋浅绿色： 可以展现和谐、安详之感。

绿色＋白色： 可以展现清新、自然之感。这种配色常用于服装设计中，使穿着者更显年轻。

浅绿色＋黑色： 可以展现舒服、庄重、美丽、大方之感。

在表3-3中，将各种颜色的视觉与心理特征进行归纳，以便大家在使用时参考。

表3-3　不同颜色的特征

颜色	特征
红色	厚实、强烈、热情、危险、反抗、喜庆、爆发、积极、冲动、震撼
橙色	安稳、敦厚、温和、快乐、温情、炽热、明朗、积极、舒适、自然、富足、活泼、幸福
黄色	明朗、积极、敏锐、爽快、光明、注意、不安、灿烂、辉煌、喜悦、高贵、骄傲
绿色	冷静、清凉、自然、宽容、坦率、和平、理想、希望、成长、安全、新鲜、舒适
紫色	柔和、虚无、变幻、高贵、神秘、优雅、美丽、浪漫、威胁、鼓舞、清爽
蓝色	轻盈、柔和、寒冷、通透、缥缈、凉爽、忧郁、自由、沉稳、文静、理智、安详
黑色	死亡、恐怖、邪恶、严肃、孤独、高贵、稳重、庄严、神秘、科技感
白色	纯洁、朴实、虔诚、神圣、虚无、高级、善良、信任、科技感

3.4　色调与色彩构成方式

在设计和艺术创作中，运用色彩通常是为了刺激人的视觉感受，使其产生心灵的共鸣。因此，学习色彩构成的最终目的是掌握色彩的创意能力，要做到这一点，就需要大家了解色调对比规律与色彩构图的关系。色调是指颜色的基调，其本质为色彩结构在色相和纯度上给人带来的整体印象，也可以理解为观众对于画面最直观的感受，如暖色调或冷色调、高调或低调、红色调或绿色调等。

色调构成需要从众多颜色的结构与组合入手,控制好主色调的面积,形成主导色效应,让整体色彩效果更加均衡且相互呼应,这样才能让画面看上去协调一致。如图3-23所示,广告中以紫红色作为主色调,选择不同明度和纯度的紫红色作为基调,通过色彩的渐变或混合,营造出丰富的层次感和深度,营造一种神秘、浪漫的氛围。

图 3-23　紫红色调的广告画面

3.4.1　色彩的均衡分布

色彩构图的核心,是以画面中心为基准对各种色块进行布局,从而使画面色彩达到均衡的效果,相关技巧如下。

色彩配置: 向左右、上下或对角线方向配置。

轻重缓和: 将大面积较为重、暗的色块放在中心附近时,画面会显得发闷,可以用较为轻亮的色彩进行调剂;而将大面积较为轻亮的色块放在中心附近时,画面会显得空虚,此时可以用较为重、暗的色块进行调剂,如图3-24所示。

图 3-24　色彩的均衡示例

3.4.2 色彩的相互呼应

在画面中布局色块时,不能让色块孤立出现,否则画面会显得很生硬。此时,设计者需要在色块的周围布局一些同种或同类色块,同时采用点、线、面等构成元素,形成疏密、虚实、大小的对比,使各色彩和元素能够相互呼应。色彩呼应的方法有以下两种。

1. 局部呼应

局部呼应是指大量反复采用同种色与同类色的色块,通过改变其形状、大小、疏密或聚散等状态,使它们在空间距离上彼此呼应,产生色彩布局的节奏韵律感,如图3-25所示。

2. 全面呼应

全面呼应是指将相同的色素混入不同的色彩中,让各色彩的内部产生某种联系,并构成画面的主色调。图3-26展现了一幅壮丽的自然风光摄影作品,整幅作品以蓝色和绿色为主色调,天空呈现出蓝色,雪山山脉也以蓝色为主,形成了天空与雪山之间的色彩呼应。近处的水面则呈现出蓝绿色的渐变色,与天空和雪山的色彩相呼应,共同营造出宁静而深远的氛围。

图 3-25 色彩局部呼应

图 3-26 色彩全面呼应

在实际创作过程中，设计者可以综合运用局部呼应和全面呼应两种方式，使画面的色彩效果更加协调、自然且多变。

3.4.3 掌握色调与面积

画面中不同色彩的面积比例的大小、稳定性的高低，决定了画面色调的构成形式，如图3-27所示。色彩的面积越大，则光量和色量也就越大，同时对视觉的刺激和心理影响也会随之增加，反之亦然。另外，如果色彩的明度和纯度不变，只需改变它们的面积，就可调整色彩之间的对比关系。

图3-27 色调与面积的对比

需要注意的是，对比强的色彩，其面积需要进行适当控制，否则过大的面积会对视觉造成强烈的刺激，超出观众能够接受的欣赏范围。

3.4.4 传统色搭配法则

在设计中进行色彩搭配时，色相、明度和纯度这三大属性会互相制约和影响，因此需要注意相关的搭配法则，如图3-28所示。

在进行中国传统色的搭配时，当两种色彩的色相相差较大时，则其中一种色彩的面积要增大，这样可以让面积大的色彩成为主导色(图3-29中的浅蓝色)，而另一种色彩则成为衬托色(图3-29中的橙红色)，缓解色彩之间的冲突，使画面达到调和的效果。

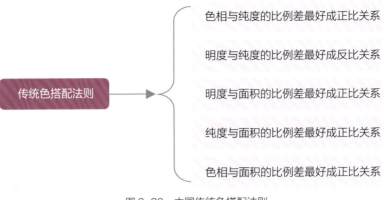

图 3-28　中国传统色搭配法则

图 3-29　色彩搭配示例

第 4 章
中国传统色的配色原理

配色原理是指在设计中选择和搭配颜色的一套原则和方法,包括对比配色原理、近似配色原理、补色配色原理,以及整体融合的配色技法等,这些原理可以在色相环上找到颜色关联,能够帮助设计者创造视觉吸引力和情感共鸣。在实践中,灵活运用这些原理,结合品牌需求和审美趋势,可以打造出独特而有影响力的配色方案。

4.1 对比配色原理

对比配色原理是指通过对比颜色的亮度、饱和度或色相，以突出元素之间的差异。对比配色在设计中常用于强调关键信息、突出重要元素，提高设计的可读性和视觉吸引力。本节主要介绍中国传统色对比配色原理的相关知识。

4.1.1 传统色的明暗对比

明暗对比是指通过调整颜色的明暗程度，使元素在设计中产生鲜明的对比效果。这种对比关系常用于突出特定元素、提高可读性和引导注意力，以达到吸引眼球、传达信息、营造氛围等设计目的。

图4-1为一幅风景摄影作品，周围的环境为暗调，而中间的黄色郁金香为亮调，明暗对比强烈，使花朵更为突出。

图4-1 传统色的明暗对比

4.1.2 传统色的饱和度对比

饱和度对比是指通过调整颜色的饱和度，使元素之间产生明显的差异。饱和度对比在设计中起到强调、吸引注意力和创造动态效果的作用，通过在设计中搭配高饱和度和低饱和度的颜色，可以产生强烈的对比效果。

图4-2为情人节的广告宣传海报，在一个低饱和度的背景上放置高饱和度的元素，可以使元素更为突出，如图4-2所示。

图 4-2 传统色的饱和度对比

高饱和度的颜色可以增加设计的动感和活力，而低饱和度的颜色则更容易传达冷静和沉稳的感觉。尽管饱和度对比可以产生引人注目的效果，但过度使用高饱和度的颜色，可能导致观众产生视觉疲劳。因此，在设计过程中要平衡使用这种对比关系，并根据设计的目的和用户体验进行适当调整。

4.1.3 传统色的色相对比

色相对比是指通过选择在色轮上相对位置的两种颜色，以形成鲜明的对比效果，如红色和绿色、黄色和紫色等是常见的色相对比组合，如图4-3所示。这种对比关系在设计和艺术中常用来突出元素、产生视觉冲击力，并创造引人注目的效果。

图 4-3 传统色的色相对比

色相对比适用于各种场景，包括品牌标识、网页设计、海报制作、动画片设计等。在每个场景中，可以根据设计的目的和受众来选择合适的色相对比方案。在图4-4所示的动画片场景设计中，蓝色属于冷色调，红色和黄色属于暖色调，冷暖色对比强烈，在视觉上形成了鲜明的差异，可以有效地强调主体元素。

图 4-4 动画片场景中的冷暖色对比

4.1.4 传统色的黑白对比

黑色和白色之间的对比是最直接的亮度对比，这种极端的对比可以创造出强烈而清晰的效果，常见于高对比度的设计中，如图4-5所示。

图4-5 传统色的黑白对比

4.2 近似配色原理

在中国传统色彩中，色彩的运用是深受文化和哲学影响的，而近似配色的原理涉及色彩的搭配、协调和平衡。当我们讨论中国传统色的近似配色原理时，通常会涉及传统的颜色观念、文化意义和审美理念。本节主要介绍中国传统色近似配色原理的相关知识。

4.2.1 传统色的近似色调

近似色调是指两种颜色的色相较为接近，在色相环中的位置距离大约在45°左右，对比效果偏中弱。例如，采用黄色和橙色作为画面的主色调，产生类似色相对比的效果，能够展现出欢快、活泼的热情氛围，如图4-6所示。

图 4-6 黄色和橙色的对比效果

4.2.2 近似配色的运用技巧

本节介绍一些中国传统色的近似配色技巧,大家可以了解一下。

1. 关于五行色彩的近似配色

中国传统色彩经常与五行相联系,包括木、火、土、金、水,每一行都有对应的颜色,例如木对应绿色,火对应红色,土对应黄色等。在近似配色时,可以考虑选择相邻五行中的颜色,以保持一种和谐的氛围,比如绿色配红色,红色配黄色等。

2. 关于传统节日的近似配色

在选择近似配色时,可以考虑中国传统节日和文化元素的色彩。例如,春节常用红色,可以使用红色的近似色(如深红、绛红、烟红、枣红、桃红等);清明节常用绿色,可以使用绿色的近似色(如葱绿、碧山、秋葵、京绿、祖母绿等);元宵节常用彩色,可以选择多彩的近似色,这些颜色在传统文化中有特定的象征意义,搭配时可以营造出独特的文化氛围。

3. 关于传统绘画的近似配色

我们在学习传统绘画,尤其是中国画时,可以为近似配色寻找灵感。传统绘画强调

墨色和水墨的运用，常使用淡雅的色调，如淡墨绿、淡青、淡红等。在近似配色时，可以选择相似的淡雅色调，以营造出传统绘画的氛围，如图4-7所示。

图 4-7　传统绘画的近似配色

4. 关于自然界色彩的近似配色

近似配色可以参考自然界中相近的色彩，以保持自然、和谐的感觉。例如，山是绿色，水是蓝色，绿色与蓝色属于近似配色，可以使画面色彩呈现出和谐统一的视觉感受，如图4-8所示。

图 4-8　自然界色彩的近似配色

总体来说，中国传统色的近似配色原理涉及对中国文化、哲学和自然的深刻理解。在图像设计与创作中，我们可以根据具体的情境和主题，灵活运用这些原理，创造出具有中国传统风格的和谐配色方案。

4.3　补色配色原理

在中国传统色中，补色关系可以通过五行色理论、阴阳观念，以及其他文化元素来解释。本节主要介绍中国传统色补色配色原理的相关知识。

4.3.1　传统色的补色关系

补色配色是指两种颜色的色相刚好互补，在色相环中的位置距离为180°，双方的距离最远，对比效果最强烈，如图4-9所示。

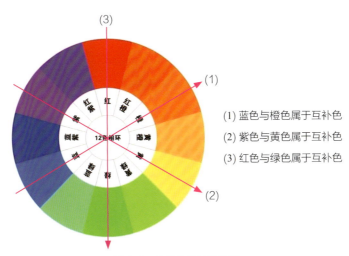

图4-9 传统色的补色关系

(1) 蓝色与橙色属于互补色
(2) 紫色与黄色属于互补色
(3) 红色与绿色属于互补色

图4-10中采用了红色和绿色作为画面元素的主色调,产生互补色的对比效果,能够让人体会到一种平衡感。

图4-10 红色和绿色的互补色对比效果

图4-11为一幅落日晚霞风光,橙色与蓝色为互补色关系,使画面产生了极强的视觉冲击力。

图 4-11　橙色与蓝色的互补色对比效果

4.3.2　补色配色的运用技巧

本节介绍一些中国传统色的补色配色技巧，大家可以了解一下。

1. 关于五行色彩的补色配色

在五行理论中，相对的两种颜色通常是互相补充的。例如，火对应的是红色，与之相对的是水，水对应的是黑色，通过火与水的对比，使画面产生强烈的对比效果。这种补色关系在传统配色中被广泛运用。

2. 关于阴阳观念的补色配色

中国传统文化强调阴阳平衡，补色配色可以通过对比明暗、冷暖来体现阴阳的平衡。例如，红色(阳)可以与绿色(阴)相补，形成明暗的对比，营造出平衡的氛围。

3. 关于文化元素的补色配色

在中国传统文化中，一些文化元素经常使用补色搭配，以突出对比效果。例如，传统戏曲服饰中，常运用红色与绿色相补的搭配，这种对比强烈而引人注目。

4. 关于传统艺术品的补色配色

在中国的传统艺术品，尤其是中国画、刺绣中，可以发现补色配色的运用技巧。在经典的艺术作品中，常使用红绿、黄紫等补色关系，以产生强烈的视觉冲击力。

在实际应用中，补色配色可用于强调特定元素，产生鲜明的对比，使作品更加生动和引人注目。但需要注意的是，在使用补色配色时，要考虑到整体氛围和主题，以及具体的创作目的和情境，避免产生过于刺眼或不和谐的效果。

4.4 整体调和的配色技法

传统色彩的调和，是指通过两个及以上的色彩搭配方式，来实现统一的画面效果，并且各色彩之间的关系能够保持秩序与和谐。

如果说传统色彩的对比是为了更好地呈现色彩本身的个性和魅力，那么色彩的调和则是为了帮助设计者更好地驾驭色彩。本节将从不同方面来分析色彩调和的基本规律。

4.4.1 单色的调和

单色的调和指的是画面中只有一种色相，并通过改变(减弱或提高)其明度或纯度来实现调和效果，在此过程中不会添加其他的色相，如图4-12所示。单色的调和方式比较简单，在改变单色的明度或纯度时，即可得到一个同色相的比较色，与原色产生调和作用。单色调和的优点是简洁、条理清晰、风格统一且容易理解；缺陷是单调乏味。

图4-12 单色的调和示例

4.4.2 同色系的调和

同色系是指具有相同色素的色彩群中的不同色彩，在色相环中的范围是180°以内。例如，深红、大红、朱红、玫瑰红、牡丹红、桃红、粉红、木红、棕红等色彩中都含有红色元素，同由红色与其他各色混合构成，因此这个色群就是红色的同色系，如图4-13所示。

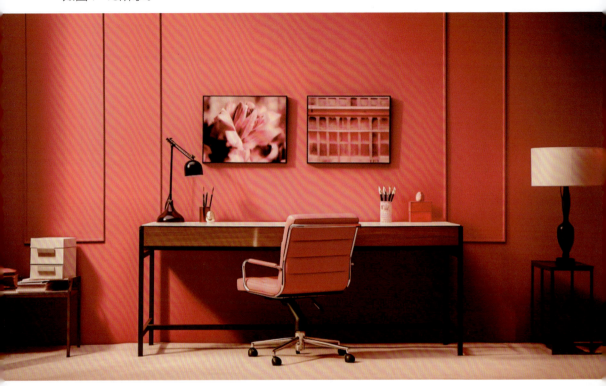

图 4-13 同色系的调和示例

4.4.3 类似色的调和

类似色的调和主要利用了各个类似色的相同之处，以此来产生调和作用，得到充满趣味、跃动感、明快的画面效果，如图4-14所示。

类似色在色相环中的范围只有同色系的一半左右，也就是说90°以内的色彩都属于类似色。

在进行类似色的调和时，需要更加重视各类似色的明度和纯度的变化，以及色相本身的饱和度，而对于主角色和配角色的划分则可以随意一些。

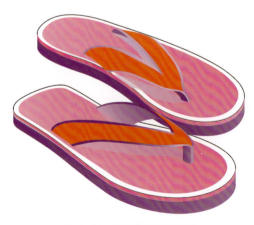

图 4-14 类似色的调和示例

4.4.4 对比色的调和

对比色的调和主要是通过在画面中选择几种对比鲜明的颜色，将这些色相、饱和度、明度对比相对较大的颜色并置，产生一种强烈的跳跃感。对比色是摄影和艺术创作中经常运用的色彩处理方法。

图4-15为一幅摄影作品，画面中黑白色对比明显，明暗对比强烈，勾勒出鲜明而生动的效果。光影的巧妙运用创造出戏剧性、立体感极强的画面，使观众沉浸在强烈的光影对比之中，体验到独特而引人入胜的视觉冲击。

图4-15 对比色的调和示例

4.4.5 补色的调和

补色是指在色相环中完全相互对立的颜色，具有极强的排斥性，甚至会形成残像或色晕现象。在使用补色调和画面时，能够提高颜色的纯度，使其互相强化，呈现出光彩夺目、灿烂辉煌的画面效果。

图4-16所示的风光作品中，天空中呈现出蓝色的星空和橙色的晚霞，两种颜色相互调和，产生了强烈的视觉效果。

图 4-16 补色的调和示例

4.4.6 复色群的调和

复色群是指两个以上的颜色，而复色群的调和则是指将多种色相有规律地进行调和，得到色彩丰富、结构一致且变化有序的画面效果。

复色群的调和公式如下：

三色调和＝主角色＋配角色＋背景色

三色以上调和＝主角色＋配角色＋背景色＋点缀色

图4-17所示的广告宣传画面中，主角色为金黄色，用于展现活动的主题内容；配角色为米白色，用于表现宣传活动中的产品；背景色为红色，用于表现热闹的活动氛围；点缀色为白色、黑色及淡橙色，用于装饰广告画面。

图 4-17 复色群的调和示例

4.4.7 渐层调和

渐层调和是指使用明度、彩度和混色度渐变过渡的方式，有秩序地展现出色彩的阶层变化，画面的色彩效果华丽、温柔、和谐，非常引人注目，如图4-18所示。使用渐层调和方式处理色彩时，需要重点关注各色阶层的变化。

图 4-18 渐层调和示例

4.4.8 晕色调和

晕色调和与渐层调和类似，不同之处在于它是通过晕色的方式来调和色彩的过渡，常用于国画的创作中，如图4-19所示。在使用晕色调和进行色彩处理时，可以结合喷

笔等现代描绘工具，制作出简单且细腻的晕色效果。

图 4-19　晕色调和示例

4.4.9　无彩色和有彩色的调和

黑白灰这些无彩色系不具备饱和度的概念，通常作为副色或衬色，与其他有彩色组合，起到衬托主色的作用，从而产生色彩调和效果，如图4-20所示。

图 4-20　无彩色和有彩色的调和示例

此外，无彩色能够作为缓冲色放在其他有彩色之间，起到缓和视觉的作用，还可以减弱或消除色彩不协调的问题。

4.4.10 纯度的调和

色彩纯度的调和主要是通过增加纯度的对比，来降低色彩矛盾对立的现象。当画面是由两种及以上的纯色构成时，设计者可以通过减弱某个或某些色彩的纯度，让色彩组合产生调和的效果。

如图4-21所示，在给卡通人物上色时，通过增加头发和服装等部分的色彩纯度，可以让人物形象变得更加缥缈。

图 4-21 纯度的调和示例

> **专家提醒**
>
> 色彩矛盾对立的现象是指单纯增加色相和明度的对比时，会突出画面的冲突性和矛盾性，使画面整体色彩显得不协调。

4.4.11 明度的调和

明度的调和是指在进行色彩与色彩、色彩与色彩群之间的关系调和时，可以通过调节明暗度色阶的方式来降低各颜色间的冲突性或相斥性，从而达到和谐的效果。明度的调和原理为：根据人眼的视觉感觉，对色彩的明暗进行处理，使其在人眼中产生向前或向后的错觉效果，让色彩的层次感更强，如图4-22所示。

图 4-22　明度的调和示例

第 5 章
10 大类中国传统色的使用方法

中国传统色绚烂多姿，它们的形成深受历史、文化和哲学思想的影响。红色代表喜庆、黄色代表成熟、蓝色代表清凉、白色代表纯洁、绿色代表生机、紫色代表高贵、黑色代表稳重等，这些色彩内涵广泛应用于艺术、建筑、服饰等领域。本章介绍 10 大类中国传统色的使用方法，为大家揭开中国古代文化和传统艺术中色彩的神秘面纱。

5.1 红色

红色在中国传统文化中代表了幸福、繁荣和吉祥,是一种充满正能量的积极色彩。红色与"红红火火"相联系,象征着繁荣兴旺,因此在商场开业、春节庙会等场合较为常见。本节介绍3种常见的红色,分别为丹齎、桃红和菡苕。

5.1.1 丹齎

	R 223	C 5
	G 1	M 100
	B 52	Y 75
	# df0134	K 0

丹齎(jì)是一种深红色或鲜红色的色调。齎,原指兽皮,后发展至织毛,所以毛织物亦称为齎,其中红色毛织物称为丹齎衣或红齎衣。我们可以在荔枝上看到这种丹齎色,东汉文人王逸在《荔枝赋》中,写道"灼灼若朝霞之映日,离离如繁星之着天。皮似丹齎,肤若明珰。"

丹齎色在中国文化中具有重要的象征意义,常被视为吉祥、幸福和繁荣的象征。这种颜色在婚礼、春节庆典和其他重要活动中经常使用,以带来好运和祝福,展现庄重和华丽。丹齎色常用于汉服、旗袍、绘画、书法、陶瓷、古代壁画,以及中国传统的工艺品中,以增强它们的视觉吸引力和文化价值。图5-1所示的绘画作品中,女子身穿丹齎色的汉服。

图5-1 丹齎色的汉服

5.1.2 桃红

	R 231	C 4
	G 118	M 66
	B 127	Y 35
	# e7767f	K 0

桃红，得名于桃子的颜色，是一种粉红色的色调，通常带有微红的色彩，有时候也被描述为淡淡的红色或粉色带有一点橙色。该颜色给人一种温暖、甜美和浪漫的视觉感受，常用来比喻爱情的色彩，用于传达甜美、温馨和积极的情感。

桃红色通常被视为一种女性化的颜色，因此适合用于婚礼现场，特别是在女性方面的装饰和细节中，如新娘花束、座位装饰和宴会桌上的装饰等，如图5-2所示。在婚礼现场的装饰中，桃红色还可以与其他颜色搭配，如白色、金色、绿色等，以增强装饰效果，这种颜色的搭配选择可以根据新人的个人偏好和婚礼主题来确定。

图 5-2 桃红色的宴会装饰

下面详细介绍桃红色的色彩应用领域，大家可以学习、了解。

时尚领域：桃红色经常出现在时装、婚纱、晚礼服和女性服装中，因其甜美和女性化的特质而备受欢迎。

室内装饰：在室内设计中，桃红色可用于墙壁、家具、装饰品和窗帘，以增添温馨感和浪漫感，如图5-3所示。

美容和化妆品：在化妆品、指甲油和唇膏中经常使用桃红色，以增强女性的魅力和吸引力。

庆典和活动：在婚礼、生日派对等庆典和活动中，桃红色的装饰和装修常用来营造浪漫的氛围。

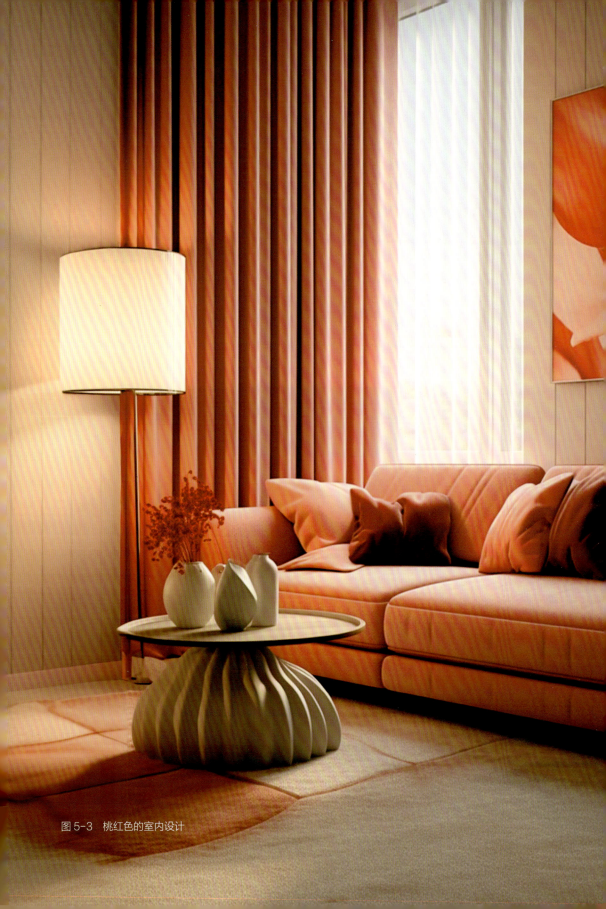

图 5-3 桃红色的室内设计

5.1.3 菡萏

	R 239	C 0
	G 146	M 55
	B 181	Y 5
	# ef92b5	K 0

菡萏(hàn dàn)是指荷花的花苞即将开放但尚未完全开放时的颜色,通常为浅红色或粉红色,如图5-4所示。菡萏是一种温暖的浅红色,能够传达舒适和宁静的感觉,同时它也被视为一种浪漫和女性化的颜色。

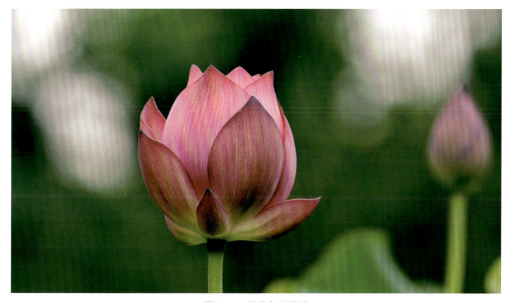

图 5-4 菡萏色的荷花

菡萏色在艺术、摄影和视觉设计中具有较高的审美价值,常用于花卉领域,作为花束摆件。浅红色的花朵(如玫瑰)是七夕节的经典之选,可用来传达爱情和浪漫的情感,更显温柔,如图5-5所示。

图 5-5 菡萏色的玫瑰花束

5.2 橙色

橙色是一种明亮而鲜艳的色调，具有较高的饱和度，较为引人注目。橙色在中国文化中具有重要的象征意义，通常代表着吉祥、幸运、繁荣和成功，在各种庆典、节日和庆祝活动中广泛使用。本节介绍3种常见的橙色，分别为朱颜酡、橘红和縓黄。

5.2.1 朱颜酡

	R 242	C 0
	G 154	M 50
	B 118	Y 50
	# f29a76	K 0

朱颜酡，语出《楚辞·招魂》，原文为"美人既醉，朱颜酡些。"描述的是美人醉后的面色，通常呈现出酡红的颜色，强调了醉态下的美丽和妩媚，带有一种妖娆和迷人的意象。

唐代诗人李白在《前有樽酒行二首》中，写道"落花纷纷稍觉多，美人欲醉朱颜酡。"明代诗人孙承恩在《为郭判府题蟠桃图》中，写道"春风浩荡春阳和，美人一笑朱颜酡。"这些诗词中关于"朱颜酡"的描述，都是用来形容女性的美丽面容。

朱颜酡是一个常见的文学意象，这种色彩常用于表现人物面部的妆容，能够营造出一种迷人的艺术氛围。这种色调在戏剧、舞台、艺术、绘画、文化及传统节日中经常用到，以表现女性的美丽和魅力。图5-6所示的绘画作品中，在人物的脸颊添加一些朱颜酡色，使人物看起来更加生动活泼，这种红润的色彩为角色赋予了更多的生命力和情感。

图 5-6 人物脸颊上的朱颜酡色

5.2.2 橘红

	R 238	C 7
	G 115	M 68
	B 25	Y 92
	# ee7319	K 0

橘红的来源可以追溯到自然界中柑橘类水果的颜色，尤其是橘子、橙子和柚子，这些水果成熟时会呈现出饱满的橙色和红色成分。因此，橘红的命名和来源与这些水果的外观相关。

在中国文化中，橘红色一直以来都具有吉祥和繁荣的象征意义，它与丰收、幸福和好运有关。橘红色通常被视为橙色和红色两种颜色的混合，橙色代表活力、温暖和充满生机，而红色代表吉祥和幸运。

下面详细介绍橘红色的色彩应用领域，大家可以学习、了解。

时尚设计：橘红色经常用于服装、鞋子、配饰和包包的设计中，这种颜色给人的感觉既充满活力，又比较时尚。

室内装饰：橘红色可用于墙壁、家具、窗帘、床上用品和装饰品上，它可以为室内环境增添温暖和活力，特别适合用于客厅、餐厅和儿童房。

视觉传达：橘红色具有高度的视觉冲击力，常用于广告、标志和包装设计中以吸引人的注意力，也用于设计促销文字和品牌标识，如图5-7所示。

图 5-7 橘红色的广告设计

餐饮业：在餐饮业中，橘红色常用在餐厅的装饰、菜单和标志设计中，它可以增进食欲，营造温馨和欢乐的用餐体验。

5.2.3 纁黄

R 186	C 30
G 81	M 80
B 64	Y 75
#ba5140	K 0

纁(xūn)黄，是中国传统色谱中的一种特殊颜色，这个色名源自黄昏时天空的天象，它是一种橙黄色，带有一些红色的成分，也被称为"落日黄"或"晚霞黄"，让人联想到夕阳余晖的美丽，如图5-8所示。

纁黄代表着宁静、浪漫和诗意，它与夕阳、黄昏和温暖的时刻有关，被视为大自然中

图5-8 纁黄色的天象

美丽景色的象征，经常用于文学、艺术作品中以传达情感。

《楚辞·九章·思美人》中，写道"指嶓冢之西隈兮，与纁黄以为期。"王逸注"纁黄，盖黄昏时也。纁，一作曛"；洪兴祖补注"曛，日入余光"。梅尧臣在《和孙端叟蚕首十五首》中，写道"亦将成纁黄，非用竞龙鸾。"

纁黄常用于绘画、摄影和室内设计中，能够为作品增添浪漫和诗意的氛围，使作品更具吸引力。纁黄在时尚设计中也具有吸引力，特别是在春季和夏季的服装和配饰中，它可以带来温暖的视觉效果。纁黄色还可用于织物和刺绣工艺品中，能赋予织物和刺绣作品高贵和古典的韵味。

> **专家提醒**
>
> 在双色配色中，纁黄和淡红色都属于暖色调，因此它们的结合会产生温暖和阳光的感觉，可以为室内环境带来温馨感。在三色配色中，加入深绿色，可以形成鲜明的对比，绿色的清新感可以创造出生动而有活力的氛围。

5.3 黄色

黄色蕴含多重特殊寓意，是一种充满庄重和崇高感的色彩。在中国传统文化中，黄色代表着权力、贵族和富贵；在农业中，黄色与丰收、富饶相关联。本节介绍3种常见的黄色，分别为缃叶、松花和柘(zhè)黄。

5.3.1 缃叶

	R 236	C 10
	G 212	M 15
	B 82	Y 75
	# ecd452	K 0

缃叶是一种明亮而温暖的浅黄色调，其色彩与初生的桑叶相似，又与荷叶枯萎时的浅黄色相近，因此被命名为缃叶。缃叶代表着新生和生命的力量，强调了自然之美，它能够传达出和谐、平静和安宁的感觉，在文学和诗词中常被用来描绘自然景观和表达内心情感。

汉代刘熙在《释名·释采帛》中写道"缃，桑也，如桑叶初生之色也。"南朝宋王僧达在《诗》中写道"初樱动时艳，擅藻灼辉芳。缃叶未开芷，红葩已发光。"唐代李峤在《荷》中写道"鱼戏排缃叶，龟浮见绿池。"

缃叶色常用于服装设计中，特别适合春季和夏季的服装系列，它为服装增添了清新和轻松的氛围，经常在衬衫、外套、裤子和配饰中出现，如图5-9所示。

图5-9 缃叶色的童装

5.3.2 松花

	R 248	C 9
	G 231	M 9
	B 114	Y 63
	# f8e772	K 0

松花是一种嫩黄色，类似于春季新鲜的芽叶和花蕾，颜色清新、明亮，给人愉悦的视觉感受。松花色的来源可以追溯到唐朝，松树春季抽新芽时的花骨朵，其色彩呈现出娇嫩、柔和、自然和宁静的特点。

唐代李白在《酬殷明佐见赠五云裘歌》中，写道"轻如松花落金粉，浓似苔锦含碧滋。"唐代王建在《设酒寄独孤少府》中，写道"自看和酿一依方，缘看松花色较黄。"宋代李石在《续博物志》中，写道"元和中，元稹使蜀，营妓薛涛造十色彩笺以寄，元稹于松花纸上寄诗赠涛。"

在中国传统文化中，松花色常与自然之美、诗意，以及和谐的价值观相关联，常与其他传统颜色如菡苕色、翠缥色等结合使用，以创造中国传统文化特有的色彩表达。在室内装饰中，松花色能给人一种清新感，有助于营造宁静和放松的氛围，在卧室中使用这种颜色可以帮助人们放松身心，减轻压力，如图5-10所示。

松花色能为卧室带来温馨的氛围，将其应用在床上用品中，可以让

图5-10　松花色的室内装饰

人们感受到大自然的和谐，有助于创造舒适感。松花色和白色搭配在一起，是一种经典又简约的配色方案，白色的窗帘增加了整体装饰的纯净感，这种色彩搭配适合各种装饰风格。

艺术家常常使用松花色来表现自然风景、花卉和抽象作品，这种颜色有助于捕捉自然之美，是山水画中常见的颜色之一。在室外环境中，松花色还常用于园艺和景观设计，它能为花园和户外庭院带来一种自然和清新的美感。如果在服装上应用松花色，可增添一丝清新和淡雅，特别适合春季和夏季服饰。

> **专家提醒**
>
> 在双色配色中，松花色与栀子色(C5、M31、Y80、K0；#fac03d)属于相近色，这两种颜色的结合将自然之美和生命力相结合，使人感到充满活力。在三色配色中，松花色、青色和紫色属于三角对立配色，这种配色体现明显的色相差异，而色彩之间的明度和纯度都是一致的，呈现出活跃、动感的效果。

5.3.3 柘黄

	R 198	C 29
	G 121	M 61
	B 21	Y 99
	# c67915	K 0

柘(zhè)黄是指黄色中带有赤色的色调，是一种耀眼的日光色，明亮、温暖且生动，也是天子之服色，在中国历史中有着重要的地位，特别是在皇室服饰方面，这种颜色反映了皇帝的威严和尊贵。

自隋文帝时期开始，皇帝的皇袍使用的黄色染料就是柘木，柘木的中心部分为黄色，可以作为服装的染料，因此也被称为拓黄袍。在唐、宋、明等朝代，拓黄袍一直是最崇高的服饰之一，这种黄色因为像艳阳的光芒，大家不敢直视，象征着皇帝的威严。因此，自隋唐时期以后，皇袍就被定为拓黄色，强调了皇权和统治者的地位。

柘黄色在时尚设计中经常出现，用于服装、饰品和配饰，它是一种引人注目的颜色，吸引了时尚界的关注。在古装戏剧中，将柘黄色用于龙袍上可以展现皇帝的威严和地位，有助于观众立刻识别角色的身份，如图5-11所示。

柘黄色在文化表演、古装戏剧和传统节庆中得到广泛应用，它以其独特的韵味，成为展现中国传统文化和历史的一个生动元素。艺术家们也经常使用柘黄色来强调作品中的重要元素，或者为作品增添温暖的氛围。

图5-11　柘黄色的龙袍

5.4 绿色

绿色是一种自然、清新的颜色，它类似于植物叶子的颜色，让人联想到郁郁葱葱的自然景色，它代表了树木、植物和生命的繁茂。这种颜色在中国传统绘画和文学作品中，经常用于表达自然景观。本节介绍3种常见的绿色传统色，分别为祖母绿、葱绿和绿沈等。

5.4.1 祖母绿

	R 0	C 85
	G 149	M 15
	B 62	Y 100
	# 00953e	K 0

祖母绿是一种宝石的名字，通常指的是一种绿色的翡翠宝石，具有鲜亮的绿色，同时具备良好的光泽，如图5-12所示。典型的祖母绿为深绿色，但也有浅绿、蓝绿或带有一些浓郁的绿色调。

在宋代，祖母绿宝石自西域传入中国，深受皇室和贵族的钟爱，成为潮流，对当时的饰品制作和时尚产生了深远的影响，这种历史背景使得祖母绿在中国文化和珠宝行业中具有特殊的地位。

图5-12 祖母绿翡翠宝石

祖母绿具有吉祥、健康、尊贵和精神平静等文化象征，可以带来好运和幸福，是一种备受尊敬和喜爱的宝石。它经常被用于珠宝饰品中以传递积极的意义，常用于制作各种珠宝，如戒指、项链、手镯等。

> **专家提醒**
>
> 松绿与祖母绿的颜色相近，松绿带有松针或松叶的颜色特征，通常是在正绿中带有轻微的黑色成分。松绿不仅被用于陶瓷粉彩，还是端砚(一种文房用具)的颜色之一，这种独特的绿色可以带来自然和宁静的感觉，因此在艺术和文化中得到了广泛应用。

5.4.2 葱绿

	R 151	C 47
	G 199	M 0
	B 40	Y 96
	#97c728	K 0

葱绿，来源于清代小说《红楼梦》中，书中多次出现了葱绿色的服饰描述，如"葱绿院绸小袄""葱绿抹胸"，这是一种浅绿色中带一点微黄的色调，也称为"葱心儿绿"，类似于新鲜葱茎的颜色，又像嫩绿的植物叶子或新生的嫩芽，给人一种清新而温暖的感觉。

葱绿色通常与生命的新生、成长和重生联系在一起。在自然界中，新生的嫩绿植物和春季花骨朵常常呈现出葱绿色，如图5-13所示，这代表生态系统的复苏和生命力的茁壮成长。

葱绿色在中国传统服饰、宫廷装饰和建筑中也有广泛的应用，它通常与其他传统色彩搭配使用，如朱红、金黄和珍珠白等，用来创造华丽而典雅的视觉效果。

葱绿色是一种充满生气和活力的颜色，将葱绿色应用在玩具上，可以增加玩具的吸引力，让它们看起来更加有趣和引人注目，如图5-14所示。

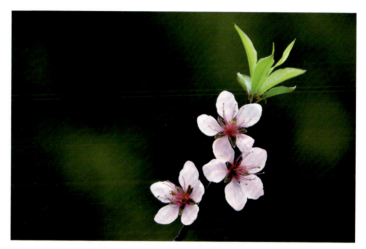

图5-13 新生的葱绿色植物

图5-14 将葱绿色应用在玩具上

5.4.3 绿沈

	R 147	C 50
	G 143	M 40
	B 76	Y 80
	#938f4c	K 0

绿沈(chén)又称为苦绿或绿沉，色调较深沉，其深度使其显得浓郁，不太柔和、淡雅，这种色彩可以传达出宁静、和谐、富饶和生机勃勃的情感。

有人将西瓜称为"绿沈瓜"，绿沈色类似西瓜皮的颜色，《南史》中写道"任昉卒于官，武帝闻之，方食西苑绿沈瓜，投之于盘，悲不自胜。"也有人将竹林的颜色称为"绿沈"，《新竹》中写道"笠泽多异竹，移之植后楹。一架三百本，绿沈森冥冥。"

绿沈色在中国文化中被赋予了积极的象征意义，代表和谐与希望，这种色彩反映了中国传统文化对自然界的敬仰和对美好生活的追求，常用于服饰、绘画、陶瓷和室内设计中，如图5-15所示。

图5-15 绿沈色在室内设计中的应用

在绘画中，绿沈色常用来描绘自然元素，如树木、草地、植物等，它是表现大自然和生命力的理想选择，将其应用于服装上，可以为穿着者增添一份成熟与魅力。

> **专家提醒**
>
> 在绿沈的相近色与相似色中，还有素綦(R89、G83、B51；C70、M65、Y90、K20；#595333)、绞衣(R127、G117、B76；C55、M50、Y75、K10；#7f754c)、麹尘(R192、G208、B157；C31、M12、Y46、K0；#c0d09d)。
>
> 在双色配色中，绿沈色与浅褐色为互补色；在三色配色中，绿沈色与青色、紫色为三角对立配色，能很好地突出画面中的重要元素。

5.5 紫色

在中国古代，紫色与皇家和贵族联系在一起，只有皇帝、王室成员和贵族阶层才能使用这种颜色，它是权力和威严的象征。此外，制作紫色染料非常昂贵和困难，因此紫色也成为权势的象征。本节介绍3种常见的紫色，分别为齐紫、青莲和丁香色。

5.5.1 齐紫

	R 108	C 70
	G 33	M 100
	B 109	Y 30
	#6c216d	K 0

齐紫是中国传统颜色体系中的一种紫色，色彩较深，饱和度较高，在历史上经常与贵族、王权和尊贵相关联，被认为是一种高贵的颜色。齐紫在宴会、庆典和正式场合中经常出现，以彰显重要事件和特殊场合的庄重和威严。图5-16为齐紫色的晚礼服。

图5-16 齐紫色的晚礼服

齐紫得名于春秋时期的齐国，因为齐桓公喜欢穿紫色的衣服，所以齐紫指的是齐桓公的帝王紫。这个典故出自《韩非子·外储说左上》中的"齐王好衣紫，齐人皆好也。"

中国古代的皇帝和皇后经常穿着齐紫色的龙袍和华服，以显示其崇高的地位，这种传统延续了几个历史时期。在清朝雍正时期，窑变釉弦纹瓶中也用到了齐紫色调。在现代，齐紫常用于绘画和织物中，起到描绘和装饰物品的作用，为艺术作品增添了皇家和贵族的气质。

5.5.2 青莲

	R 110	C 68
	G 49	M 90
	B 142	Y 0
	#6e318e	K 0

青莲色,也称为莲青色,是指略带蓝色的紫莲花色。在佛教中,青莲色具有特殊的意义,是一种代表信仰的颜色,象征着洁净和修行。此外,在清代,青莲色成为贵族阶层服饰的颜色,并且经常用于建筑装饰的彩绘中。在现代,青莲色常用于室内装饰中,如挂毯,如图5-17所示。

图5-17 青莲色的挂毯

李白号称"青莲居士",并写下了许多与青莲相关的诗句。他在《僧伽歌》中写道"戒得长天秋月明,心如世上青莲色。意清净,貌棱棱。"在《陪族叔当涂宰游化城寺升公清风亭》中,他写道"了见水中月,青莲出尘埃。"在《与元丹丘方城寺谈玄作》中,他写道"清风生虚空,明月见谈笑。怡然青莲宫,永愿姿游眺。"

> **专家提醒**
>
> 青莲的名称与"清廉"发音相近,再加上宋代周敦颐在《爱莲说》中赞美莲花"出淤泥而不染,濯清涟而不妖"的品质,使青莲成为清正廉明的象征,它备受人们喜爱,也被用来寓意高尚的品德。

青莲色在佛教中代表洁净和纯净,象征着摒除尘垢,追求内心的纯净与超凡,这种颜色与佛教修行和宗教信仰紧密相连,提醒人们关注内心的精神成长和提高。青莲色的应用领域涵盖了宗教、服装、室内装饰、艺术和文化传统等领域,用于表达一种纯净和高贵的品质。

5.5.3 丁香色

	R 193	C 27
	G 161	M 41
	B 202	Y 0
	# c1a1ca	K 0

丁香色属于紫色系，呈现出一种淡紫色的色调，在紫色中是饱和度最浅的一种颜色，其中还带有一丝浅白，色彩娇柔且淡雅，在艺术作品中可塑造高洁、美丽和哀婉的形象。在明清时期，丁香色常用于女性服饰中，端庄大气的同时又很衬肤显白嫩，不会显得老气，同时也具有浪漫的色彩，如图5-18所示。

丁香色源于丁香花的颜色，丁香花原产于中国华北地区，拥有超过1000年的栽培历史，是中国的名贵花卉品种。丁香花开于春季，因其芳香的特点而得名。丁香开花茂盛，花色淡雅，香气宜人，它极易栽培和生长，因此在园林中得到广泛栽培和应用。

在古诗词中，丁香常常被用来象征忧愁、相思和难以解开的心结。这是因为丁香花在未开放时，花朵形状酷似一个紧紧握住的小拳头，好像是在将内心的感情和痛苦紧紧锁在花心里，因此成为表达这些情感的象征。

在时尚和室内装饰领域，丁香色被用于家居织物、花卉印花、壁纸等，以营造出温馨和浪漫的氛围。此外，丁香色在艺

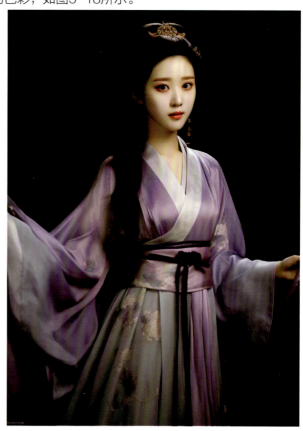

图5-18 古代丁香色的女性服饰

术作品和手工艺品中常用于表达情感，具有象征意义。丁香色的古装服饰适合多种场合，如古装婚礼、文化活动、戏剧演出等，丁香色在一些现代婚礼场景中也常作为主色调，体现了新娘的纯洁和婚礼的浪漫氛围。

5.6 褐色

褐色，又称为棕色，是一种中性的深色，它的色调类似于树皮、土壤和树木的颜色。褐色是混合了红色、绿色和蓝色的暗色，通常由这三种颜色混合产生。在中国传统文化中，褐色与自然、土地、坚实、稳重等元素相关联。本节介绍3种常见的褐色，分别为驼褐、苏方和爵头。

5.6.1 驼褐

	R 120	C 55
	G 80	M 70
	B 52	Y 85
	# 785034	K 20

驼褐是一种类似骆驼皮毛的中性色调，如图5-19所示。它最早是指驼毛织成的衣物的颜色，《唐六典》中记载"夏州角弓，盐州盐山，会州驼褐"，是指甘肃靖远地区盛产这种驼褐色的衣物。在孔光宪的《北梦琐言》中，也有记载"宴于寿春殿，茂贞肩舆，衣驼褐，入金銮门，易服赴宴。咸以为前代跋扈，未有此也。"

图5-19 骆驼的皮毛呈驼褐色

驼褐的深度介于浅褐色和深褐色之间，它不是非常浅的棕色，也不是很深的褐色，而是一种适度深沉的色调，这种褐色基调与土地、大地相关联。在色彩的搭配中，驼褐色主要用来平衡其他鲜艳或复杂的颜色，常用于服装、家具、室内装饰中。它是一种经典的色彩，不受季节和流行的限制，在各种装饰、设计和时尚场合中都有广泛的适用性，既可以作为主色调，又可以作为辅助色调使用，适合不同的风格和氛围。

5.6.2 苏方

	R 129	C 55
	G 71	M 80
	B 76	Y 65
	#81474c	K 10

苏方，也称为苏木、苏枋、苏芳，是一种古老的染料，源自东南亚地区，主要产自今天的柬埔寨、老挝、越南、泰国等国家。西晋学者崔豹在《古今注》中，写道"苏枋木，出扶南林邑外国。取细破煮之以染色"。苏方是一种多用途的材料，既可用于染色，又可作为药材。

为了制备苏方染料，苏木树的木材会被切成细碎的木条，如图5-20所示，通过水的浸泡，提取出苏木素，这一过程可以生产出深红色的染料，用于染红织物、纸张、皮革等。

苏方的深红色调呈现出一种内敛和高贵的气质，与传统的中国红相比，更具独特的沉稳和高雅，象征着吉祥与美好。由于苏方的色调比较深沉，它还象征着坚韧和内省，在中国文化中，坚

图5-20 苏木树被切成细碎的木条

韧和内省被视为美德，强调了个体的毅力和内心的力量，代表了不畏艰难、面对挑战的勇气。

在中国的文化传统中，苏方一直扮演着重要的角色，在服饰和装饰方面应用广泛，如图5-21所示；在中国传统节日和庆典中，苏方也得到了广泛应用，用来装点节日气氛。

图5-21 苏方色的皮带

5.6.3　爵头

	R 99	C 55
	G 18	M 100
	B 22	Y 100
	#631216	K 40

爵头，即红色中微微带黑的颜色，因而呈现出深红色或暗红色的外观，爵就是雀，因其颜色恰似雀鸟头部的颜色，因此而得名。它是中国传统文化中一种独特的暗红色调，来源于古代仪仗服饰中使用的颜色，《仪礼·士冠礼》中描述了爵头的服饰，其中写道"爵弁服，纁裳，纯衣，缁带，韎韐。"制作爵头色彩的颜料经过多次研磨和混合，以达到特定的色彩效果。

在古代，贵族男子二十岁成年以后，会择吉日行冠礼，强调男子成年对于家族和社会的重要性，明确君臣、父子的社会责任。礼仪中会加冠三次，戴爵头色冠的礼服足以达到高级别，堪与祭祀仪式中的礼服相媲美。

爵头作为一种庄重而典雅的色调，强调了权威、仪式和尊贵，它承载了悠久的历史和文化传统。在现代，爵头色也常出现在盛大婚礼、重要宗教仪式等场合的仪仗中。将爵头色应用于中式家具中，可以创造出具有中国传统特色的室内环境，使家具更有文化价值，显得雍容华贵，增加室内空间的高贵感，如图5-22所示。

图5-22　爵头色的中式家具

> **专家提醒**
>
> 在中式装修中，选用爵头色的木床，可以使卧室充满历史感和文化氛围，适合那些喜欢中式传统家居风格的人。在爵头色的木床上，搭配浅色的床上用品，可以给人一种清爽和舒适的视觉感受。

5.7 蓝色

中国蓝是一种冷色调，通常被描述为宇宙、海洋和天空的颜色，能给人一种冷静、宁静和平静的感觉。蓝色通常用来表示水、湖泊、河流和其他液体等，因此在地图和卫星图像中常用蓝色来表示水体区域。本节介绍3种常见的蓝色，分别为群青、靛蓝和湖蓝。

5.7.1 群青

	R 0	C 97
	G 64	M 69
	B 136	Y 0
	# 004088	K 26

群青是一种充满深度和高雅的蓝色，是最普遍的传统染料色之一，源自群青色的矿石，是历史悠久的天然矿物色。天然群青是一种由青金石矿物研磨加工而成的蓝色颜料，由于其制作过程需要稀有原材料，因此被认为是稀有和珍贵的。近现代，西方人工合成的群青迅速流行，但它的颜色不如天然群青那样淡雅和庄重，群青色的矿石中的矿物成分赋予这种颜色独特的深度和色彩。

群青色在中国传统文化中代表着庄严、尊贵和权力，这个颜色经常出现在古代皇家服饰中，因此与皇室、贵族、宫廷和传统文化有关。此外，群青色在古代文人画作中被广泛应用，用来描绘山水风景，强调了中国文化中的山水诗意和意境。在现代，群青色常用于绘画、传统建筑装饰及艺术设计中。

将群青色应用于汽车的外观，可以为汽车增添奢华感，这种颜色通常用于高端和豪华汽车。群青色的汽车在阳光下或者在灯光的照射下，会呈现出深邃的蓝色调，增加了外观的深度和光泽感，使汽车更加独特和引人注目，如图5-23所示。

图5-23 群青色的汽车

手提袋上的广告是一种常见的品牌推广手段,在企业的手提袋包装上运用群青色,能给人一种沉稳、优雅、专业的感觉,赋予产品或礼物高品质、高档次的特质,给人留下深刻、正式的印象,如图5-24所示。

图5-24　群青色的手提袋

5.7.2 靛蓝

	R 5	C 94
	G 79	M 71
	B 116	Y 41
	# 054f74	K 3

靛蓝，也称为蓝靛，是一种蓝中带紫的颜色，也是古代平民百姓服饰制作中常使用的人造色素。传统上，靛蓝色被视为可见光谱中的一种颜色，也是彩虹的七种颜色之一，位于蓝色和紫色之间，这种颜色在自然中和艺术中都具有独特的美感。

靛蓝是一种具有三千多年历史的还原染料，它来源于蓝靛草的根茎，经过多道复杂的工序，包括晾晒、发酵、磨碾等，制成蓝靛染料，这使得靛蓝在传统文化中备受尊敬，在古代常用于织物染色、印染和彩绘等。

> **专家提醒**
>
> 荀况的名句"青，出于蓝而胜于蓝"，源于战国时期的染蓝技术。在这里，"青"指的是青色，而"蓝"指的是用于制作靛蓝的蓝草。这句话反映了在秦汉之前，靛蓝在中国的应用已经相当广泛，它的染色技术在古代文化和艺术中具有重要地位，也启示了一些深刻的哲理。

靛蓝在中国文化中有着深远的象征意义，它代表着高贵、尊贵、纯洁和传统的价值观，其深沉的色调被视为一种高尚的象征。靛蓝也与清澈的蓝天、湛蓝的海洋，以及悠远的文化传统相关联，象征着纯洁、清新和沉静的美德。

在古代，靛蓝常用于宫廷装饰、绘画艺术及陶瓷等领域。在传统国画中，靛蓝也是国画颜料中的天青，常用于山水画、花鸟画中，表现出大自然的壮丽和宁静，如图5-25所示。

现代时尚界也广泛使用靛蓝色，这一经典色彩不仅频繁出现在各类服装设计中，还巧妙融入饰品和箱包等配饰之中，展现了独特的时尚魅力。

图5-25 靛蓝色的山水国画

5.7.3 湖蓝

	R 45	C 79
	G 124	M 43
	B 176	Y 14
	# 2d7cb0	K 0

　　湖蓝，是一种明亮而清新的蓝色，色感静谧，它与湖面或湖水的颜色相似或相近，湖蓝的美在于干净、纯洁，让人心生无限遐想，亦指海的色彩，它象征着忧郁、深邃和冷静，如图5-26所示。湖蓝色被视为清新、宁静和宜人的颜色，广泛应用于绘画和装饰等领域。

图 5-26　湖蓝色的大海

　　湖蓝色的命名源自中国南方，特别是与芜湖的蓝布制作传统密切相关。这种蓝色布料在明清时期以其数量和高质量而闻名，被赋予"芜湖青"的美誉，清代的京口和芜湖也因生产浆染布而闻名。在现代，湖蓝色也经常出现在时尚领域，这种颜色的织物不仅易于搭配，还可提亮肤色，提升穿着者的气质与品位，如图5-27所示。

　　在现代家居领域，湖蓝色也得到了广泛运用，它能够赋予家居空间独特的文化氛围。例如，湖蓝色的书柜不仅能够与各种风格的家居装饰融合，营造出一种和谐而优雅的视觉效果，还能让人们在阅读或思考时感受到一种宁静与专注的氛围，如图5-28所示。

图 5-27　湖蓝色的织物

图 5-28 湖蓝色的书柜设计

5.8 白色

白色在中国传统文化中象征着纯洁、清晰和无暇，它在婚礼和葬礼中较为常见，分别表示新生和去世，象征着对婚姻的纯真和美好祝愿，以及对逝者的尊敬和思念。本节介绍两种常见的白色，分别为月白和银白。

5.8.1 月白

	R 212	C 20
	G 229	M 5
	B 239	Y 5
	# d4e5ef	K 0

月白，是一种极为淡雅的白色，通常带有微弱的蓝色或灰色调，在中国传统文化中富有浪漫和诗意的象征。

月白色常使人联想到中秋节，因为中秋节是中国的传统节日，人们在这一天会欣赏明亮的圆月，当月光洒在大地上，映照出月白色的景象，一切显得那么宁静、柔和。

月白与明亮的月光有关，因此象征着家庭团圆、爱情美满，也代表着宁静的夜晚，月白的柔和光泽给人一种宁静和安心的感觉。

许多古代诗词中都描述了月白下的山水景致、花鸟景象，强调了大自然的美和诗意的情感。杜牧在《猿》中写道"月白烟青水暗流，孤猿衔恨叫中秋。"陆游在《夜汲》中写道"酒渴起夜汲，月白天正青。"赵孟頫在《新秋》中写道"露凉催蟋蟀，月白澹芙蓉。"

月白色在中国传统绘画、书法、陶瓷和传统服饰等方面都有应用。在绘画中，月白色可以用来描绘山水、花鸟、人物等各种主题，为作品赋予柔美和宁静的感觉。在陶瓷中，月白色常用作瓷器的釉色，创造出典雅的瓷器作品，如图5-29所示。另外，月白色也常用于传统服饰和丝绸制品，为它们增添了一份古典和高雅的气质。

图5-29 月白色的瓷器

5.8.2 银白

R 231	C 11
G 229	M 10
B 237	Y 4
# e7e5ed	K 0

银白，银是历史上使用最悠久的金属之一，曾一度作为货币，因其色白，在《说文解字》中将银称为"白金"，人们也将其称为"白银"，银白的色名由此而来。古法银手镯是由极其纯净的白银制成，具有高度的光泽，显示为银白色，如图5-30所示。

图 5-30 银白色的饰品

在中国传统文化中，银白色被视为一种吉祥的颜色，可保佑平安吉祥。在现代，银白色是纯洁的象征，它代表着无瑕和清新之美。在婚礼中，新娘的婚纱通常是银白色的，以象征她的纯洁和新生活的开始。

银白色常用于银饰品、陶瓷、室内设计和时尚艺术等领域，能够给人带来干净、明亮和高雅的氛围。下面详细介绍银白色的色彩应用领域，大家可以学习。

服装设计：银白色常用于高级时装和婚纱的设计，象征着高贵和典雅。

室内设计：银白色常用于墙壁、家具、窗帘和床上用品等装饰。

珠宝首饰：银白色的金属，常用于珠宝和首饰的制作。

瓷器花瓶：银白色的陶瓷花瓶是一种多功能的室内装饰品，它不仅具有高贵和典雅的外观，可搭配不同类型的植物，适用于各种装饰风格，还能增加室内的明亮感。

5.9 灰色

灰色是一种介于黑色与白色之间的中性色调，在中国传统文化中，强调中庸之道，追求平和的境界，而灰色的中性特质正好符合这种理念，给人一种低调、谦虚、含蓄的感觉。本节介绍两种常见的灰色，分别为相思灰和墨灰。

5.9.1 相思灰

	R 95	C 68
	G 92	M 61
	B 81	Y 67
	# 5f5c51	K 15

相思灰，小指水天相接的那一片灰，是一种深灰色调，常用来描述深邃、忧郁、多愁善感的情感，徽派建筑的门楼和青瓦上，就使用了这种相思灰色调。五代十国的李煜在《长相思·一重山》中，写道"一重山，两重山，山远天高烟水寒，相思枫叶丹。"大意为一重又一重，重重叠叠的山，山远天高又冷又寒，思念却像火焰般的枫叶一样。

相思灰这一色名出自唐代诗人李商隐的《无题·飒飒东风细雨来》中的"春心莫共花争发，一寸相思一寸灰。"大意为一颗春心切莫和春花争荣竞发，因为寸寸相思都化成了灰烬，表达了女主人从追求爱情到最终幻灭的绝望痛苦之情。

在中国和其他文化的古典文学中，相思灰常用来描绘诗人、文人的忧郁情感，以及他们对爱情和人生的深刻思考；在绘画和艺术中，相思灰常用来创造抽象或富有情感的作品，它可以传达出画家或艺术家的情感和内心世界。

相思灰常用于文学诗歌、艺术绘画、黑白摄影、服装配饰、室内装饰及宗教仪式中。在徽派建筑中，相思灰也有广泛的应用，因为这种颜色与徽派建筑的特点和文化传统相契合，赋予了徽派建筑独特的文化魅力，如图5-31所示。

图5-31 徽派建筑中相思灰的运用

5.9.2 墨灰

	R 78	C 76
	G 96	M 61
	B 108	Y 51
	# 4e606c	K 6

墨灰色是一种介于黑色和灰色之间的颜色，在中国传统文化中代表着深邃、庄重，充满内涵的美感，它不像深黑那样沉重，却保留了深沉的特质，使人感受到一种平和、内敛、充满内涵的氛围。在古代，文人雅士常以墨灰色的衣物、文房四宝等来表现自己的文学品味。

墨灰色在中国绘画和书法中有着重要的地位，传统的水墨画以墨、淡墨和墨灰为主要颜色，墨灰色被用于描绘山水、山石、云雾等自然元素，表达出深邃、宁静、神秘的意境，如图5-32所示。在书法中，墨灰色的墨汁被用来书写文字，展现出独特的艺术美感。

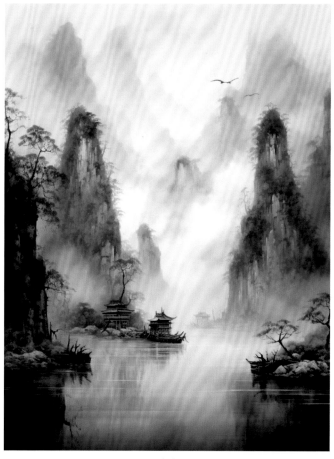

图 5-32 墨灰色的山水国画

5.10 黑色

黑色通常给人一种庄重、稳重的感觉，因此在正式场合，如重要的仪式、典礼、法庭审判等，人们常穿着黑色的服装，以展现出严肃和庄重的形象。本节介绍两种常见的黑色，分别为漆黑和京元。

5.10.1 漆黑

	R 20	C 90
	G 23	M 87
	B 34	Y 71
	#141722	K 61

漆黑，是一种非常浓郁的黑色，色调鲜明，在光线照射下具有高度的光泽和反光效果，给人一种稳重、经典的感觉。漆黑一词常用来表达夜晚的景象，暗示着大自然的神秘、深邃，它的色彩特征可用"深沉"一个词来概括。

漆黑，这个色名来源于漆树汁液的颜色，它是中国古代一种重要的天然色料和工艺漆料，被用于涂抹装器物、家具、雕刻和其他工艺品，具有防潮、防腐的功效，反映了古代人民对天然材料的充分利用。

黑色在中国传统文化中承载了丰富的象征意义，通常被视为一种神秘的颜色，也代表着权力和尊贵，还暗示着悲伤和哀思，常用来表达哀悼和忧伤之情。我们在葬礼和丧葬仪式中，经常看到黑色的缎带装饰，表达了对逝者的尊重和悼念。

漆黑色在中国传统工艺品中经常出现，闻名世界的漆器工艺品，通常使用漆黑色作为基础颜色，然后点缀其他的颜色作为装饰，这种技艺在木雕和瓷器制作中都有广泛应用，赋予了这些物品奢华和高贵的外观，使其看起来更加豪华，如图5-33所示。

图5-33　漆器工艺品

漆黑色是一种引人入胜的色彩，深邃、神秘、尊贵、悲伤等多重象征意义，使其在中国传统文化中扮演着重要的角色。这种色彩不仅在视觉上具有吸引力，还富有文化内涵，反映了古代中国人对于宇宙、权力和生命的深刻思考。

5.10.2 京元

	R 49	C 80
	G 50	M 75
	B 44	Y 80
	#31322c	K 45

京元即玄青，又称为元青，是一种由玄改元的颜色，这一变化是为了避开康熙皇帝的名讳。玄青或元青是一种介于玄(黑色)和青(蓝色)之间的颜色。

在玄青的染色过程中，需要在黑色染缸里进行多次染色，这种方式既包含实际的染色技术层面，又带有一定的历史文化背景。上古时期的染黑工艺涉及多次套染，其中包括染赤和染青，使红色素不容易完全消退，最终形成了近似黑的颜色，即玄，这一染色工艺在上古时期的实践中具有一定的技术和经验积累。在近代，特别是在经济史学家徐新吾的《江南土布史》中，提到了江南地区的小布染坊中的青蓝坊，其中南京和绍兴两帮分别以不同的方式染色，南京帮主要染玄色、潮蓝、扣青等几种深色，玄色以"京元"而著称。

京元色在传统的服装设计和纺织品中得到了广泛应用，特别是在需要强调庄重、深沉、高贵的场合。例如，一些礼服、礼袍、绸缎等传统服饰中会采用京元色。京元色还常用于品牌标识设计，以展现品牌的稳重、高贵和专业形象。在商业设计中，它还常用于一些高端产品的包装和广告中，如图5-34所示。

图5-34 京元色高端产品的包装设计

第 6 章
24 节气的中国传统色文化

24 节气是中国农历系统中的时间划分方式,每个节气都与太阳在黄道上的位置和地球的地理位置有关,这些节气包括立春、雨水、惊蛰、春分、清明等,每个节气在中国传统文化中都承载着深厚的文化内涵。本章主要介绍 24 节气的中国传统色彩文化,帮助大家对中国传统色彩有更加深入的认识和了解。

6.1 立春

立春是农历正月的第一个节气，这一天太阳到达黄经315°，正式标志着春季的开始。立春的名称中的"立"表示"开始"或"起立"，意味着一年的春天正式拉开序幕。

与立春有关的中国传统色包括黄白游、海天霞等，代表春天的生机与活力。

1. 黄白游

	R 255	C 0
	G 247	M 0
	B 153	Y 50
	# fff799	K 0

黄白游是立春之起色，金银气色，若白轻黄，这是古代文献中对立春气象特征的描述。"黄白"指的是太阳的光辉，在这个时期，太阳光线的颜色有时候会呈现出黄色或白色，如图6-1所示；"游"指太阳在黄道上的运动轨迹。

图6-1　太阳光线的颜色

黄白游融合了黄金(黄色)和白银(白色)的色彩元素，呈现出柔和、明亮和清新的感觉，它的饱和度适中，既不过于耀眼也不过于暗淡，给人一种低调而高级的视觉感受。明代文人汤显祖在《有友人怜予乏劝为黄山白岳之游》中，写道"欲识金银气，多从黄白游。一生痴绝处，无梦到徽州。"

艺术家经常在绘画中使用黄白游色彩，以创造出富有想象力和象征意义的画作，这种颜色可用于创作抽象艺术、风景画或装饰画等，如图6-2所示。

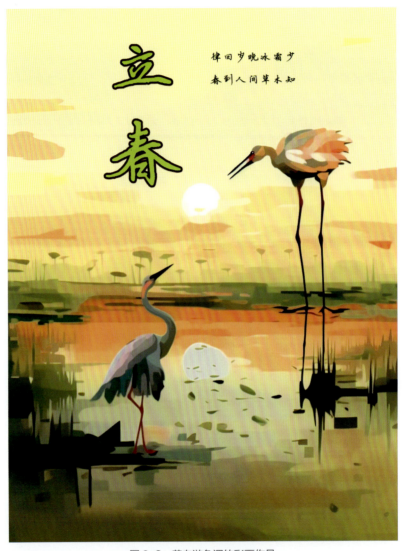

图6-2　黄白游色调的彩画作品

专家提醒

在双色配色中，黄白游的对比色是淡紫色，它们都属于柔和的颜色，组合在一起可以营造出柔美和浪漫的氛围。在三色配色中，将黄白游与淡绿色、淡橘色组合在一起，这种配色具有清新和自然的特点，在装饰室内空间或庆典活动时经常使用。

黄白游代表了金银、富贵和繁荣，因此在中国传统文化中，人们常用这一颜色来象征财富和价值。黄白游常用于室内设计、时装、绘画艺术、珠宝、饰品和庆典活动等领域。

2. 海天霞

	R 243	C 5
	G 166	M 46
	B 148	Y 36
	# f3a694	K 0

立春之际，有一种名为"海天霞"的色彩悄然绽放，它是一种略带橙黄的淡红色，其色调与晚霞中那由粉红渐变为紫红的柔和光晕颇为相似，给人以温暖而柔和的视觉享受，如图6-3所示。这种色彩的独特之处在于其内含的丰富层次变化，仿佛能窥见不同深度的色彩交织于其中。当它与其他颜色巧妙组合时，更是能展现出非凡的色彩深度，让画面更加生动而富有韵味。

图6-3 海天霞色调的风光

海天霞是明代内织染局染出的一种特殊罗织物，以其淡红色调和高雅的外观而闻名，备受宫廷中人的喜爱。它的面料和配色是有讲究的，"用天青竹绿花纱罗当青素衬，以海天霞色淡红里衣内外掩映，望之如波纹木理焉。"即将其与薄的青绿纱罗叠加在一起，这种双层织物在外观上充满层次感和雅致之美。

海天霞色与宫廷服饰相关，因此它也象征着高雅和尊贵。在宫廷文化中，这种颜色被视为一种特殊的传统色彩，强调了宫廷生活的尊贵感。因此，在室内设计中应用海天霞色调，能够为房间增添一抹高雅而富有宫廷气息的氛围，特别适用于古典或传统的设计风格。海天霞还常用于汉服、古装服、婚礼和宴会装饰、艺术和绘画作品中。

海天霞色在文学和诗歌中常用来形容美丽的自然景色和情感，诗意且浪漫，能为作品增色不少。

6.2 雨水

雨水是24节气中的第二个节气，雨水时节，气温逐渐回升，天气变得湿润，大地开始融化，雨水渐多。这一时期的气象特点主要表现为春雨绵绵、温暖湿润。在农业方面，雨水是农作物生长的关键时期，也是春季播种的重要时机。

与雨水有关的中国传统色包括欧碧、水红等，体现了春雨的滋润和富有生机的景象。

1. 欧碧

	R 192	C 30	
	G 214	M 5	
	B 149	Y 50	
	# c0d695	K 0	

雨水节气标志着春天的到来，而欧碧是一种浅绿色，人们常常将浅绿色与此时期的大地复苏、万物生长联系在一起。浅绿色是新生植物、嫩芽、嫩叶的颜色，它代表了春天的生机和希望。在雨水时节，一些植物开始抽出嫩芽、嫩叶，大地逐渐呈现出淡淡的绿意，这种浅绿色的出现，让人们感受到自然界焕发的生命力，如图6-4所示，也象征着新一轮农业生产季节的开始。

欧碧，得名于洛阳牡丹花中一种特定品种的花色，这种特殊的牡丹由欧姓家族培育，因此被称为欧碧。此花因美丽和高雅而闻名，被视为富贵和吉祥的象征，欧碧色也承载了牡丹的含义，代表着繁荣、富贵。

第 6 章　24 节气的中国传统色文化

图 6-4　春季自然界的色彩

　　欧碧色常用于绘画、陶瓷和艺术品中，特别是与洛阳牡丹相关的艺术作品。这种色彩在传统绘画中通常用于描绘自然景物，如牡丹花。

　　欧碧色可用于室内装饰，包括墙壁、家具和装饰品，能给人一种宁静、清新的视觉感受。此外，欧碧色还可作为礼品盒或包装的封面色调，包含了吉祥和幸福的祝愿。

2. 水红

	R 236	C 5
	G 176	M 40
	B 193	Y 10
	# ecb0c1	K 0

　　水红，雨水之承色，它是红色系中的一种浅淡的红色调，呈现出一种清新、淡雅的感觉，它的饱和度相对较低，带有些许灰度，不如正红那么鲜艳。花映水红，一幅美丽的春天风景图，颜色的具象和雨水的节气完美契合，如图 6-5 所示。

图 6-5　花映水红的春天风景

在中国传统文化中，水红色常与春天、花朵、清新的气息相联系，如图 6-6 所示。

水红色这种色彩在服饰、织物，以及装饰品中都有着广泛的应用，它以其独特的柔和与雅致，深受人们的喜爱。在日常生活中，无论是简约的 T 恤、优雅的连衣裙，还是精致的家居饰品，水红色都能为它们增添一抹温婉的气息。同时，水红色在传统文学、绘画及文化符号中也扮演着重要的角色，它常被用来描绘女性的柔美与温婉，或是象征着纯洁与浪漫。这些深厚的文化内涵，使得水红色不仅仅是一种色彩，更是一种情感的表达和文化的传承。

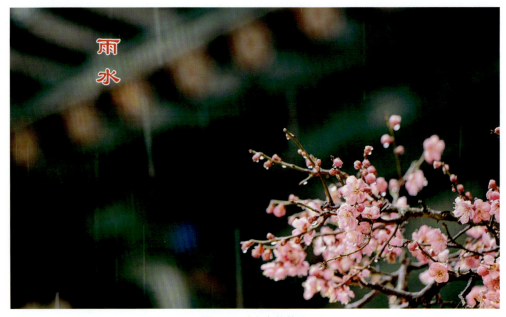

图 6-6　水红色的花朵

6.3 惊蛰

惊蛰，标志着春季第三个阶段的到来，俗话说"惊蛰节到闻雷声，震醒蛰伏越冬虫"，是指一声声惊雷，惊醒了蛰伏在泥土中冬眠的各种昆虫，它们被春雷吵醒，挣脱冰雪，苏醒过来，如图6-7所示。这一时期气温逐渐回升，大地渐渐苏醒，春天生机勃勃的景象开始显现。

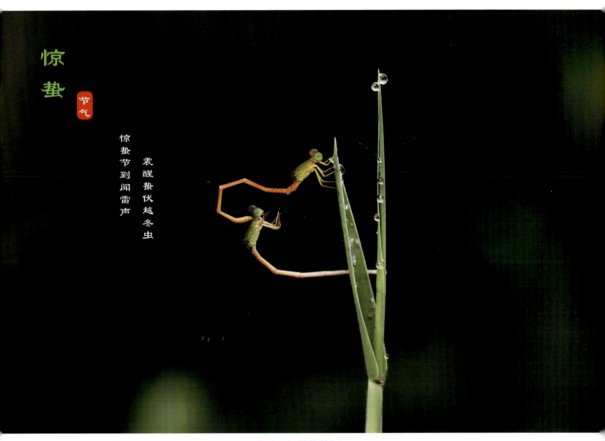

图6-7　惊蛰节气

与惊蛰有关的中国传统色包括赤缇、桃夭、柘黄和菘蓝等。下面以菘蓝为例进行相关讲解。

菘蓝		R 108	C 63
		G 122	M 48
		B 143	Y 33
		#6c7a8f	K 5

菘蓝，是一种天然的蓝色染料，是指将菘蓝的叶子用清水洗干净，然后晒干，在石灰水中击打搅拌，其沉淀物就是蓝色染料。宋应星在《天工开物》中写道"凡蓝五种，皆可为淀。茶蓝即菘蓝，插根活。蓼蓝、马蓝、吴蓝等皆撒子生。近又出蓼蓝小叶者，俗名苋蓝，种更佳。"菘蓝，是一种深邃的蓝色调，令人印象深刻，菘蓝的色彩深度赋予其一种复杂而引人入胜的质感，使其在不同光线下呈现出不同的效果。

> **专家提醒**
>
> 在古代，最初用的蓝色染料是菘蓝，后来发现蓼蓝、马蓝、吴蓝、苋蓝都可以作为蓝色染料，而且比菘蓝效果更好。在菘蓝的相近色与相似色中，还有绀蝶(R44、G47、B59；C85、M80、Y65、K40；#2c2f3b)、青黛(R69、G70、B94；C80、M75、Y50、K15；#45465e)、青鸾(R154、G167、B177；C45、M30、Y25、K0；#9aa7b1)。

在艺术作品中，菘蓝以其独特的魅力成为不可或缺的色彩元素，在辉煌灿烂的敦煌壁画与故宫珍藏的绚丽彩画中，均发现了菘蓝颜料的独特身影，它为这些艺术瑰宝增添了无尽的色彩深度与历史韵味。

菘蓝色以其深沉而高贵的特质，在纺织品、服装、艺术品，乃至手工艺品等众多领域均有广泛的应用。特别是在晚礼服的设计上，菘蓝色更是能够巧妙地传达出典雅与优雅的氛围，使穿着者的气质得以显著提升，增添端庄与尊贵的气质。

6.4　春分

春分，作为春季的中点，象征着春天的气息已经全面铺展。春分时太阳黄经为0°，昼夜平分，白昼和黑夜持续时间相等，这也是"春分"的由来。在春分时节，大地开始真正回春，气温逐渐升高，昼长夜短。春分时，一些花卉(如梅花、桃花、梨花)陆续开放，大地逐渐呈现出各种花香和绿意。

与春分有关的中国传统色包括皦玉、檀色、黄丹、青冥等。下面以黄丹为例进行相关讲解。

黄丹		R 234	C 0
		G 85	M 80
		B 20	Y 95
		# ea5514	K 0

黄丹是一种鲜艳而饱满的赤黄色，类似于初升太阳的颜色，它的饱和度相对较高，非常醒目，如图6-8所示。

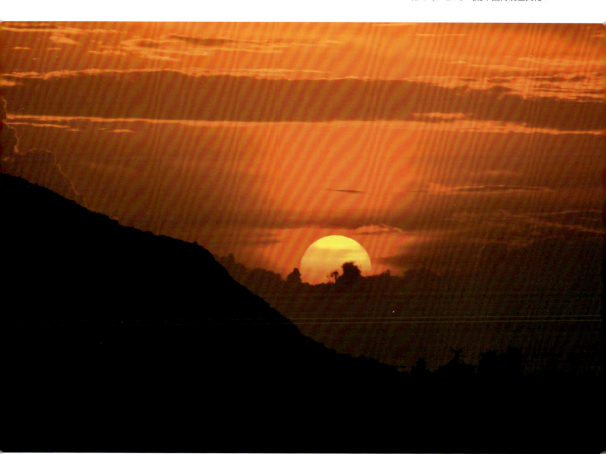

图6-8 初升太阳的黄丹色

黄丹的别名为铅丹,是一种古代炼丹术中合成物质颜色的名称,由术士使用铅、硫磺、硝石等材料合炼而成。刘克庄在《水调歌头》中写道"隙地欠栽接,蕉荔杂黄丹。"陈楠在《金丹诗诀》中写道"黄丹胡粉密陀僧,此是嘉州造化能。"

黄丹色被视为吉祥、繁荣、富饶和幸运的象征,因为它与成熟的水果和谷物的颜色类似,这种颜色代表了繁荣和丰收。

在传统绘画中,黄丹色可以用来描绘秋季的景色,如丰收的稻谷、成熟的柑橘和其他秋季元素,如图6-9所示。黄丹色也可用于中国的装饰艺术,如陶瓷、丝绸和家具。

黄丹色在中国文化中有着悠久的历史和重要的地位,古代的皇太子就像初升的太阳,充满朝气和活力,因此他们的服饰颜色选用的就是黄丹色。在中国传统服装中,黄丹色被广泛用于汉服、旗袍和其他传统服饰的设计。很多现代时尚设计师也在其设计中使用了黄丹色,将其融入服装、配饰和化妆品中,以展示中国传统元素和文化。

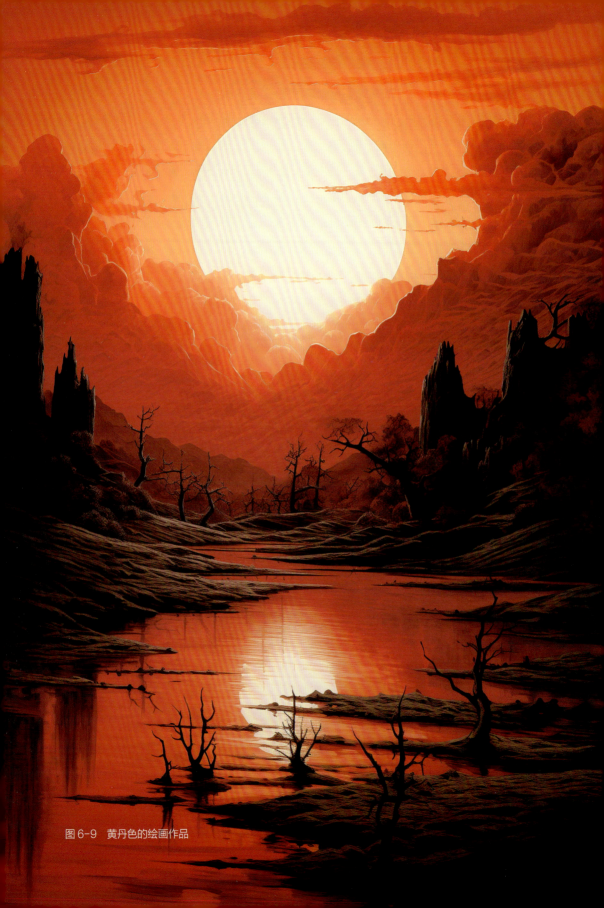

图 6-9　黄丹色的绘画作品

6.5　清明

清明时节,正值春季的中期,阳光明媚,气温回升,大地万物复苏,如图6-10所示。

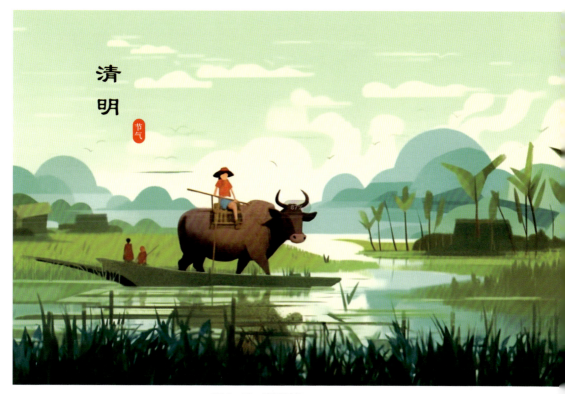

图6-10　清明时节

清明时节,承载着厚重的文化底蕴,世人普遍以扫墓祭祖之仪缅怀先贤、追思逝者,此习俗不仅是对过往的深切缅怀,更是对家族血脉与文化传承的庄严致敬。

与清明有关的中国传统色包括凝夜紫、三公子以及魏红等,代表着春天温暖的气息,下面进行相关讲解。

1. 凝夜紫

	R 66	C 85
	G 34	M 100
	B 86	Y 45
	# 422256	K 15

凝夜紫,清明之合色,这是一种深邃的紫色,也可以理解为暗紫色,常与夜晚的景色相关,如夜幕中的天际线、山川风景、城市风光等,如图6-11所示。

图 6-11　暗紫色的夜晚

　　凝夜紫，出自唐代诗人李贺《雁门太守行》中的诗句"黑云压城城欲摧，甲光向日金鳞开。角声满天秋色里，塞上燕脂凝夜紫。"表达了战乱的景象和军旅中壮丽的场面。凝夜紫这一颜色描述了秋天天空在日落后的状态，其意象如诗中的秋天天色，充满了沉静、神秘和深邃的美感。

　　南宋著名文学家胡仔在《歌风台》中，写道"赤帝当年布衣起，老妪悲啼白龙死，芒砀生云凝夜紫。"明代诗人石宝在《熊耳峰》中，写道"浮岚出晴丹，淑气凝夜紫。"元代诗人王恽在《木兰花慢·赋红梨花》中，写道"塞上胭脂夜紫，雪边蝴蝶朝寒。"

　　凝夜紫，是一种深沉、神秘、柔和的暗紫色调，代表了安静、宁静与神秘的氛围，在文学和艺术中常用来表现壮丽、神秘或庄严的场景，象征着高贵与尊贵，这种颜色具有平静内心和减轻压力的特性。

　　凝夜紫是一种复杂而多层次的色彩，它既能够表现出深邃和高贵，又能够带来温馨和安逸的感觉，这使得它在各种设计和创意领域中备受欢迎。凝夜紫经常与金色、银色或白色等中性色彩搭配，以增强其豪华和神秘感。将凝夜紫应用于珠宝首饰上，可以为佩戴者带来内心的宁静，还可以让佩戴者更显气质，因此凝夜紫在珠宝领域的应用也十分常见。

2. 三公子

	R 102	C 70
	G 61	M 85
	B 116	Y 30
	# 663d74	K 5

三公子，源自《敦煌变文》，这是一部民间说唱作品。其中，《王昭君变文》中描述了王昭君远嫁匈奴，表达了她对汉家故土的怀念。在故事中，有一段场景描述了各部落前来祝贺王昭君被册立为"烟脂"，这段场景中提到"牙官少有三公子，首领多饶五品绯……搥钟击鼓千军喊，叩角吹螺九姓围。"其中的"三公子"指的是唐代最高级别的官职，即太尉、司徒、司空，他们穿着紫色官服，由此名为"三公紫"。

三公子以深紫色为主，具有高度饱和、浓郁的特点，是唐代三公(太尉、司徒、司空)的官服颜色，是官服中的高级颜色，被视为庄重的象征，代表了唐代时期官员的高级身份和权力，通过紫色官服凸显他们的地位和威望。

> **专家提醒**
>
> 三公都是正一品，唐代的服色制度经历了多次变革，但有一个不变的规定是"三品以上服紫"，这意味着唐代的三公官员都穿着紫色的官服，以展示其高级的官阶。

三公子具有一定的历史和文化背景，常用于服饰、珠宝首饰、艺术绘画、室内设计，以及宴会装饰等领域。此色调不仅赋予观者以高贵之感，更彰显出一种典雅脱俗的气质，适合正式和隆重的社交场合。

三公子色调代表着高级官员服饰的颜色，在晚礼服上应用这种色调，可以呈现出经典和传统的特征，使穿着者看起来典雅和富有文化内涵。

3. 魏红

	R 167	C 44
	G 55	M 91
	B 102	Y 44
	# a73766	K 0

魏红，是一种名贵的牡丹花名品，花呈红色微紫，是出自洛阳魏家花园的牡丹花色。它的来历是"魏家花者，千叶肉红花，出于魏相仁浦家。"

魏红介于深红和紫色之间，它具有鲜明的红色基调，但在光线照射下或特定条件下，可能会呈现出轻微的紫色或紫红色调，这种颜色较为沉稳、深邃。红色通常与热情、活力、喜庆和幸福相关联，而紫色则常常与皇室、尊贵和神秘感有关。因此，魏红这种红色微紫的色彩结合了这些特质的象征意义，给人一种富丽堂皇、高贵和典雅的感受。

魏红色是一种高贵、典雅的色彩，在时尚艺术、中国传统绘画(见图6-12)和传统服饰中经常出现，以增添色彩和奢华感。在宴会、婚礼、舞会和庆典中，魏红色的服装、装饰和装修可以增添豪华感和浪漫氛围。

图6-12 魏红色调的传统绘画

| 专家提醒 |

在魏红的相近色与相似色中，还有琅玕紫(R203、G92、B131；C20、M75、Y25、K0；#cb5c83)、红踯躅(R184、G53、B112；C30、M90、Y30、K0；#b83570)、魏紫(R144、G55、B84；C50、M90、Y55、K5；#903754)。

6.6 谷雨

谷雨，得名于"雨生百谷"，这一时节大地渐暖，雨水丰沛，正值春季农事的高峰，农民们进行春耕、播种等工作，为夏季的丰收做准备。同时，雨水充沛有助于谷物、蔬菜的生长，如图6-13所示。

图 6-13 谷雨时节有助于谷物和蔬菜的生长

中国古代将谷雨分为三候："一候，萍始生；二候，鸣鸠拂其羽；三候，戴任降于桑。"与谷雨有关的中国传统色包括昌容、紫薄汗、苍莨、碧落、螺子黛及檀褐等。下面以檀褐为例进行讲解。

檀褐		R 148	C 50
		G 86	M 75
		B 53	Y 90
		# 945635	K 0

檀褐，檀指乔木，褐指褐色，因此也称为檀木褐色，是一种暖色调的深褐色，它与深棕色的茶色相似，如图6-14所示。

檀褐，得名于檀木，一种高贵的木材，具有独特的芳香和坚硬的质地。檀褐色也常用于家具、木质摆件和工艺品雕刻中，檀木的深褐色与红色或紫色的花纹交织在一起，能够产生独特的纹理和颜色效果。

檀褐是一种中性色调，易于与其他颜色搭配，例如与浅色或深色的墙壁、地板、装饰品和配饰搭配在一起，使人产生一种亲切和舒适感。

图 6-14 檀褐色的茶

6.7 立夏

立夏，预示着季节的转换，标志着春季的结束，夏季的开始。立夏时节，大地气温逐渐升高，开始进入炎热的夏季。这一时期，白天的温度较高，夜晚的温差也明显，农事活动进入了繁忙时期。立夏，起于"青粲"，承之"翠缥"，转而"人籁"，合乎"水龙吟"，这是立夏的4种传统代表色。

1. 青粲

	R 195	C 30
	G 217	M 0
	B 78	Y 80
	# c3d94e	K 0

青粲，是碧粳米成熟时的颜色，呈现出一种淡绿色调。清代文学家谢墉在《食味杂咏》中，写道"京米，近京所种统称京米，以玉田县产者为良，粒细长，微带绿色，炊时有香"，描述的就是这种青粲色。

2. 翠缥

	R 183	C 35
	G 211	M 0
	B 50	Y 90
	# b7d332	K 0

"翠"表示翠绿，"缥"表示浅淡，结合形成了一种清新而淡雅的颜色，翠缥色在古代绘画、文学作品中常用来描绘春天的嫩绿，清新的山水，或者表达自然之美。

3. 人籁

	R 158	C 45
	G 188	M 10
	B 25	Y 100
	# 9ebc19	K 0

人籁并非一种具象的颜色，而是通过庄子《齐物论》中的理念，将其理解为一种意象的颜色，一种难以言传的感悟。通过离开城市、走进山林，感受深山中的竹林风声、鸟鸣蝉鸣、流水潺潺的自然声音，形成一种心灵的触动和愉悦。

4. 水龙吟

R 132	C 55
G 167	M 20
B 41	Y 100
# 84a729	K 0

描写了一种大自然的景象，读来似有龙吟水啸之貌，青峰入水，翠龙出潭，带起一泓绿意，强调了一种清新、生机勃勃的氛围，表达对自然景色的赞美。

> **专家提醒**
>
> 中国古代将立夏分为三候：
>
> 一候，蝼(lòu)蝈(guō)鸣：在这个时期，蝼蝈(一种蚂蚱)开始鸣叫，这是昆虫活动频繁的象征，也标志着气温逐渐升高。有关的中国传统色包括地籁、大块、养生主及大云。
>
> 二候，蚯蚓生：表示蚯蚓活动频繁，开始在土壤中活跃。这一时期，土壤温度升高，适宜蚯蚓等生物的繁衍生息。有关的中国传统色包括溶溶月、绍衣、石莲褐及黑朱。
>
> 三候，王瓜生：王瓜(一种甜瓜)开始生长，此时气温升高，正是许多瓜类蔬果的生长季节。有关的中国传统色包括朱颜酡、苔荣、石莲褐及黑朱。
>
> 这些变化反映了立夏时节气温的升高，生态系统的活跃，以及一些植物和昆虫的生长繁衍。这种将节气分为三候的传统观念，反映了古代人民对自然变化的观察和认知。

6.8 小满

小满，是夏季的第二个节气，它的名称意味着农作物的成熟已经达到一定程度，但尚未完全丰收。它是一个农业上的重要时期，农民们在这个时候要加强对夏季农作物的管理，如水稻、玉米等，以确保它们能够顺利生长，并迎接夏季的丰收。

与小满有关的中国传统色包括官绿、嫩鹅黄等，代表着植物的生机勃勃与农作物的丰收。

1. 官绿

R 42	C 85
G 110	M 50
B 63	Y 95
# 2a6e3f	K 0

小满时节，春季的嫩绿逐渐过渡为夏季的深绿，农田中的庄稼、树木等植物生长旺盛，呈现出官绿色的浓烈色调，这种色彩代表着生命的活力和植物的繁茂，部分农作物进入丰收期，如莴笋、小麦等，官绿色成为农田的主色调，如图6-15所示。

图6-15　官绿色的农田风光

官绿来自枝头绿的色彩，类似于明绿，陆游在《遣兴》中，写道"风来弱柳摇官绿，云破奇峰涌帝青。"黄公望在《方方壶画》中，写道"一江春水浮官绿，千里归舟载客星。"

官绿的颜色既明亮又沉静，具有一种高雅和典雅的感觉，在古代它确实能够展现出官府的庄严气派，通常在官方场合中使用，以突显权威和尊贵。清代的《苏州织造局志》中，把官绿同时列入"上用"和"官用"两个色系，可见官方的重视程度。

官绿通常与政府、官方机构、军队和国家有关，这种颜色在中国传统文化中被视为权威和权力的象征。官绿在正式场合中经常用来传达典雅和正式的氛围，这使得它成为了政府文件、证书和官方通知的常见颜色。官绿在宫殿、政府办公楼、官方活动场所的装饰中比较常见，这种装饰强调了场所的正式性。

2. 嫩鹅黄

	R 242	C 9
	G 200	M 26
	B 103	Y 65
	# f2c867	K 0

嫩鹅黄是一种温暖、柔和、明亮的黄色，亮度较高，颜色接近于淡黄色，呈现出一种温馨的视觉效果，具有独特的色彩特征，如图6-16所示。

图 6-16　嫩鹅黄色调的麦子

嫩鹅黄也是唐宋时期优质发酵酒的颜色，反映了酒的质量和特征。

> **专家提醒**
>
> 　　将嫩鹅黄的颜色喻为醇厚黄酒的色泽，是一种有趣的比喻，可以帮助我们更好地理解嫩鹅黄的色彩特点：
> - ◇ 嫩鹅黄的温和、亮度让人想起黄酒的金黄色泽，黄酒有时被形容为"如金如玉"，嫩鹅黄也有类似的质感。
> - ◇ 黄酒在中国文化中有着悠久的历史，常与传统文化、宴会和庆典相关。同样，嫩鹅黄也在中国传统文化中扮演着重要的角色，常用于庆典、节庆和婚礼。
> - ◇ 不论是古代还是现代，喝黄酒都能让人感到温馨和愉悦。嫩鹅黄也传达出类似的温馨和宜人的情感，其明亮的特性也能够传达积极、活力和愉悦的情绪。

　　在中国传统文化中，嫩鹅黄这一色彩承载着深厚的历史底蕴，它经常在节庆和传统装饰中出现，代表着好运、幸福和庆祝。嫩鹅黄在很多领域中得到应用，包括绘画、服装、室内装饰、文化艺术和时尚领域等，其色彩光泽明亮，能够快速吸引人们的注意，成为时尚的焦点。

6.9 芒种

芒种,意为"有芒之谷类作物可种",这个时节气温逐渐升高,进入了盛夏时期。芒种节气是中国传统农事生活中的一个重要节点,标志着麦类等农作物的成熟和夏季农事的展开,农民们会选择在这个时候进行晚稻等谷类作物的播种,以确保它们在良好的气候条件下生长、发育和成熟。

与芒种有关的中国传统色包括瓷秘、鸣珂、芸黄,以及曾青等。下面以曾青为例进行相关讲解。

曾青		R 83	C 75
		G 81	M 70
		B 100	Y 50
		# 535164	K 10

曾青作为中国画颜料,主要来源于蓝铜矿,具有层状结构,因此又被称为层青,这种特殊的结构赋予了曾青独特的质感和色泽,如图6-17所示。

图6-17 曾青色的蓝铜矿

蓝铜矿的化学成分为碱式碳酸铜,因此曾青的颜料中含有铜的成分,为绘画提供了独特的色彩效果。曾青的颜色具有深浅变化,深者如青黛,浅者如天青,这种层次感赋予了绘画更为丰富的表现力。曾青多产自湖南、四川、西藏等地,产地的差异也为画家提供了多样的选择,使其在艺术创作中能够展现出地域特色和个性。在中国传统绘画中,曾青常被用于描绘山水、石头、植物等自然元素,能够赋予作品一种深邃

感,如图6-18所示。

图6-18 曾青色绘画作品

6.10 夏至

夏至时节,北半球的日照时间达到全年最长,太阳直射点位于北回归线上。这一天,白天的时间最长,黑夜最短。夏至时,气温开始进入夏季的高峰期,白天非常炎热,是一年中最热的时期之一。在一些地区,人们会举行与夏至相关的传统活动,如晒太阳、赏荷花、登高等,以庆祝夏天的到来,如图6-19所示。

与夏至有关的中国传统色包括石榴裙、朱湛、椒房及二目鱼等。下面以二目鱼为例进行相关讲解。

图6-19 夏至时节赏荷花

二目鱼		R 223	C 15
		G 224	M 10
		B 217	Y 15
		# dfe0d9	K 0

　　二目鱼，指那些身体被黄色的毛覆盖的马匹，在背部或脊椎上有各种斑纹，同时这些马的两个眼眶周围有像鱼眼白一样的白毛，其颜色像极了鱼眼白。这种马属于王室之马，非常珍贵，这种独特的毛色使这些马匹在视觉上非常引人注目。

　　二目鱼，在古代文学和诗词中带有浓厚的文学意象，它不仅描述了马匹的特征，还常用来比喻出色、稀有、珍贵的人或事物。在古文《尔雅·释畜》中写道"二目白，鱼"，其注释为"似鱼目也"。在中国传统文化中，鱼象征着吉祥，古代人早就把鱼寓意为年年有"余"，代表大富大贵，吉祥如意。二目鱼因其特殊的外观，被视为王室之马，象征着稀有、珍贵、卓越。

　　二目鱼的色彩应用主要体现在文学、诗词、绘画、壁画及文化象征方面。另外，在宫廷装饰、文化古迹、徽派建筑和传统节日庆典中，都可以看到与二目鱼相关的颜色、图案和装饰，如图6-20所示。

　　二目鱼这种淡淡的灰白色能够为室内空间注入轻盈、明朗的氛围，产生扩大空间的视觉效果。这种颜色特别适合用于卧室、客厅和办公室等需要提高视觉宽敞度的区域，它能够让小型或狭窄的房间显得更加宽敞，

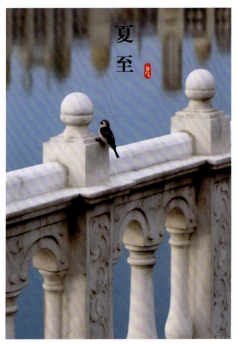

图6-20　二目鱼色的建筑

降低拥挤感，提升居住的舒适度。二目鱼色调常用于墙面涂色，墙面可以反射自然光，减少对照明的依赖，它与灰色、淡黄色等色彩相融合，能够为房间注入更多的视觉层次感。

> **专家提醒**
>
> 　　在二目鱼的相近色与相似色中，还有霜地(R199、G198、B182；C20、M15、Y25、K10；#c7c6b6)、韶粉(R224、G224、B208；C15、M10、Y20、K0；#e0e0d0)、吉量(R235、G237、B223；C10、M5、Y15、K0；#ebeddf)、白瞰(R235、G238、B232；C10、M5、Y10、K0；#ebeee8)。

6.11　小暑

小暑是整个夏季的第五个节气,气温进一步上升,天气变得炎热,白天的高温天气增多,这是夏季温度升高的一个明显标志。其名字表明此时天气虽然已经开始炎热,但还不是最热的时候。图6-21为小暑节气图。

图6-21　小暑节气

与小暑有关的中国传统色包括木兰、柔蓝等,下面进行相关讲解。

1. 木兰

	R 102	C 60
	G 43	M 90
	B 31	Y 100
	#662b1f	K 30

木兰,赤色中略带一点黑色,属于褐色系。木兰色在中国传统文化中寓意烈日骄阳,与小暑时节高温的气候相呼应。

木兰色的名称来源于西蜀地区的木兰树皮,其颜色是一种赤黑色,常用于制作僧侣的服饰。根据《摩诃僧祇律》中记载"木兰色,谓西蜀木兰,皮可染作赤黑色。古晋高僧多服此衣。今时海黄染绢,微有相涉。北地浅黄,定是非法。"木兰树皮可以染成赤黑色,许多晋代的高僧都穿着这种颜色的僧袍。

木兰色在中国文化中通常与谦卑、虔诚、超脱世俗有关,使用木兰色的僧服,示意僧侣对物质世界的超脱,以及对纯净精神的追求。木兰色的应用主要与宗教、佛教有关,用于表达虔诚和宁静。无论是在服装、室内装饰还是艺术作品中,木兰色都可以给人带来一种平静的心理感受。

> **专家提醒**
>
> 唐代高僧道宣在《四分律删繁补阙行事钞》中提到了木兰树皮,大意为"我曾亲眼见到蜀郡的木兰树皮,它是赤黑色,颜色鲜艳,适合染色,并且微微散发出香气,因此也用于制作香料,正如圣贤所言"。

2. 柔蓝

	R 0	C 85
	G 110	M 45
	B 143	Y 30
	# 006e8f	K 10

至小暑时,天空湛蓝而明朗,阳光强烈,这种湛蓝的天空构成了夏季的典型景象,往往与柔蓝色相近,给人一种明媚的感觉,这种色调常常被用来描绘夏季的天空、湖泊、河流等清新的自然景象,很多湖面也会呈现出这种柔蓝的色彩,如图6-22所示。

图6-22 淡季柔蓝色的湖泊

柔蓝象征着宁静与内省，它代表和平、和谐、内在平衡和生命的生机，同时强调宽容、忍耐和温和，将人们引向冥想与自然之美，有助于创造轻松的氛围，提醒人们减轻压力。

柔蓝色常用于时装、艺术品及文具等领域。此外，柔蓝还适合作为家居用品、窗帘、地毯、床上用品的颜色，为室内装饰增添一份宁静和温馨之感。

柔蓝色与海洋和自然水域相关联，如图6-23所示，能让人感到清凉，产生一种沐浴在自然中的感受。

图6-23　柔蓝色的海洋

专家提醒

在柔蓝的相近色与相似色中，还有帝释青(R0、G52、B96；C100、M85、Y40、K20；#003460)、蓝采和(R6、G67、B111；C95、M75、Y35、K15；#06436f)、碧城(R18、G80、B123；C90、M65、Y30、K15；#12507b)。

6.12　大暑

大暑是夏季的最后一个节气，其名字表示此时天气已经十分炎热，气温达到全年最高点，白天的高温天气持续，是夏季的酷暑时期。由于气温高，大暑时节常与炽热的红色相关联，如雌霓、茹藘(lú)等中国传统色，这些色彩常与大暑时节相联系。

1. 雌霓

	R 207	C 20
	G 146	M 50
	B 158	Y 25
	# cf929e	K 0

雌霓，这种颜色与彩虹的特殊现象相关，是彩虹的一种辅助色，它不如主虹那般鲜明，却更显妩媚和柔和。雌霓色出自王安石的《估玉》，其中写道"雄虹雌霓相结缠，昼夜不散非云烟。"这种雌霓色被用来描绘彩虹的景象，强调了其在晚霞中的妩媚和柔美，这样的描写使雌霓超越了色彩的范畴，升华为一种富有诗意的美丽意象，展现了自然美和人文情感的交融。

在大暑这个节气中，有些荷花也展现出了雌霓色，给人一种柔和、淡雅的感觉，类似于彩虹外侧色彩所展现的柔和美感，如图6-24所示。

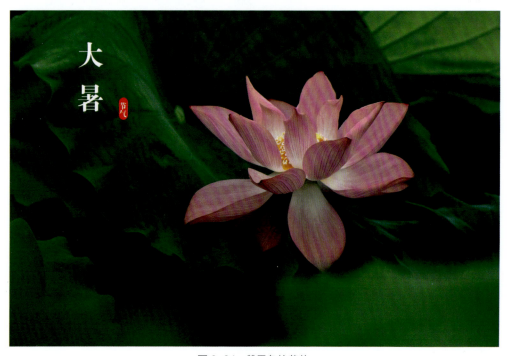

图6-24　雌霓色的荷花

因为与彩虹有关，所以雌霓色被赋予幸运、希望、爱情等象征意义。雌霓色还常被用于表达特定的情感或心境，如温柔、浪漫、梦幻等。这些象征意义与情感表达，使得雌霓色在诗歌、散文等文学作品中得到广泛应用。在绘画中，雌霓色可以与其他色彩相融合，形成丰富的色彩层次和视觉效果，画家可以利用雌霓色来表现自然景物、人物肖像或抽象概念等。

雌霓色的使用领域相当广泛，尤其在时尚、设计、艺术，以及文化等领域中展现出独特的魅力。雌霓色用于服装设计，作为主色调或点缀色，为服装增添独特的视觉效果。设计师们可能会根据季节、流行趋势及品牌风格来选择雌霓色，以创造出既符合时尚潮流又具有个性的服装。雌霓色可用于家居装饰，如墙面、家具、窗帘等，为室内空间营造温馨、浪漫或神秘的氛围。在海报、广告、网站等平面设计作品中，雌霓色可以作为主色调或辅助色，吸引观众的注意力并传达特定的情感和信息。

2. 茹藘

	R 163	C 40	
	G 95	M 70	
	B 101	Y 50	
	# a35f65	K 5	

茹藘，又名茜草，是我国古代长期使用的植物染料，主要负责红色系的染色。用茜草染出的红色在古代被称为真红或猩红，这种颜色鲜艳且持久，深受人们喜爱。茜草作为中国古代最早出现的红色染料之一，其染出的颜色在中国传统色彩体系中占有重要地位。

茹藘色作为红色系的一种，在节日庆典、婚礼等场合，人们常使用茹藘色来装饰环境，表达喜悦和祝福。在《诗经》等古代文学作品中，茹藘色常被用来表达爱情和思念之情。例如"缟衣茹藘，聊可与娱"，这里的茹藘色不仅指代了衣物的颜色，更寄托了诗人对心上人的深深思念和美好祝愿。

茹藘色被广泛应用于家居装饰领域，无论是家具、窗帘还是地毯等家居用品，都可以选择茹藘色来增添温馨、喜庆的氛围。

6.13 立秋

立秋，标志着夏季的结束，秋季的开始。立秋是整个秋季的第一个节气，农民们开始收获农作物，同时准备秋季的播种和栽培。随着秋季的到来，大自然的景色也发生了变化，树叶逐渐变黄、变红，草木开始凋谢，开启了秋天独特的美丽景象。

与立秋有关的中国传统色，包括窃蓝、监德、群青、太师青及绞衣等。下面以窃蓝为例进行相关讲解。

窃蓝		R 136	C 50
		G 171	M 25
		B 218	Y 0
		# 88abda	K 0

窃蓝，立秋之起色，它是一种柔和的浅蓝色，色彩明亮而清澈，有时候还带有一些灰度，与蓝天和清澈的水体色彩相近，饱和度较低，显得十分淡雅，如图6-25所示。

窃蓝出自儒家经典《尔雅》中："春扈，鳻鶞。夏扈，窃玄。秋扈，窃蓝。冬扈，窃黄。桑扈，窃脂。棘扈，窃丹。行扈，唶唶。宵扈，啧啧。"其中，窃蓝被描述为秋天的颜色。

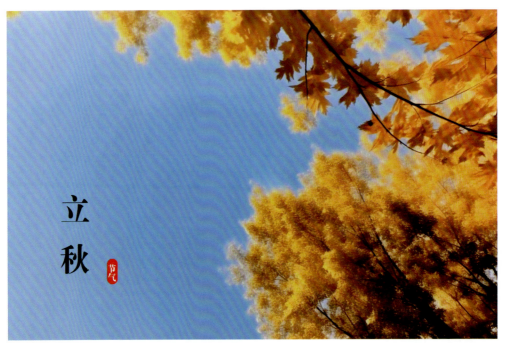

图 6-25 窃蓝色的天空

> **专家提醒**
>
> 在古代,人们观察不同季节和不同地点的蓝天、水体,以及自然景色中不同的蓝色表现。因此,他们借用了不同的鸟名来描述这些蓝色的变化,以传达色彩的浓淡和清澈度。"窃"用来表示某一特定的浅蓝色调,通常与特定的季节或自然景色相关。古代人并不会使用数字来表示颜色,而是巧妙地用字词来表达如他们使用"窃""盗""小""退"等字词来表示浅色。

窃蓝在中国文化中与季节和自然景观联系在一起,象征着中国古代文人对大自然的敏感和对季节变化的观察,它在古代文学、绘画和诗歌中常用来表达对大自然之美和季节之变的赞美。在中国的山水画、花鸟画和水墨画中,窃蓝色常用来表现天空、江河湖泊等自然景观,它赋予了画作清新、纯洁的氛围,同时反映了中国文人对自然之美的追求。

窃蓝作为一种独特的蓝色调,其应用领域广泛而多样,主要集中在家电、汽车、手机等现代工业产品设计中。在家电领域,窃蓝被广泛应用于各类产品中,如冰箱、洗衣机、空调等,为家居环境增添了一抹清新与雅致。汽车制造企业巧妙地将窃蓝融入车身设计中,无论是轿车、SUV还是跑车,窃蓝都能赋予车辆以独特的视觉效果,展现出低调而不失奢华的品位。此外,窃蓝以其独特的色彩魅力和情感表达,成为众多手机品牌的选择之一。它不仅能够提升手机整体的美观度,还能为用户带来更加舒适和愉悦的使用体验。

6.14 处暑

处暑,标志着夏季即将结束,天气逐渐凉爽,是夏秋之交的时刻,白天和夜晚的温差进一步增大,标志着炎热的夏季即将过去,天气进入了较为宜人的时期。此时,草木逐渐转黄,树叶开始变色,秋季的氛围逐渐浓郁。

与处暑有关的中国传统色,包括樱花、丁香、木槿、秋香及天水碧等。下面以木槿为例进行相关讲解。

木槿		R 186	C 30
		G 121	M 60
		B 177	Y 0
		#ba79b1	K 0

木槿,得名于淡雅清新的木槿花之色,它是一种柔和的紫色调,颜色淡雅,常让人联想到花瓣中的淡紫色调,给人一种清新和宁静之美,如图6-26所示。木槿花,又称扶桑花,是一种美丽的花卉,其花朵可以呈现出多种颜色,包括粉红色、淡紫色、白色等,而木槿色通常指的是淡紫色,这种颜色在中国传统文化中与美丽、高雅和清新的形象相关联。

《诗经》中提到的舜华就是木槿花,其中写道"有女同车,颜如舜华。将翱将翔,佩玉琼琚。彼美孟姜,洵美且都。"这里是对木槿花的赞美,将姑娘比作木槿花一样美丽、优雅又大方。另外,南宋著名诗人刘克庄在《五和》中,写道"晓露自开木槿花,春风不到枯松株。"

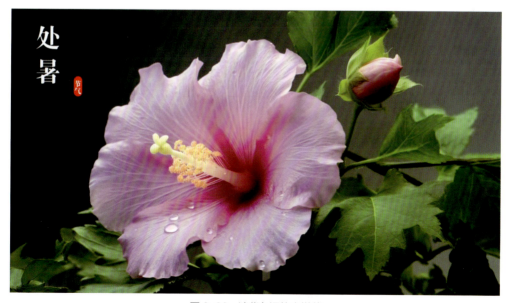

图6-26 谈紫色调的木槿花

> **专家提醒**
>
> 相传舜帝对木槿花特别喜欢和爱护,因此为木槿仙子取名为舜华。木槿花绽放于晨曦,傍晚即凋谢,在短暂的生命里散发着沁人心脾的芬芳,如绚烂的芳华,这也是舜华名字的真正寓意。

木槿被视为典雅和婉约的象征,它在传统文化和服装设计中常用于强调女性的柔美和优雅。在艺术、时尚和室内设计领域,木槿色可以传达出温柔、宁静和优雅之感,这种淡紫色调常用于女性用品,如连衣裙、礼服、裙子、围巾和其他时尚单品。此外,木槿是婚礼和庆典中常见的色彩之一,它被用来装饰婚礼场地、花卉、装饰品和婚礼礼品,以传达出浪漫和温柔的情感。

6.15 白露

白露,标志着秋天逐渐深入,气温继续下降,露水加重,大地的湿度也在增加,白天和夜晚的温差增大,尤其是在清晨,气温较低,空气中的水汽凝结成露水,使得草木叶片上覆盖一层银白色的露珠。

与白露有关的中国传统色,包括凝脂、玉色、千山翠、绿云及藕丝秋半等。下面以千山翠、藕丝秋半为例进行相关讲解。

1. 千山翠

	R 107	C 60
	G 125	M 40
	B 115	Y 50
	# 6b7d73	K 15

千山翠,源自越窑瓷器的颜色,表达了一种滋润而不透明的翠绿色。这种颜色似乎带有山水之青、浓绿如玉的特质,其质感丰富,表面呈现出一种独特的光泽,类似于玉石,如图6-27所示。

千山翠这一独特色彩在多领域展现出非凡的魅力。在汽车设计领域,它作为标志性涂装,将东方古韵与现

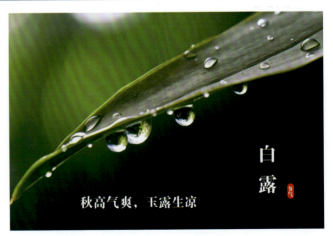

图6-27 千山翠的绿叶

代科技完美融合；在家居装饰中，千山翠为家具与软装带来清新雅致的气息，营造宁静舒适的居住环境；在时尚与服饰界，千山翠色的运用为服饰与配饰增添一抹清新雅致，彰显穿着者的独特品位；在包装设计中，千山翠以其独特的色彩魅力提升产品的视觉吸引力，传达出优雅与高品质的品牌形象。

2. 藕丝秋半

	R 211	C 20
	G 203	M 20
	B 197	Y 20
	# d3cbc5	K 0

藕丝秋半，玄鸟归之起色。在文学作品中，藕丝色属于白色系，但并非纯白，可能是浅灰中带有微白色，更偏向于淡雅而不失清新的色调，与藕丝的纤细和轻盈相联系。

当秋意渐浓至半，藕丝般的淡雅色泽仿佛成为秋天的注脚，它不仅映衬了秋天的清爽气息，还与秋日景象交相辉映，共同织就了一幅淡雅而清新的秋日画卷。藕丝秋半，这种颜色蕴含着一种温婉、细腻而又略带淡淡哀愁的美。它不仅仅是对秋天景色的一种具象化描绘，更是借由藕丝这一轻柔、细腻的意象，来传达秋天特有的宁静、深远与淡泊。

藕丝秋半这一颜色在时尚与服饰、家居与装饰，以及包装设计等多个领域都有着广泛的应用。其独特的色彩魅力与意境表达，使得它成为一种备受青睐的色彩选择。作为中国传统色彩之一，藕丝秋半在服饰设计中展现出独特的魅力。它既有白色的纯净，又融入了秋色的温暖与深度，适合用于设计秋季或初冬的服装，如外套、毛衣、围巾等，能够增添一份温婉与雅致。将藕丝秋半应用于家具涂装，可使家具呈现出淡雅清新的风格，尽显自然气韵。

> **专家提醒**
>
> 藕色、藕荷色、藕丝色，这三种颜色都是以藕为参照物，而它们分属于不同的色系，藕色属于灰色系，藕荷色属于紫色系，藕丝色属于白色系，体现了古人对颜色的微妙感知和表达。

6.16 秋分

秋分时，昼夜时间基本相等，太阳直射点位于赤道上空，标志着秋季正式开始，气温逐渐下降，天气由炎热逐渐转为凉爽。秋分时节气温适宜，谷物成熟、果实累累，是农田丰收的季节，大自然的景色也逐渐变得丰富多彩，树叶开始变黄、变红，构成美丽的秋天风光。秋分也是一年中日照时间变化最为显著的时刻。

与秋分有关的中国传统色,包括卵色、冰台、大赤、孔雀蓝、鱼师青及浅云等。下面以浅云为例进行相关讲解。

浅云		R 234 G 238 B 241 # eaeef1	C 10 M 5 Y 5 K 0

浅云,来源于古纸的颜色,在元代文人费著的《笺纸谱》中有所记载,"谢公有十色笺:深红、粉红、杏红、明黄、深青、浅青、深绿、浅绿、铜绿、浅云,即十色也。"

浅云,是一种浅淡而明亮的颜色,宛如白云朵朵,如图6-28所示。浅云中还带有一些淡淡的蓝、灰或绿的色彩成分,使其看起来清新而宁静。在中国古代绘画、书法和装饰艺术中,浅云色常用来表现大自然的美好、平和。

图6-28 天空中的云彩

元代的《居家必用事类全集》中记载,"浅云笺,用槐花汁、靛汁调匀,看颜色浅深,入银粉炙浆调匀。刷纸、搥法同前。"清代诗人韩氏在《雁字三十首次韵 其一》中写道,"小抹淡随寒露立,半横细入浅云笼。"

浅云色代表着纯洁与清新,经常用于表达纯朴、高尚的品质,传递了宁静、内心平和的情感,这与中国古代文化中崇尚宁静与内省的哲学思想不谋而合。这一色彩象征,使浅云色成为中国传统艺术、文学和装饰中不可或缺的一部分。

浅云常用于室内墙壁、天花板和家具的装饰,它为室内创造了清新、明亮、宁静的氛围,使空间更加温馨和宜人;浅云在文具、信纸、明信片和印刷品中常被运用,这一色彩能传达出清爽的视觉效果;在绘画作品中,浅云常用来描绘自然景色,如蓝天、云朵、水面等,表现了人们对大自然之美的追求与感悟。

6.17 寒露

寒露时，气温逐渐降低，露水开始出现，大地逐渐寒冷。寒露标志着气温的下降，夜晚冷空气导致湿气凝结成露水。在这个时候，早晨的草地和植物叶片上可能会有薄薄的露水层。此时，正是一些营养丰富、有助于保暖的食物上市的时间，如柿子、橙子、栗子等。

秋季的植物叶子逐渐变黄，构成了秋天的典型色彩，寒露时，这种秋黄色逐渐明显。栗子是寒露时节的主要食材之一，其外皮呈现出深褐色或栗褐色。

了解了这些秋天的色彩元素之后，接下来介绍与寒露有关的中国传统色，包括杏子、密陀僧等，这些颜色在传统文化中被赋予了吉祥、丰收的象征意义。

1. 杏子

	R 218	C 15
	G 146	M 50
	B 51	Y 85
	# da9233	K 0

杏子，这个色名出自南北朝佚名的《西洲曲》中，"单衫杏子红，双鬓鸦雏色。"中国传统色中的杏子，指的是杏子果实成熟时的颜色，如图6-29所示，在色谱中它介于橙色和黄色之间，黄而微红，具有一种温暖而明亮的感觉，与秋季成熟的果实、丰收的氛围相符，是一种最能代表秋天的颜色。

图 6-29 成熟的杏子

杏子色以其温暖明亮的特质，成为多领域应用中的热门色彩。在家居装饰中，杏子色墙面与家具相得益彰，营造出一种温馨、舒适的居家环境，让人感受到家的温暖与和谐。在时尚服饰领域，杏子色不仅展现出女性的柔美与温婉，也体现了男性的沉稳与内敛，成为秋季时尚的代表性色彩。在美妆与护肤方面，杏子色被广泛应用于腮红、唇膏等彩妆产品中，打造出自然健康的妆容效果。此外，在艺术创作中，杏子色作为背景色与其他色彩和谐搭配，能够创造出丰富多彩且充满温情的视觉效果。

2. 密陀僧

	R 179	C 30
	G 147	M 40
	B 75	Y 75
	# b3934b	K 10

密陀僧，是一种中国画合成颜料，又称铅黄或黄嫖，这种颜料的制法涉及采矿、炼铅、烧灰等过程，最终形成一种坚重、形似黄龙齿的颜料。密陀僧的制法中涉及铅和银的处理，其中先炼铅，再置于灰池中，经过火烧的过程，铅渗入灰下，而银则留在灰上，经过一段时间的积累，形成了这种合成颜料。

密陀僧作为一种红黄色的颜料，其应用领域广泛且多样。在颜料与着色剂方面，它是涂料、油漆、玻璃、陶瓷和搪瓷等产品重要的着色成分。在美妆领域，密陀僧也可用于制作唇膏、腮红等化妆品，为人们的妆容增添色彩。此外，密陀僧还曾应用于印刷及其他工业领域。

6.18　霜降

霜降是秋季向冬季过渡的一个标志，此时气温继续下降，导致空气中的水蒸气凝结成霜，地面、草木、车窗等物体表面会出现一层薄薄的白霜，尤其是在清晨时分。霜降时，秋叶逐渐变色，树木开始凋零，大地进入枯黄的季节。清晨的霜降时分，阳光透过水晶般的霜，会形成一种美丽的冰晶景象，这是摄影人最爱的场景之一。

与霜降有关的中国传统色包括银朱、胭脂虫、朱樱、爵头、甘石、十样锦、蜜合，以及沉香等。下面以胭脂虫为例进行相关讲解。

胭脂虫		R 171	C 35
		G 29	M 100
		B 34	Y 100
		# ab1d22	K 5

胭脂虫，霜降之承色。胭脂虫色调通常被描述为一种深红色，呈现出非常饱和、浓烈的红色，颜色的纯度很高，如图6-30所示。

图 6-30 胭脂虫色调的叶子

胭脂虫是美洲仙人掌上的一种雌性昆虫，它的体内可以提取出一种天然色素，它的颜色与光泽如同红宝石一般，这种颜色也因此而得名。

胭脂虫作为一种颜料，常用于国画绘制，在万历四十四年曾鲸所绘的《五时敏小像》中，就使用了胭脂虫的颜料来绘制人物嘴唇部分。清代学者吴骞在《论印绝句十二首》中，写道"血染洋红久不消，芝泥方法费深调。"并注释"洋红，出大西洋国，以少许入印色，其红胜丹砂宝石百倍，日久而愈艳"。

胭脂虫色调在中国传统绘画、书法、服饰和装饰中经常出现。现在，许多化妆品中也应用了胭脂虫色调，如口红、粉底、眼影等，这种红色能给人一种贵气的视觉感受，赋予了口红一种华丽的质感。

6.19 立冬

立冬，标志着秋季结束，冬季正式开始。立冬时，气温进一步下降，天气寒冷，开始有明显的冬天气息。这一时期，北方地区可能会迎来初雪，大部分地区秋叶已凋零，大地开始呈现出冬季的干燥和萧索。

与立冬有关的中国传统色，包括半见、姜黄、二绿、石绿、茶色、葡萄褐、苏方及福色等。下面以石绿为例进行相关讲解。

石绿	■	R 32	C 85
		G 104	M 50
		B 100	Y 60
		#206864	K 10

石绿，又称为岩石绿，是一种深绿色调，与明亮的草绿或薄荷绿相比，石绿色显得更加深沉、稳重。石绿是中国传统色中的一种经典色彩，是一种引人注目且具有自然质感的颜色，能够传达出稳重、高雅和自然的美感。

石绿是一种中国画颜料色，它的命名源自自然界中的矿石，其原料矿石属于孔雀石，而孔雀石是一种绿色的矿物，它也因此得名为石绿。在明代医药家李时珍的《本草纲目》中写道，"石绿，阴石也。生铜坑中，乃铜之祖气也。铜得紫阳之气而生绿，绿久则成石。谓之石绿，而铜生于中，与空青、曾青同一根源也。今人呼为大绿。"

石绿是由孔雀石研磨制成的颜料，而且它可以根据细度分为头绿、二绿、三绿和四绿，头绿是最粗和最鲜艳的，其余会依次变得更细、更淡。这些不同级别的石绿会用于不同的绘画和装饰工艺中，以达到所需的效果。

白居易在《裴常侍以题蔷薇架十八韵见示因广为三十韵以和之》中，写道"烟条涂石绿，粉蕊扑雌黄。"方回在《题宣和黄头画》中，写道"石绿藤黄间麝煤，半枯瘦筱羽毡毷。"

石绿色在中国传统绘画中经常用于描绘山水和自然景观，尤其在山石的描绘中，它可以传达出山石的坚实和自然的质感，也有一定的审美价值，如图6-31所示。另外，由于石绿具有独特的绿色调，因此经常被选用作为制作珠宝首饰的材料。

图6-31 石绿色的山石

6.20 小雪

小雪，表示冬季正式开始，天气更加寒冷，气温进一步下降，同时也标志着降雪的开始，大地会铺上一层薄薄的白雪，农民需要做好农田的保暖工作，保护冬季作物，对于一些北方地区，小雪也标志着农田开始进入休眠期。小雪时，白雪覆盖的世界呈现出一片宁静、纯净的景象，树木、屋顶、山川都被白雪点缀，漂亮极了，如图6-32所示。

图6-32 小雪时节

与小雪有关的中国传统色包括胭脂水、胭脂紫、小红、鹤顶红、月白、驼褐及椒褐等。下面以胭脂水为例进行相关讲解。

胭脂水		R 185	C 30
		G 90	M 75
		B 137	Y 20
		#b95a89	K 0

胭脂水，小雪之转色。胭脂水是指清代康、雍、乾年间的官窑瓷器釉色，色调为粉红微紫，它的特点是颜色淡雅，有时带有一些透明度，这种釉色在中国传统瓷器中具有特殊的历史和美学价值。

寂园叟在《陶雅》中，指出"胭脂水为康熙以前所未有，釉薄于蛋膜者十分之一，匀净明艳，殆无论比。"许之衡在《饮流斋说瓷》中，指出"胭脂水一色发明于雍正，而乾隆继之，以其釉色酷似胭脂水因以得名也。始制者胎极薄，其里釉极白，因为外釉所照，故发粉红色。乾隆所制则胎质渐厚，色略发紫，其里釉尤白，于灯草边处如白玉一道焉。"

胭脂水的色调被视为吉祥的象征，与富贵繁荣相关。在中国文化中，这种颜色在瓷器上的应用象征着富裕和繁荣的生活。胭脂水釉色在古代和现代的陶瓷制作、艺术、文化、家居装饰、礼品、收藏品，以及酒店和餐厅行业中都有广泛的应用。

专家提醒

在双色配色中，胭脂水与浅粉色搭配会产生一种柔和、宁静的感觉，这两种颜色都属于柔和的色调，它们的组合可以创造出温馨而令人放松的氛围。

6.21 大雪

大雪时，气温继续下降，降雪量较大，可能会有持续时间较长的降雪天气。大雪时节，地面上积雪较深，是一些冬季作物的生长休眠期，农民需要加强农田的保暖工作。大雪覆盖了山川、树木、房屋等，形成了一片银装素裹的冰雪世界，景色美丽而宁静。

与大雪有关的中国传统色包括美人祭、鞓红、米汤娇、油绿、暮山紫、紫苑及优昙瑞等。下面以鞓红、暮山紫为例进行相关讲解。

1. 鞓红

	R 176	C 35
	G 69	M 85
	B 82	Y 60
	# b04552	K 0

鞓红，原是牡丹的一种，呈深红色，如图6-33所示。牡丹在中国文化中一直以来都被视为富贵、显赫的象征，是传统的高雅的花卉之一，这也使鞓红色具有了富贵、高贵的文化象征。

图6-33　鞓红色的牡丹花

鞓红与皮革展带、官员腰间的一抹红有关。这种颜色用于古代官员的服饰中，象征富贵、高贵，作为一种在官员服饰中使用的特殊颜色，凸显社会地位和身份。

鞓红作为一种特定的深红色，在绘画、服饰等方面得到了广泛运用，代表着特定的审美和文化意蕴。

2. 暮山紫

	R 164	C 40
	G 171	M 30
	B 214	Y 0
	# a4abd6	K 0

暮山紫，这个色名出自王勃的《滕王阁序》，其中描述"潦水尽而寒潭清，烟光凝而暮山紫。"这句诗形象地描绘了寒潭清澈、暮山呈现出紫色的景象。在这里，"暮山紫"成为一种形容山色的独特表达，寓意着夕阳西下、山川被晚霞映照，呈现出一种美丽而神秘的紫色调，如图6-34所示。

图6-34　夕阳西下呈现出暮山紫的景象

这种以自然景观为基础的色彩描绘，既体现了文学作品中的意境描写，也为暮山紫这一颜色赋予了诗意和文学的含义。

暮山紫这一深邃而充满诗意的色彩，在多个领域中发挥着独特的魅力。在时尚界，它被巧妙地运用于服装、配饰的设计中，为穿戴者增添一抹神秘而高雅的气质。在家居装修领域，暮山紫被用于墙面、窗帘、地毯等软装配饰中，为家居空间增添一抹低调的奢华感。在电子产品领域，暮山紫更是成为创新设计和个性化表达的象征，通过配色方案提升了产品的视觉吸引力和市场竞争力。

6.22 冬至

冬至在中国传统文化中具有重要的意义，被认为是冬季的开始。古代农耕文化中，冬至是农历的重要节气，它标志着农业生产活动正式转入冬季阶段，农民们在这一时节会进行农事的相应调整和安排。

在中国传统习俗中，冬至有丰富的庆祝活动，如家人团聚吃饺子、吃冬至饭等，寓意着团圆和温暖，如图6-35所示。同时，一些地区还有冬至赛龙舟、冬至晒太阳等习俗。

图6-35　冬至节气

与冬至有关的中国传统色，包括银红、莲红、紫梅、紫矿、霁红、姚黄、蛾黄及京元等。下面以银红、紫矿为例进行相关讲解。

1. 银红

	R 231	C 10
	G 202	M 25
	B 211	Y 10
	# e7cad3	K 0

银红，冬至之起色。这个色名出自《宋史》中，"大罗花以红、黄、银红三色，栾枝以杂色罗，大绢花以红、银红二色。罗花以赐百官，栾枝，卿监以上有之；绢花以赐将校以下。"

银红色在古代被视为红色的一种，但其深浅和具体的染色方式有一些区别。银红色被描述为深红系列中的一种，与普通的红色略有区别，其染色必须要使用白色茧丝，使其呈现出一种独特的质感和色调。

银红色，银光的红中泛白之色，在宋代的盛宴和礼仪中是一种重要的配色，特别是用于制作花饰，这种颜色的使用不仅彰显了礼仪的庄重和尊贵，也展现了丰富的色彩层次和贵族品位。

2. 紫矿

	R 158	C 45
	G 78	M 80
	B 86	Y 60
	# 9e4e56	K 0

紫矿，冬至之合色。紫矿是一种颜料，呈紫红琥珀色，它的主要成分是紫矾和硫酸铜。紫矿呈现出紫色或青紫色，这种颜料在古代被广泛使用，尤其在绘画、书法、陶瓷等艺术领域。

紫矿在中国绘画史上有着悠久的历史，紫矿的颜色在绘画中常被用于表现深邃、高贵、神秘等意境。在中国传统文化中，紫色也与皇权、尊贵、富丽等概念相关联，因此紫矿应用在艺术作品中常常代表了高雅和尊贵的审美。

6.23 小寒

小寒，标志着寒冷的季节正式开始，我国大部分地区进入寒冷的冬季。此时，寒潮、冰雪等天气现象较为常见，但天气尚未到达最冷的时期。小寒时节，一些地区有着丰富的节令习俗，如北方的冰灯展、南方的年货集市等，人们通过各种活动欢度小寒，迎接即将到来的春节。

与小寒有关的中国传统色，包括丁香褐、棠梨褐、枣褐、秋蓝、霁蓝、井天及正青等。下面以枣褐为例进行相关讲解。

		R 85	C 60
枣褐		G 46	M 80
		B 30	Y 90
		# 552e1e	K 45

枣褐，类似于枣子的颜色，是一种深红或褐红的色调，如图6-36所示。枣褐色彩较深沉，在视觉上具有一定的厚重感，它不像鲜艳的红色那么强烈，也不像深色调那样沉闷，展现了稳重和成熟的特质。

在古代，人们常用枣褐代表服饰的颜色。《元史·舆服志》中记载："(天子质孙)服大红、绿、蓝、银褐、枣褐、金绣龙五色罗，则冠金凤顶笠，各随其服之色。"《居家必用事类全集》中记载："染枣褐，以十两帛为率。苏木四两，明矾一两为细。用矾熬色，染法皆与小红一体。至下了头汁时，扭起，将汁煨热。下绿矾不可多了，当旋旋看颜色深浅却加。多则黑，少则红，务要得中。"

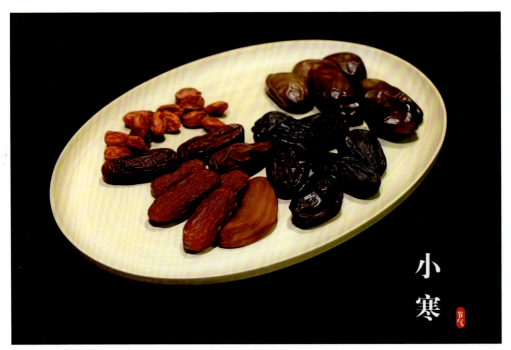

图 6-36　枣子的深红与褐红色调

| 专家提醒 |

《居家必用事类全集》是我国古代一部民间日用百科全书，它包含了大量关于日常生活、家庭管理和各种实用技巧的信息，被认为是古代百科全书的一种。

枣树在中国文化中被视为吉祥的象征，其果实丰硕，寓意着家庭的繁荣和幸福。因此，枣褐色也被赋予丰富、繁荣、吉祥和长寿的意义，在婚礼、新春和其他庆典场合中经常会出现枣褐色，以祝愿美满幸福的生活。在绘画中，枣褐色常用于描绘山水、花鸟等元素，为作品增添了浓厚的中国传统文化氛围。

枣褐色在不同的情境下所呈现出来的效果也有所不同，它可以营造出温馨、舒适、传统的氛围，适合用于室内装饰、庆典场合和艺术创作中；还能够传递出稳重、成熟和尊贵的感觉，适合用在高档的服装和室内设计中。

6.24　大寒

大寒，标志着一年中最寒冷时期的到来，也是农历腊月的最后一个节气。大寒时节，我国大部分地区正值寒冷的冬季，天气寒冷刺骨，北方地区可能迎来严寒气温，南方也感受到较为寒冷的天气。在北方，民间有过大寒送温暖的风俗，即人们会互相赠送一些保暖的礼品，如毛衣、羊毛手套等，以表达对亲朋好友的关心和祝福。

与大寒有关的中国传统色，包括紫府、油紫、青白玉、冥色、肉红、珠子褐、银褐及烟红等。下面以冥色为例进行相关讲解。

冥色		R 102	C 65
		G 95	M 60
		B 77	Y 70
		#665f4d	K 15

冥色，最初的含义为黑暗的颜色，与夜晚、阴沉的天气相关。在一些古代文学作品中，冥色用来描绘夜晚的景象，如"冥冥之中，星星点点闪烁"。冥色也被用来形容深沉、庄重的颜色，有时与神秘、肃穆的氛围相联系。

李白的《菩萨蛮》中写道，"平林漠漠烟如织，寒山一带伤心碧。暝色入高楼，有人楼上愁。"这首诗通过描述平林烟雾缭绕、寒山青碧，进而在楼上感受到压抑和愁苦的情感，巧妙地营造出一种青黑色调的景象。这里的"冥色"并非单纯指黑暗，而是更多地表达了一种寂寥、忧郁、深沉的意境。

李白通过对自然景物的描绘，将内心的情感融入其中，形成了一种深邃、神秘的氛围，这也体现了古代诗人常常通过色彩的运用，将情感巧妙地融入景物描写之中，让读者在阅读诗歌时不仅感受到自然之美，更能体验到诗人内心的情感。

冥色通常用于描述夜晚、寂静的山林、深邃的大海等场景，如图6-37所示，以表达内心的感受，突显作品的情感色彩。因此，冥色并非实际色彩分类体系中的一员，它更多地承载了对于深沉情感、深邃思考，以及幽远氛围的艺术表达与抒发。

图6-37 冥色的山林氛围

实战应用篇

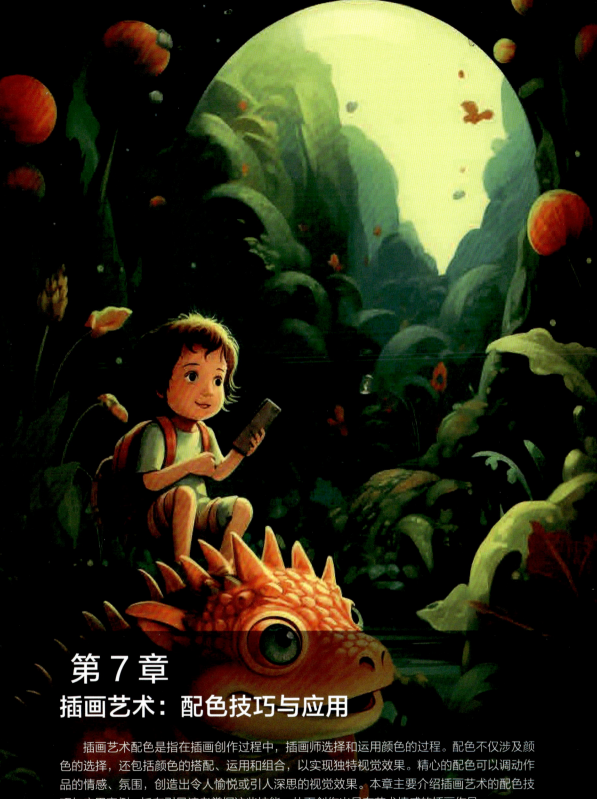

第 7 章
插画艺术：配色技巧与应用

　　插画艺术配色是指在插画创作过程中，插画师选择和运用颜色的过程。配色不仅涉及颜色的选择，还包括颜色的搭配、运用和组合，以实现独特视觉效果。精心的配色可以调动作品的情感、氛围，创造出令人愉悦或引人深思的视觉效果。本章主要介绍插画艺术的配色技巧与应用案例，旨在引导读者掌握这些技能，从而创作出具有艺术情感的插画作品。

7.1 传统色在插画艺术中的表现和意义

插画，在中国又被称为插图，是一种在文字或海报上插入的图画或图形，是绘画艺术的一种重要表现形式，常用于书籍、杂志、广告、海报、卡通、影视、游戏、动画和音乐等各类媒体中，以图像的方式传达信息。

传统色彩在插画艺术中扮演着重要的角色，它不仅仅是一种艺术表现手段，更是传递情感、引导观众注意力、表达主题和营造氛围的重要工具。本节主要介绍传统色在插画艺术中的表现和意义，帮助大家创造出更具情感共鸣和视觉吸引力的插画作品。

7.1.1 传统色对情感表达和故事叙述的作用

在艺术作品中，传统色对于情感的表达和故事的叙述起着至关重要的作用，不同的传统色能够深刻地触动观众的心灵，唤起丰富多彩的情感共鸣，引导观众的视线，并在故事叙述中产生深远的影响。

传统色对情感表达的作用，如图7-1所示。

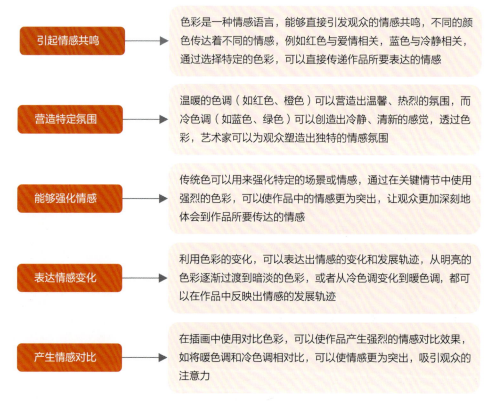

图 7-1　传统色对情感表达的作用

传统色对故事叙述的作用，如图7-2所示。

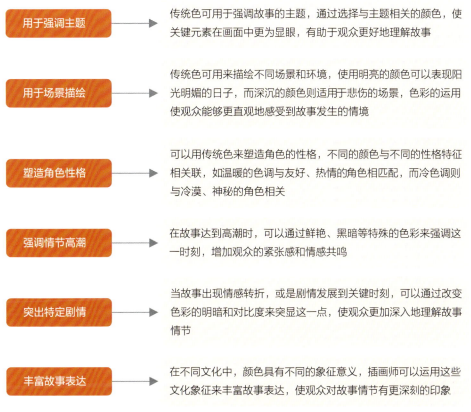

图 7-2 传统色对故事叙述的作用

图7-3为一幅暖色调的插画作品，在秋季这个丰收的季节，大家都在忙着各自的农活，整个画面给人一种温暖、幸福、开心的氛围。

> **专家提醒**
>
> 总体而言，传统色在情感表达和故事叙述中扮演着多重角色，通过其独特的语言，插画师能够更直观、深刻地传达情感，强化故事元素，创造出引人入胜的视觉体验。插画师需要在创作中综合考虑色彩的选择、搭配和变化，使其与故事情节紧密相连，共同构建出一个丰富多彩的艺术作品。

图 7-3 暖色调的插画作品

7.1.2 传统色在插画艺术中的视觉吸引力

在插画中，色彩是一种非常直观和强大的表达方式。巧妙地运用传统色，能够显著提升插画作品的视觉吸引力，进而加深观众的体验并激发情感共鸣。

图7-4介绍了传统色在插画艺术中创造视觉吸引力的几个方法。

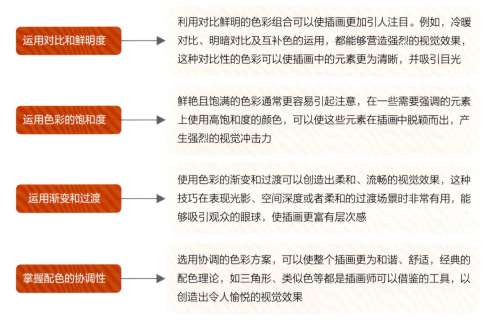

图 7-4 传统色创造视觉吸引力的方法

图7-5为一幅色彩鲜明、饱和度较高的儿童插画，通过小朋友衣服上鲜艳的橙色调，突出画面中的主体，产生强烈的视觉吸引力。

图 7-5 饱和度较高的儿童插画

7.2 传统色在插画艺术行业的应用案例

插画是一种广泛应用于印刷、出版、广告和多媒体等领域的艺术形式，它有许多不同的类型，每一种都有其独特的特点和应用场景。传统色在插画领域中发挥着重要的作用，插画师会根据具体的需求和目的为插画选择适当的色彩，以表达他们的创意和理念。本节主要介绍传统色在插画艺术行业的应用案例。

7.2.1 儿童插画的配色案例

儿童插画是指面向儿童读者的插画，通常色彩丰富、形象生动，用于儿童书籍、教育材料等。儿童插画的配色是非常重要的，因为色彩对于儿童的视觉吸引力和情感传达有着直接而深刻的影响。儿童插画要避免使用过于复杂的色彩组合，保持色彩的简洁性有助于孩子理解和欣赏插画，简单而清晰的色彩可以使插画更容易被记忆。

图7-6为一幅儿童插画，插画以蓝绿色的天空为背景，画面中有一棵大树，以棕色和橙色为主，代表房子，妈妈在忙事情，爸爸在晒太阳，孩子刚放学回家，一幅其乐融融的家庭景象。插画中的橙色调给人以温暖、幸福的感觉，与天空中的蓝绿色形成了强烈的对比，使画面中的主体更为突然，能更好地吸引观众的视线。

图7-6　儿童插画的配色

儿童插画的配色方案，如图7-7所示。

图7-7　儿童插画的配色方案

儿童插画配色方案的参数值，如表7-1所示。

表7-1 儿童插画配色方案的参数值

❶	RGB：160、219、214	CMYK：42、0、22、0	# a0dbd6
❷	RGB：255、121、68	CMYK：0、66、71、0	# ff7944
❸	RGB：255、177、96	CMYK：0、41、64、0	# ffb160
❹	RGB：104、56、31	CMYK：56、79、96、35	# 68381f
❺	RGB：237、237、214	CMYK：10、6、20、0	# ededd6

7.2.2 环境插画的配色案例

环境插画主要用于强调自然风景、城市风貌或是特定环境，常用于旅游宣传、地理杂志等。对于自然环境插画，采用真实的自然色调更能传达出真实感、和谐感。例如，深绿色可用于描绘树木，蓝色可用于描绘天空、湖泊或海洋，如图7-8所示。

图 7-8 环境插画的配色

在环境插画中，通过调整颜色，使远处色彩较淡、近处色彩较浓，以增强插画的深度感。考虑环境的季节变化，选择符合季节的色彩，如春季可以使用明亮的绿色和鲜花的色彩，冬季则更适合使用冷色调。在描绘湖泊或海洋时，使用不同深浅和变化的蓝色，可以表现出水域的深度和波浪效果。

环境插画的配色方案，如图7-9所示。

图 7-9 环境插画的配色方案

环境插画配色方案的参数值，如表7-2所示。

表7-2　环境插画配色方案的参数值

❶	RGB: 28、107、148	CMYK: 86、56、31、0	# 1c6b94
❷	RGB: 111、192、218	CMYK: 58、11、15、0	# 6fc0da
❸	RGB: 204、219、217	CMYK: 24、9、16、0	# ccdbd9
❹	RGB: 75、120、83	CMYK: 76、46、78、4	# 4b7853
❺	RGB: 204、211、110	CMYK: 28、12、67、0	# ccd36e

7.2.3 漫画插画的配色案例

漫画插画的配色，是塑造漫画风格、表达故事情感的关键因素。漫画插画通常使用大面积的色块，通过简化和扁平化的表现手法，创造出独特的漫画风格，使画面更容易被阅读和理解。使用深浅不同的色彩，或者通过渐变的过渡来表现插画的层次感，可使画面更具立体感。

在人物漫画插画中，利用高对比度的配色，可以突出插画中的主要元素，增加图像的清晰度和轮廓感，合理运用灰色可以增加画面的层次感和细节表达，如图7-10所示。

漫画插画的配色方案，如图7-11所示。

图 7-10　漫画插画的配色

图 7-11　漫画插画的配色方案

漫画插画配色方案的参数值，如表7-3所示。

表7-3　漫画插画配色方案的参数值

❶	RGB: 75、48、34	CMYK: 65、77、86、47	# 4b3022
❷	RGB: 138、119、97	CMYK: 54、54、63、2	# 8a7761
❸	RGB: 225、172、147	CMYK: 15、40、40、0	# e1ac93
❹	RGB: 250、244、216	CMYK: 4、5、20、0	# faf4d8
❺	RGB: 173、200、198	CMYK: 38、15、23、0	# adc8c6

7.2.4 广告插画的配色案例

广告插画的成功与否,很大程度上依赖于引人注目的配色方案,因为色彩在广告中是一种强大的情感传递工具。如果广告是为特定品牌或产品制作的,通常会采用品牌标识的主要色彩,以保持品牌一致性,提高品牌的辨识度。如果广告与特定季节、节日或活动有关,可以使用符合该主题的季节性配色,以增加广告的相关性和吸引力。

图7-12为24节气中冬至时节的水饺广告,以白色、灰色和浅蓝色为背景,表示冬季的寒冷,主体的水饺以淡黄色为主,给人一种温暖的感受。

广告插画的配色方案,如图7-13所示。

图7-12 广告插画的配色

图7-13 广告插画的配色方案

广告插画配色方案的参数值,如表7-4所示。

表7-4 广告插画配色方案的参数值

❶	RGB:244、229、174	CMYK:8、11、38、0	#f4e5ae
❷	RGB:29、131、77	CMYK:83、37、87、1	#1d834d
❸	RGB:215、228、237	CMYK:19、7、6、0	#d7e4ed
❹	RGB:126、198、212	CMYK:53、9、20、0	#7ec6d4
❺	RGB:194、53、53	CMYK:30、92、83、1	#c23535

7.2.5 游戏插画的配色案例

游戏插画的配色对于营造游戏的氛围、增强玩家体验,以及传达游戏情感至关重要,设计师应根据游戏的主题和风格选择配色方案,不同类型的游戏需要不同的色彩,

如冒险游戏可使用丰富的自然色调，科幻游戏需要使用冷色调和高饱和度的颜色。

游戏场景的描绘需要考虑环境的特性，如森林、湖泊、魔法房屋等，合适的颜色选择有助于表达特定环境的氛围，同时提高玩家的沉浸感，如图7-14所示。

图 7-14　游戏插画的配色

利用明亮的颜色来表现光影效果，可以增强游戏画面的立体感，光影效果可以使游戏场景更加生动和真实。在描绘技能、法术或特殊效果时，使用鲜艳的特效色彩，可以突出这些元素的重要性。

游戏插画的配色方案，如图7-15所示。

图 7-15　游戏插画的配色方案

游戏插画配色方案的参数值，如表7-5所示。

表7-5　游戏插画配色方案的参数值

❶	RGB：13、21、29	CMYK：92、86、75、65	# 0d151d
❷	RGB：66、97、109	CMYK：80、60、52、7	# 42616d
❸	RGB：241、154、27	CMYK：7、50、89、0	# f19a1b
❹	RGB：168、184、77	CMYK：43、20、80、0	# a8b84d
❺	RGB：141、197、186	CMYK：50、10、32、0	# 8dc5ba

第 8 章
广告设计：配色技巧与应用

广告配色是指广告中使用的颜色组合和色彩方案，用来传达特定的情感、信息和品牌形象。配色在广告中具有非常重要的作用，它可以影响观众的感知、情感和注意力，广告应考虑目标受众的喜好和文化背景，以选择合适的配色方案。本章主要讲解广告设计的配色技巧与应用案例，旨在帮助读者掌握有效，以传达广告信息的色彩运用策略，提升广告作品的吸引力和影响力。

8.1 传统色在广告设计中的表现和意义

中国传统色在广告设计中的应用,既融合了传统文化的内涵,又通过时尚、现代的设计手法,为广告注入独特的艺术魅力。本节主要介绍传统色在广告设计中的表现和意义,帮助品牌设计师构建良好的品牌形象、传递文化信息、建立情感联系,使广告更具深度和内涵,同时增强品牌在激烈的市场竞争中的独特性。

8.1.1 传统色对品牌认知的作用

品牌认知,是消费者在心中对品牌形象的构建与理解过程,它关乎品牌的辨识度、记忆度及好感度。在这个过程中,色彩作为最直观、最感性的信息载体,能够迅速吸引消费者的注意力,激发其情感共鸣,并引导其形成对品牌的独特印象。中国传统色对品牌认知的作用主要包含如下三个方面。

1. 文化内涵和情感链接

中国传统色(如红、黄、蓝、绿等)与中国传统文化、哲学、历史等紧密相连,在广告设计中运用这些色彩,可以唤起人们对传统文化的认同,引发情感共鸣,建立品牌与受众的情感连接。

图8-1所示的护肤品广告中,运用了蓝色系的相关传统色,蓝色通常用来表示水体,能给人一种清凉的视觉感受,这种色彩与产品广告十分吻合。

图 8-1 蓝色系的护肤品广告

2. 传递文化价值观

通过在广告设计中运用传统色彩，可以传递品牌的文化价值观，塑造品牌的形象。在广告中融入一些常见的传统元素，如传统节日、传统建筑、传统服饰等，可以展现品牌对传统文化的尊重和传承。

图8-2所示的和田玉广告中，运用了褐色的建筑背景，褐色往往与自然、土地相关，具有自然亲和感，与和田玉这一具有土地气息的商品形成和谐的画面，使观众感受到自然、纯朴的气质。对于和田玉这种传统的文化艺术品而言，通过古老的建筑背景，可以强化其历史渊源和传统文化内涵。

图8-2 运用褐色建筑背景的和田玉广告

3. 情感营销和品牌情感共鸣

传统色彩常常能够引发人们的情感共鸣，有助于进行情感化的品牌推广。利用传统色彩，能够表达品牌对于家庭、温馨、关爱等情感的关注，引起受众共鸣，提高其对于品牌的好感度。

色彩能够触发特定的情感和记忆，品牌通过运用传统色，可以与消费者建立情感联系，增强消费者对品牌的认同感和忠诚度。例如，某些品牌通过使用具有民族特色的传统色，激发消费者的民族自豪感和文化认同感，从而增强品牌与消费者之间的情感纽带。

8.1.2 传统色对品牌标识辨识度的影响

传统色在广告中的使用，可以帮助品牌建立独特的视觉形象，提升辨识度，在品牌标志、广告元素、产品包装等方面运用传统色彩，可以使品牌在视觉上更为突出，易于被消费者识别。传统色在品牌标识中的运用能够强化消费者的视觉记忆，经常性、一贯性地使用某一传统色，可以使消费者在广告、包装等多种场合中更容易辨识品牌。

图8-3为某传媒公司设计的品牌标识，使用了绿色+黄色的组合色彩。由于公司名称中包含了

图 8-3　某传媒公司的品牌标识

"绿色"，使用绿色作为主要标识颜色能够很好地呼应公司的名称，传递出健康、生态等与绿色相关的正面意义，给人一种清新、舒适的感觉；而黄色与活力、创新、积极的态度相关。通过将绿色与黄色相结合，可以增加标识的明亮度和活力，使品牌整体形象更佳。

8.1.3 传统色对包装设计的视觉冲击力

传统色彩，作为文化瑰宝，蕴含着丰富的文化符号和历史传承。在包装设计中使用传统色彩，可以唤起人们对于传统文化、历史的记忆和认同感。

传统色在特定行业或品牌中的使用，可以帮助企业建立独特的品牌识别度。一些品牌一直沿用传统的标志性颜色，例如可口可乐的红色，这样的色彩成为品牌标识的一部分，让消费者在众多产品中更容易辨认和记住。

不同传统色的搭配和运用，可以调动消费者的情感。例如，温暖的红色和金色可能引发温馨、热情的感觉（见图8-4），而冷静的蓝色和翠绿色可能带来清新、健康的感觉，品牌方可以利用这些颜色的视觉效果来影响消费者的购买决策。

图 8-4　产品包装效果

一些传统色彩，尤其是深沉、经典的颜色，常常被视为具有品质感和信任度的象征，在高端产品的包装设计中，运用这些传统色彩可以传达出品牌对产品高质量的承诺，提升产品的形象和价值感，如图8-5所示。

图 8-5　深沉、经典的包装配色

8.2　传统色在广告设计行业的应用案例

在广告设计中，色彩是一种强大的沟通工具，它可以巧妙地触发观众的情感共鸣和丰富联想，从而增强品牌或产品的形象与辨识度。广告设计师在选择传统色时，需要考虑产品性质、目标受众和广告的整体情感调性，以确保达到预期的效果。本节主要介绍传统色在广告设计行业的应用案例。

8.2.1　案例：奶茶品牌标识配色

奶茶店的品牌标识配色方案，可以根据品牌的定位、目标受众和所要传达的情感来选择。奶茶品牌标识配色方案的建议，如图8-6所示。

图 8-6　奶茶品牌标识配色方案的建议

奶茶是一种让人感到温暖又舒适的饮品，奶茶品牌标识是品牌的视觉代表，所以可以采用柔和的色调，如棕色、橙色或米色，以传达这种感觉，选择一到两种主要颜色，并搭配一到两种辅助颜色，确保它们相互搭配和谐，如图8-7所示。

图 8-7　奶茶品牌标识配色

在图8-7的品牌标识设计中，以棕色为主色调，棕色类似于奶茶的颜色，加上适度的渐变和阴影效果，可以增加标识的深度和视觉吸引力，配色方案如图8-8所示。

图 8-8　奶茶品牌标识的配色方案

奶茶品牌标识配色方案的参数值，如表8-1所示。

表8-1　奶茶品牌标识配色方案的参数值

❶	RGB：102、51、51	CMYK：58、83、75、34	#663333
❷	RGB：152、59、59	CMYK：46、88、78、11	#983b3b
❸	RGB：230、145、57	CMYK：13、53、81、0	#e69139
❹	RGB：243、176、92	CMYK：7、40、67、0	#f3b05c
❺	RGB：242、228、203	CMYK：7、12、23、0	#f2e4cb

> **专家提醒**
>
> 如果奶茶品牌需要强调高品质的成分和独特的配方，可以使用深红色、紫色或金色等颜色来传达高级感，使用对比色来增加标识的视觉吸引力，对比色可以使元素更加醒目。

8.2.2　案例：水果品牌标识配色

水果品牌标识通常使用明亮、鲜艳的颜色，以强调水果的新鲜和多样性特征，这些颜色包括红色、橙色、黄色、绿色和紫色等，大多数水果品牌标识会使用多种颜色进行搭配，以反映不同种类的水果。水果品牌标识配色方案的建议，如图8-9所示。

图8-9　水果品牌标识配色方案的建议

水果品牌标识通常包括水果的图标或形象，如果水果品牌要强调自然或有机生产的特点，可以使用绿色或深绿色来表达，以强调其与大自然的联系，如图8-10所示。

图 8-10　水果品牌标识配色

清新感是水果品牌标识的重要特点，使用明亮的红色、橙色、黄色和绿色等色彩，有助于传达清新、健康的感觉，配色方案如图8-11所示。

图 8-11　水果品牌标识的配色方案

水果品牌标识配色方案的参数值，如表8-2所示。

表8-2　水果品牌标识配色方案的参数值

❶	RGB：236、73、70	CMYK：7、84、67、0	#ec4946
❷	RGB：252、109、57	CMYK：0、71、75、0	#fc6d39
❸	RGB：254、208、61	CMYK：4、23、79、0	#fed03d
❹	RGB：75、137、85	CMYK：75、36、80、1	#4b8955
❺	RGB：191、224、123	CMYK：34、0、63、0	#bfe07b

8.2.3　案例：服装品牌标识配色

服装品牌的标识配色方案在很大程度上取决于品牌的风格、目标受众，以及所要传达的品牌形象。服装品牌标识配色方案的建议，如图8-12所示。

> **专家提醒**
>
> 在选择服装品牌标识的配色方案时，需要考虑品牌的目标受众、所在市场的趋势及品牌的独特定位。整体而言，服装品牌的标识配色方案应该与品牌形象相一致，以引起消费者的共鸣，并突显品牌独特的个性和风格。

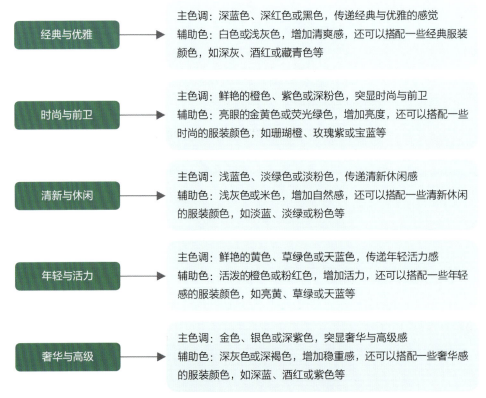

图 8-12　服装品牌标识配色方案的建议

服装品牌标识的配色会受到当前时尚色彩的影响，包括经典的黑白、中性色，以及季节性流行色彩。以女装品牌标识的配色来讲，会呈现出女性化的特点，通常使用紫色、粉紫色、柔和的蓝色、橙色等颜色，如图8-13所示。

图 8-13　服装品牌标识配色

在女装品牌标识的配色中，紫色和粉色通常与女性相关联，因此在女装品牌中非常常见，这些颜色可以传达温暖、可爱、甜美的特征。在女装品牌标识中使用柔和的蓝色调，可以传达出冷静、信任和专业感，适合那些注重质感的女装品牌，加入紫色调可以使品牌标识更有气质和深度，配色方案如图8-14所示。

图 8-14 服装品牌标识的配色方案

服装品牌标识配色方案的参数值，如表8-3所示。

表8-3 服装品牌标识配色方案的参数值

❶	RGB：214、10、109	CMYK：20、97、32、0	#d60a6d
❷	RGB：120、33、127	CMYK：67、99、19、0	#78217f
❸	RGB：221、71、146	CMYK：17、84、11、0	#dd4792
❹	RGB：239、164、200	CMYK：7、47、3、0	#efa4c8
❺	RGB：4、133、186	CMYK：82、40、17、0	#0485ba

8.2.4 案例：家具品牌标识配色

家具品牌标识的配色方案应该反映品牌的设计理念、定位，以及所提供的家居产品的特点。家具品牌的标识配色方案的建议，如图8-15所示。

图 8-15 家具品牌标识配色方案的建议

家具品牌标识的配色应考虑品牌的定位、风格、目标受众和愿景。家具品牌标识通常使用经典与高贵的颜色，如深蓝色、黑色、灰色和棕色等，这些颜色可以传达出稳定、经典和高品质的特点，再加入一些亮色，可以更好地吸引顾客的注意力，如图8-16所示。

图8-16　家具品牌标识配色

> **专家提醒**
>
> 在选择家具品牌标识的配色方案时，需要考虑家具品牌的目标客户、品牌故事和市场竞争环境。整体而言，家具品牌的标识配色方案应该与品牌的设计理念和产品风格相契合，为消费者传递品牌的独特魅力。

在家具品牌标识的配色中，以蓝色和橙色为主，颜色对比强烈，冷暖色彩鲜明，视觉冲击力强，能够让观众快速记住该品牌，配色方案如图8-17所示。

图8-17　家具品牌标识的配色方案

家具品牌标识配色方案的参数值，如表8-4所示。

表8-4 家具品牌标识配色方案的参数值

❶	RGB: 238、103、32	CMYK: 7、73、89、0	# ee6720
❷	RGB: 246、128、37	CMYK: 3、63、86、0	# f68025
❸	RGB: 244、157、38	CMYK: 6、49、87、0	# f49d26
❹	RGB: 3、80、138	CMYK: 95、73、28、0	# 03508a
❺	RGB: 0、116、188	CMYK: 85、51、7、0	# 0074bc

8.2.5 案例：相机海报广告配色

相机海报广告的配色非常重要，整体画面要能够引起观众的兴趣，传达出相机的质感和特点，还要了解相机广告的目标受众，选择他们喜欢的颜色。

在图8-18展示的相机海报广告中，深蓝色、黑色和灰色可以体现相机的质感，明亮的颜色能够在广告中快速引起观众的注意，因此使用红色和黄色的字体展示品牌名称、亮点等关键信息。

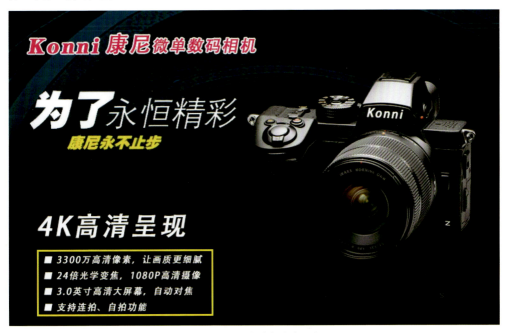

图8-18 相机海报广告配色

配色时，还要考虑相机的型号和特性，大型的微单数码相机可以使用深沉的色调，而小巧女性化的微单相机可以使用明亮的颜色。广告文字的颜色一定要亮眼，广告背景可以使用深色调，有足够的对比，使相机更加突出，提高广告的吸引力。

广告画面中的深色调可以突显相机的经典与高贵感，如深蓝色、黑色或暗绿色等，明亮的红色或黄色能在广告中吸引观众的注意力，传达活力和激情，红色与黑色也是经典的组合配色，与背景环境有鲜明的对比，广告效果突出，配色方案如图8-19所示。

图 8-19 相机海报广告配色方案

相机海报广告配色方案的参数值，如表 8-5 所示。

表 8-5 相机海报广告配色方案的参数值

❶	RGB: 0、6、9	CMYK: 93、87、84、76	#000609
❷	RGB: 13、35、49	CMYK: 95、84、67、51	#0d2331
❸	RGB: 31、89、120	CMYK: 90、66、44、4	#1f5978
❹	RGB: 254、0、116	CMYK: 0、94、26、0	#fe0074
❺	RGB: 244、236、18	CMYK: 12、4、87、0	#f4ec12

8.2.6 案例：酒店节日广告配色

中秋节酒店折扣活动广告的配色需要反映中秋节的氛围和传统，同时要吸引目标受众的关注。中秋节在中国传统文化中，与红色、黄色、橙色和金色相关，这些颜色代表着幸福、团圆和繁荣。图 8-20 展示的广告中，使用了这些颜色来渲染中秋节这个传统节日的氛围。

图 8-20 酒店节日广告配色

中秋节与夜空中明亮而圆满的月亮紧密相连，因此广告中可以使用明亮的月亮色调和天空色调，如黄色、棕色、金色、白色或蓝色等，以强调这一节日特点。渐变色可以营造出温馨和浪漫的氛围，适合中秋节庆祝活动，渐变的蓝色或灰色可以传达夜晚赏月的感觉。

酒店广告中使用了象征中秋节的元素和颜色，如兔子、海浪等，节日字体使用了金黄色，兔子使用了灰白色，背景使用了橙色＋深蓝色的渐变色，整个广告画面体现了中秋节海上赏月的浪漫氛围，配色方案如图8-21所示。

图8-21　酒店节日广告配色方案

酒店节日广告配色方案的参数值，如表8-6所示。

表8-6　酒店节日广告配色方案的参数值

❶	RGB：236、130、52	CMYK：8、61、82、0	#ec8234
❷	RGB：235、224、73	CMYK：16、10、77、0	#ebe049
❸	RGB：238、235、206	CMYK：10、7、24、0	#eeebce
❹	RGB：28、61、75	CMYK：91、74、61、30	#1c3d4b
❺	RGB：66、103、107	CMYK：79、56、56、6	#42676b

8.2.7　案例：夏日冰饮广告配色

夏日冰饮广告的配色应该反映清凉、清新和夏季的氛围，以吸引目标受众的注意力。蓝色和绿色是代表清凉和清新的颜色，适合在夏季冰饮广告中使用。柠檬味饮料的标志性颜色是明亮的柠檬黄，它能够传达柠檬的特点，如图8-22所示。

蓝色是一种冷色调，黄色是一种暖色调，这两种颜色搭配在一起，冷暖色对比强烈，可以更好地突出柠檬味冰饮，使主体更为突出。绿色可以突出柠檬的自然和健康的特点，柠檬叶子可以传达有机和天然的感觉，配色方案如图8-23所示。

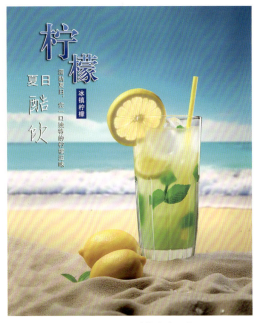

图8-22　夏日冰饮广告配色

图 8-23 夏日冰饮广告配色方案

夏日冰饮广告配色方案的参数值，如表8-7所示。

表8-7 夏日冰饮广告配色方案的参数值

❶	RGB：0、90、128	CMYK：93、66、39、1	#005a80
❷	RGB：70、194、206	CMYK：66、4、25、0	#46c2ce
❸	RGB：242、229、78	CMYK：12、8、75、0	#f2e54e
❹	RGB：188、188、79	CMYK：35、22、78、0	#bcbc4f
❺	RGB：62、134、6	CMYK：78、36、100、1	#3e8606

8.2.8 案例：喜糖包装广告配色

喜糖包装广告的配色要突出喜庆、幸福和欢乐的特点，以吸引目标受众的关注。在中国传统文化中，红色是喜庆、幸福和好运的代表色，可以传达出庆祝和幸福的感觉；金黄色代表财富和繁荣，也与喜庆相关，在喜糖包装中可以用金黄色来突出特别的元素，或者作为字体的色彩，引起人们的关注，如图8-24所示。

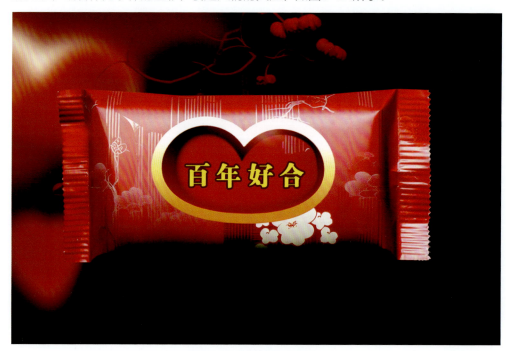

图 8-24 喜糖包装广告配色

在喜糖包装中可以加入传统的图案和装饰，如龙、凤、蝴蝶、情侣、花朵等，以传达中国传统文化和婚庆的主题。以深红到鲜红的渐变色作为喜糖包装的主色调，可以体现出喜糖的质感，以金黄色的文字作为包装的主体文字，可以快速吸引观众的眼球，配色方案如图8-25所示。

图 8-25 喜糖包装广告配色方案

喜糖包装广告配色方案的参数值，如表8-8所示。

表8-8 喜糖包装广告配色方案的参数值

❶	RGB：76、0、0	CMYK：60、100、100、56	#4c0000
❷	RGB：217、19、27	CMYK：18、99、98、0	#d9131b
❸	RGB：249、187、194	CMYK：2、37、15、0	#f9bbc2
❹	RGB：230、152、58	CMYK：13、49、81、0	#e6983a
❺	RGB：255、255、0	CMYK：10、0、83、0	#ffff00

第9章
家居设计：配色技巧与应用

家居配色方案是指在家庭或室内环境中选择和搭配不同的颜色，以营造出和谐、舒适、美观的室内氛围，包括主色调、辅助色和中性色，以及它们在家具、墙壁、装饰品等方面的运用。一个成功的家居配色方案有助于创造愉悦的居住体验，突出房间的设计美感。本章主要讲解家居设计的配色方案，帮助大家熟练掌握家居配色技巧。

9.1 传统色在家居设计中的表达手法

在家居设计中，传统色的运用可以通过多种表达手法来创造独特而具有历史感的空间氛围。例如，深沉的红色、靛蓝色或古典的米白色可用于墙面，为空间带来温馨、典雅的感觉；古典的木质家具通常与深色调的传统色搭配，或者选择传统图案的纺织品、地毯等。本节主要介绍传统色在家居设计中的表达手法，帮助大家理解家居配色的技巧与原则。

9.1.1 室内空间氛围与传统色的关系

室内空间氛围与传统色的关系，是通过颜色的选择、搭配和运用来创造一种特定的情感和体验。传统色在家居设计中可以引发人们对历史、文化和传统价值的联想，从而为空间注入独特的氛围。图9-1为室内空间氛围与传统色关系的若干方面。

图9-1 室内空间氛围与传统色的关系

> **专家提醒**
>
> 总体而言，室内空间氛围与传统色之间是一个创造性的关系，取决于设计师或居住者对传统文化、情感表达和个性特征的理解与追求。通过巧妙地运用中国传统色，可以使室内空间呈现出丰富、有趣的氛围。

9.1.2 传统色在不同功能区域的应用技巧

在家居设计中，不同的传统色适用于不同的空间功能，例如深色的传统色可用于创造富有品位的客厅氛围，而明亮的传统色适用于提升厨房或书房的活力。下面主要介绍传统色在不同功能区域的应用技巧。

1. 客厅 / 起居区

在客厅/起居区，传统色的应用方式如下。

墙面色彩：可应用传统的米白色、深蓝色或珍珠白，营造温馨、雅致的氛围。

家具搭配：深色的木质家具，如乌木色或樱桃色，可以增添古典氛围。

装饰品：通过古铜色或金色的装饰品，如灯具、花瓶等，增添一丝奢华感。

图9-2为传统色在客厅家具设计中的应用表现。

图 9-2 传统色在客厅家具设计中的应用表现

2. 厨房 / 餐厅

在厨房/餐厅，传统色的应用方式如下。

墙面和地砖：选择橙红色或古铜黄色，为厨房带来温馨感，餐厅的地砖可以采用暖色调的木纹瓷砖。

家具与配饰：使用木制餐桌和椅子，搭配古典风格的吊灯，形成舒适的用餐环境。

窗帘和餐具：选择暖色系的窗帘，搭配铜质或古铜色的餐具，打造出温馨感。

3. 卧室

在卧室中，传统色的应用方式如下。

床品和窗帘：选择深红、深蓝或暖灰色的床上用品，搭配柔和的灰紫或深绿色窗帘，营造出舒适的卧室氛围。

家具和灯具：使用深色木制床头柜和床架，搭配古典式台灯，增添古典感。

墙面色彩：使用淡蓝色作为墙面颜色，突显空间的内敛与安静。

4. 办公室 / 书房

在办公室/书房，传统色的应用方式如下。

书柜和书桌：选择深蓝色、咖啡色或灰褐色的木制书柜和书桌，突显专业感。

墙面色彩：使用米白色或浅灰色，营造出清新、明亮的工作氛围。

装饰品：搭配铜质或金质的文具和装饰品，提升工作区域的品位。

5. 浴室

在浴室中，传统色的应用方式如下。

墙面和地砖：选择柔和的粉色、淡蓝色或灰褐色，为浴室带来轻松宜人的氛围。

瓷砖选择：使用古典花纹的瓷砖，增添古典元素，打造独特的浴室空间。

装饰品：选择木制的浴室柜和不锈钢架子，使浴室更加温馨。

在选择家居配色方案时，要考虑到房间的用途、光照情况，以及整体的设计风格，还要根据用户个人的审美趣味和需求，创造一个令人愉悦、温馨并符合居住者品味的家居空间。下面介绍一些常见的家居配色方案，如图9-3所示。

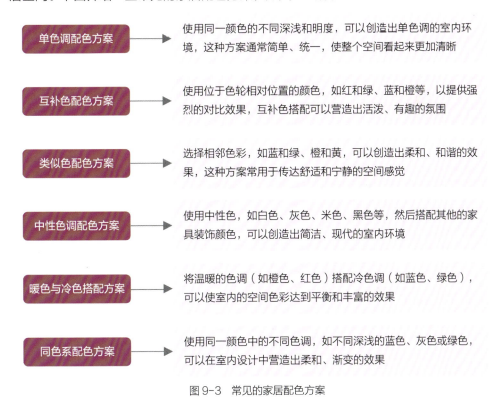

图 9-3 常见的家居配色方案

9.1.3 传统色与室内装饰材料的搭配原则

传统色与装饰材料的搭配要考虑整体的空间氛围，通过巧妙的色彩搭配，突出传统色的经典和古典感。同时，保持色彩的协调性，使整个室内设计更具层次感和美感。传统色与室内装饰材料的搭配原则，如图9-4所示。

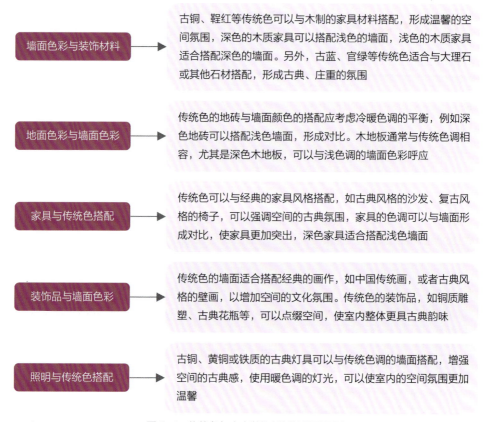

图 9-4 传统色与室内装饰材料的搭配原则

9.2 传统色在家居设计行业的应用案例

中国传统色在家居设计行业中有着广泛的应用，其主要作用是通过色彩的选择来创造特定的氛围、调性和情感，使居住者在家中感到舒适、愉悦，同时反映其个性和品味。本节主要介绍传统色在家居设计行业的应用案例。

9.2.1 案例：女性空间配色

女性空间的配色方案通常要考虑女性的审美和喜好，以创造出温馨、典雅和时尚的室内环境。粉色是典型的女性色彩，可用于墙壁、家具及装饰品的配色上。所以在装

饰女性空间时，浅粉色或玫瑰粉都是不错的选择，能够营造出温馨和浪漫的氛围，如图9-5所示。

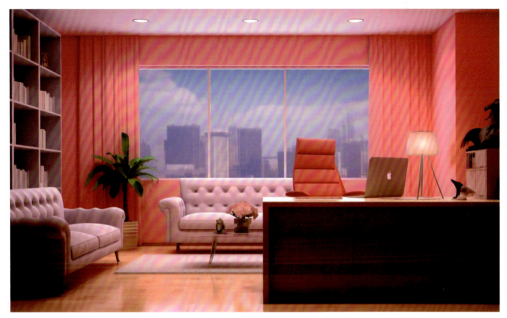

图9-5 女性空间的配色

> **专家提醒**
>
> 紫色是充满神秘感和浪漫氛围的颜色，淡紫色或蓝紫色适合打造温馨的女性空间。紫色可以运用在床品、窗帘、装饰画等位置。

以红色为中心的暖色系中，粉色被视为浪漫的颜色，可以为空间带来温馨的感觉；紫色是一种中性色，代表着神秘和优雅，也非常适合女性空间；褐色可用于家具上，为空间增加奢华感。高明度的暖色调，可以突显室内的浪漫氛围，展现女性的甜美，配上白色会显得更加梦幻，配色方案如图9-6所示。

图9-6 女性空间配色方案

女性空间配色方案的参数值，如表9-1所示。

表9-1 女性空间配色方案的参数值

❶	RGB：205、78、87	CMYK：25、82、58、0	#cd4e57
❷	RGB：254、136、159	CMYK：0、61、20、0	#fe889f
❸	RGB：245、185、215	CMYK：4、38、0、0	#f5b9d7
❹	RGB：253、242、221	CMYK：2、7、16、0	#fdf2dd
❺	RGB：107、34、15	CMYK：53、92、100、38	#6b220f

9.2.2 案例：男性空间配色

男性空间的配色方案通常以蓝色、灰色和黑色为主，以创造出稳重、清爽和愉悦的氛围，中性色如白色和灰色用于平衡室内的色彩，银色和铜色可以增加室内的现代感，颜色的亮度和饱和度可以根据实际情况进行调整，如图9-7所示。

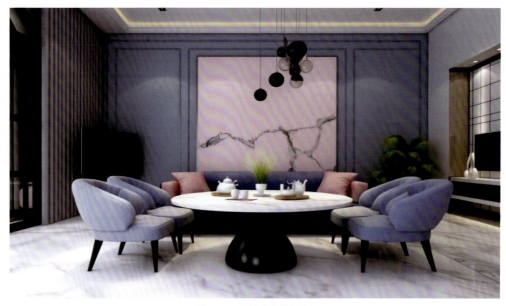

图 9-7　男性空间的配色

蓝色被认为是男性空间的经典颜色，它能表现出沉稳、力量的感觉，能给人一种安全感；灰色是一种中性色，适合作为男性空间的主要色调，可以给人一种冷静的视觉感受；少量的黑色可以用于强调和对比，为色彩提供深度和亮点。

蓝色和灰色可以展现男人的理性和气质，是男性空间配色设计中不可缺少的色彩，暗浊的深蓝色调可以展现出厚重感与高级感，配色方案如图9-8所示。

图 9-8　男性空间配色方案

男性空间配色方案的参数值，如表9-2所示。

表9-2　男性空间配色方案的参数值

❶	RGB：64、79、127	CMYK：84、75、34、1	#404f7f
❷	RGB：122、134、171	CMYK：60、46、21、0	#7a86ab
❸	RGB：157、158、181	CMYK：45、37、20、0	#9d9eb5
❹	RGB：125、114、112	CMYK：59、56、53、1	#7d7270
❺	RGB：1、0、1	CMYK：93、88、88、79	#010001

9.2.3 案例：儿童空间配色

儿童空间的配色应该充满温馨与活力，适合儿童的成长和发展。使用明亮的色彩如蓝色、粉色、黄色、绿色等，可以激发儿童的创造力和好奇心；中性颜色如灰色、白色和米色可用于家具和装饰，营造温馨的氛围。

儿童空间的配色方案应该创造一个愉快、创意、安全和鼓励学习的环境，使用柔和的淡色调组合，如淡绿、淡粉或淡黄，可以创造出温馨和轻松的氛围。另外，在壁纸、书桌或家具上添加可爱的图案，可以增强房间的趣味性，如图9-9所示。

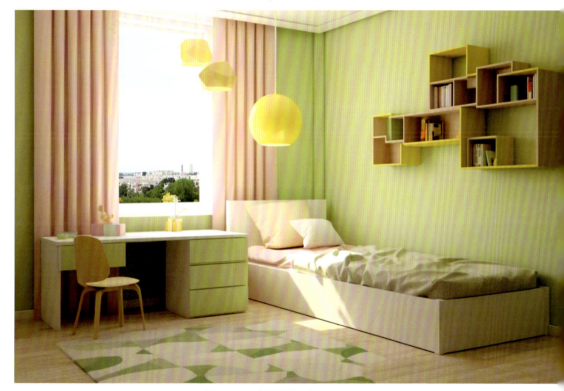

图 9-9 儿童空间的配色

绿色是一种与大自然相关的颜色，有助于放松和平静心情，这种颜色可以激发孩子的好奇心和创造力；黄色是一种活泼的颜色，可以调节孩子的情绪，配色方案如图9-10所示。

图 9-10 儿童空间配色方案

儿童空间配色方案的参数值，如表9-3所示。

表9-3　儿童空间配色方案的参数值

❶ RGB：184、191、116	CMYK：36、20、63、0	# b8bf74
❷ RGB：219、219、161	CMYK：20、11、44、0	# dbdba1
❸ RGB：255、235、96	CMYK：6、8、69、0	# ffeb60
❹ RGB：252、219、205	CMYK：1、20、18、0	# fcdbcd
❺ RGB：248、237、224	CMYK：4、9、13、0	# f8ede0

> **专家提醒**
>
> 柔和的粉蓝色调既有一定的甜美感，又不失清新，可以用在墙面、床品、窗帘等地方，适用于男女儿童。采用多彩的彩虹色调，能够为儿童空间带来更多的活力和快乐感，可以通过装饰品、床品、墙壁涂鸦等方式引入彩虹元素。

9.2.4　案例：婚房空间配色

婚房空间的配色方案需要营造浪漫、温馨、舒适的氛围，象征着新婚夫妇的爱情和幸福。大红色是代表爱情和热情的经典颜色，可以传达出浓烈的情感和爱意，使婚房空间充满浪漫和激情，如图9-11所示。

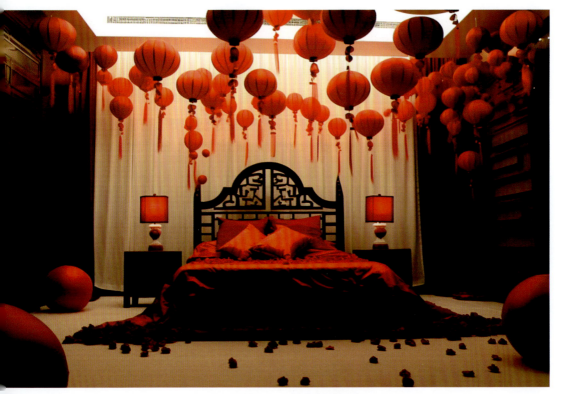

图9-11　婚房空间的配色

在中国传统文化中，红色被视为吉祥和喜庆的象征。因此，大红色常用于婚礼和庆祝场合，以祝愿新婚夫妇的婚姻幸福和美满。红色还可用作婚房的点缀颜色，如红色的窗帘、被褥或装饰品等。在婚房中使用大红色，可以增加空间的华丽感，使其更加引人注目；白色代表纯洁和清新，也是经典的婚房颜色，可以用在墙壁、窗帘和装饰上，配色方案如图9-12所示。

图9-12　婚房空间配色方案

婚房空间配色方案的参数值，如表9-4所示。

表9-4　婚房空间配色方案的参数值

❶	RGB：129、6、4	CMYK：49、100、100、27	#810604
❷	RGB：225、47、36	CMYK：13、93、89、0	#e12f24
❸	RGB：138、62、37	CMYK：48、84、97、18	#8a3e25
❹	RGB：247、187、152	CMYK：4、36、39、0	#f7bb98
❺	RGB：250、240、225	CMYK：3、8、14、0	#faf0e1

> **专家提醒**
>
> 婚房空间的配色方案通常着重于营造浪漫、温馨和舒适的氛围，同时考虑到两位新人的喜好和个性进行装扮，婚房空间不仅可以使用大红色，还可以用粉红色、紫色进行装饰，整体给人一种浪漫和甜美的视觉感受。

9.2.5　案例：都市感的客厅配色

都市感的客厅通常以中性色为主色调，如灰色、白色、米色、深褐色等，这些颜色给人以现代感和简约感，同时也有利于突出其他饰品或家具的颜色。通过合理搭配中性色、对比色和不同质感的元素，能够创造出充满都市氛围的空间，如图9-13所示。

中性色调既给人以现代感，又显得大气、稳重，都市感的客厅通常选择简约、现代风格的家具，线条简单、造型独特，呼应了都市生活的快节奏和现代感。使用金属材质的装饰品或家具，比如黑色吊灯、不锈钢饰品等，可以增加客厅的现代感和高级感。

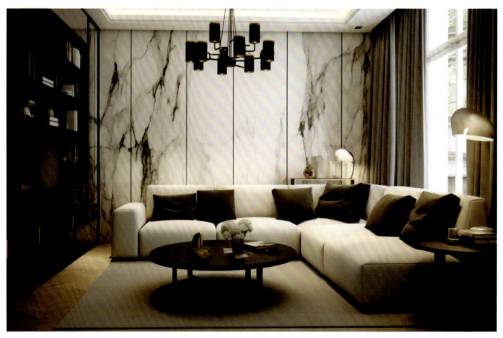

图 9-13 都市感的客厅配色

在客厅的颜色设计上，黑色可以表现出都市冷峻、神秘的一面，如果追求冷酷和个性化的都市感，可以全部使用黑、白、灰进行配色，配色方案如图9-14所示。

图 9-14 都市感客厅配色方案

都市感的客厅配色方案的参数值，如表9-5所示。

表9-5 都市感客厅配色方案的参数值

❶	RGB：47、45、46	CMYK：80、76、72、50	#2f2d2e
❷	RGB：88、70、57	CMYK：67、69、76、31	#584639
❸	RGB：142、126、115	CMYK：52、52、53、0	#8e7e73
❹	RGB：120、113、114	CMYK：61、56、51、1	#787172
❺	RGB：231、223、221	CMYK：11、13、11、0	#e7dfdd

9.2.6 案例：简约感的餐厅配色

简约风格的餐厅通常以中性色调为主，如白色、灰色、米色、淡木色等，这些颜色可以传递出简洁、清爽的感觉，也使得空间看起来更加开阔。在基础的中性色调中，加入明亮的色彩点缀，如淡黄、淡蓝、淡粉等，以增添活力和清新感，这些色彩可以

运用在餐具、装饰画及花瓶等细节上，如图9-15所示。

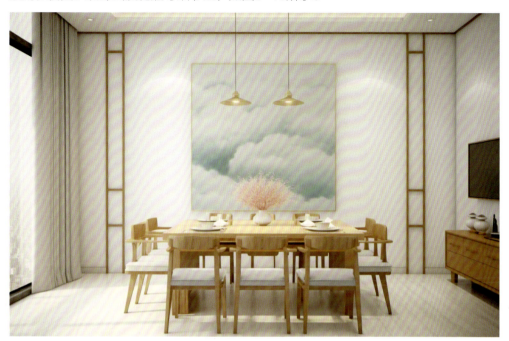

图9-15 简约感的餐厅配色

简约感的餐厅注重去繁从简，通常会选择简洁或线条清晰的餐桌、椅子和储物家具，家具通常是现代风格的，呈现出直线、几何形状。此外，餐厅只需设置少量精选的装饰物品即可，如画作、摆设等，不要过多堆砌。

在餐厅的配色设计上，可以采用单一颜色或者两种颜色的组合，减少过多的其他色彩，使空间更为干净、整洁，餐厅具有宽敞、明亮的感觉，将淡木色用于餐桌餐椅上，既能增添稳重感，又能活跃气氛，配色方案如图9-16所示。

图9-16 简约感餐厅配色方案

简约感的餐厅配色方案的参数值，如表9-6所示。

表9-6 简约感餐厅配色方案的参数值

❶	RGB：159、120、88	CMYK：46、57、68、1	#9f7858
❷	RGB：193、166、138	CMYK：30、37、45、0	#c1a68a
❸	RGB：242、218、170	CMYK：8、18、38、0	#f2daaa
❹	RGB：184、178、174	CMYK：33、29、28、0	#b8b2ae
❺	RGB：229、226、227	CMYK：12、11、9、0	#e5e2e3

9.2.7 案例：温馨感的卧室配色

温馨感的卧室配色旨在营造一个舒适、亲切和宁静的休息环境。温馨感的卧室常使用柔和、温暖的颜色，如淡粉色、米色、淡绿色、淡黄色等，这些颜色可以营造出安静和舒服的氛围，如图9-17所示。

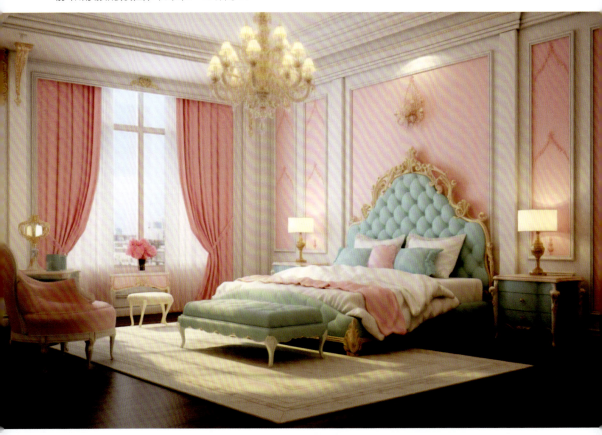

图 9-17　温馨感的卧室配色

淡粉色被视为营造温馨卧室氛围的经典色彩之一，代表着浪漫和温柔，它适合喜欢甜美、柔和氛围的人；米色或奶白色给人一种温暖和宁静的感觉，适合喜欢自然、朴实风格的人；淡蓝色象征着宁静，用于打造宁静的卧室环境。

淡粉色可用于装饰墙壁、窗帘、被褥等，使用淡黄色的地垫，也可以为房间带来明亮和温馨的氛围，配色方案如图9-18所示。

图 9-18　温馨感卧室配色方案

温馨感的卧室配色方案的参数值,如表9-7所示。

表9-7 温馨感卧室配色方案的参数值

❶	RGB：217、152、160	CMYK：18、50、27、0	# d998a0
❷	RGB：235、202、212	CMYK：9、27、10、0	# ebcad4
❸	RGB：177、211、212	CMYK：36、9、18、0	# b1d3d4
❹	RGB：237、221、190	CMYK：10、15、28、0	# edddbe
❺	RGB：219、207、205	CMYK：17、20、16、0	# dbcfcd

9.2.8 案例：清爽感的卫浴间配色

清爽感的卫浴间旨在为使用者提供一个舒适、宁静、清新的空间,以放松身心,这种设计风格可以减少混乱和压力,让人感到轻松和愉快。清爽的颜色和清新的气息有助于创造一个宜人的环境,使人在卫浴间卸下所有的疲惫,放松心情,如图9-19所示。

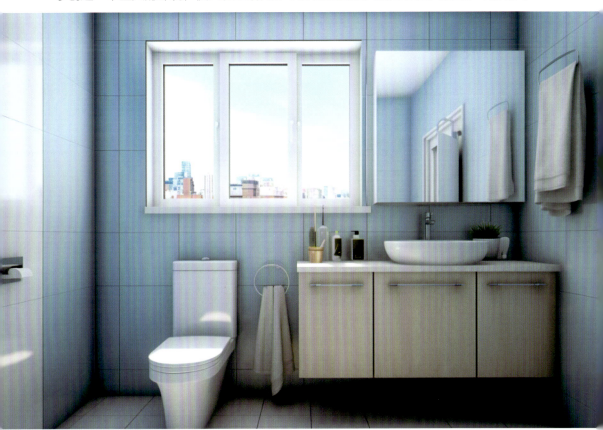

图9-19 清爽感的卫浴间配色

在卫浴间的颜色设计上，蓝色与白色的搭配很常见，白色的洁净感与蓝色的清新感相得益彰，这种搭配可增强卫浴间的亮度和清爽感，配色方案如图9-20所示。

图9-20　清爽感卫浴间配色方案

清爽感的卫浴间配色方案的参数值，如表9-8所示。

表9-8　清爽感卫浴间配色方案的参数值

❶	RGB：82、140、174	CMYK：71、39、24、0	#528cae
❷	RGB：174、213、233	CMYK：36、8、8、0	#aed5e9
❸	RGB：171、190、204	CMYK：38、21、16、0	#abbecc
❹	RGB：168、171、170	CMYK：40、30、30、0	#a8abaa
❺	RGB：230、238、245	CMYK：12、5、3、0	#e6eef5

第 10 章
网页设计：配色技巧与应用

网页设计配色是指在创建网页时选择和组合不同颜色的过程，良好的配色方案可以使网页看起来更吸引人、易读、专业，也有助于传达品牌的形象和特点。网页设计配色需要考虑颜色的搭配、对比、平衡，同时与网站目的及用户体验保持协调。本章主要讲解网页设计的配色技巧与应用案例，旨在通过精心策划的色彩方案，提高网站的整体吸引力和视觉魅力。

10.1 传统色在网页设计中的表现和意义

传统色彩在网页设计中扮演着至关重要的角色，它不仅仅是视觉吸引力的来源，更是与用户沟通、传达信息、引导行为的有力工具。通过深刻理解色彩在网页设计中的影响力与表现效果，可以帮助设计师创造出引人入胜、功能强大的网页界面。

10.1.1 传统色在网页设计中的影响力

传统色在网页设计中具有深远的影响力，它不仅仅是一种视觉元素，更是能够直接影响用户情感、认知和行为的强大工具。不同的颜色搭配可以传达不同的情感，例如红色给人一种热情和紧张的感受，而蓝色则传达出冷静和信任的情绪。通过巧妙地运用传统色，可以引发用户心理上特定的情绪体验，影响其对网站的整体印象。

图10-1为某食品公司的网页，页面中以红色和蓝色为主要色调，红色给人一种热情、温暖、甜蜜的感觉，蓝色的背景营造一种专业而稳重的视觉感受，这两种颜色的对比效果强烈，使人印象深刻。

图 10-1　某食品公司的网页

色彩是品牌标识的核心元素之一，能够在用户脑海中建立品牌的辨识度。通过在网站整体设计中保持统一的品牌色彩，用户可以自然地将网站与特定品牌相联系，从而有效构建品牌形象并增强信任感。

在网页中，色彩还可用于引导用户的视线和注意力，帮助用户更轻松地浏览网站内容。通过在关键区域使用鲜明的色彩，可以使重要信息更为突出，提高用户对特定元素的注意度。图10-2为某男鞋专卖店的网页，右侧的红色选项为满减活动区域，点击相关的按钮可以领取优惠，这种红色调可以快速吸引顾客的眼球。

图 10-2　某男鞋专卖店的网页

10.1.2　传统色在不同网页中的表现效果

传统色在不同的网页中可以呈现出多样化的表现效果，具体的效果受到多种因素的影响，包括行业、品牌风格、目标受众等。

蓝色常用于传递专业、可信赖、稳重的印象，适用于器材、科技和金融领域的网页，如图10-3所示。

图 10-3　以蓝色为主要色调的网页效果

> **专家提醒**
>
> 蓝色还可以表现出清新、卫生和冷静的感觉，适用于医疗保健，以及与健康相关的网站中。

绿色适用于环保、自然、有机产品等领域的网站，可以传递出自然、健康、生态的形象。图10-4为某茶叶品牌的网页效果，以绿色作为主要色调，传达出该品牌的产品天然、清新的特点。

图 10-4　以绿色为主要色调的网页效果

红色在餐饮和食品行业中常用于强调美味、热情和食欲，适用于餐厅和食品品牌的网页，如图10-5所示。红色也常被用在促销元素中，以吸引顾客的注意力，激发购买欲望。

图 10-5　以红色为主要色调的网页效果

黑色和白色的组合常被用于高端品牌和设计感强的网页中，可以传递出简约、现代、专业的品牌形象，如图10-6所示。黑色的背景常用于突显关键元素，使其更加突出。

图 10-6　以黑白色为主要色调的网页效果

10.2　传统色在网页设计行业的应用案例

传统色在网页设计中的应用是多层次的，通过巧妙的搭配和运用，能够使网站更具吸引力和可识别性，并能够有效传递设计的信息和情感。设计师需要在保持品牌一致性的前提下，灵活运用传统色，以创造出符合特定设计目标的用户体验。本节主要介绍传统色在网页设计中的应用案例。

10.2.1　案例：品牌标识和导航栏配色

传统色在网页设计中广泛用于建立品牌的标识和识别度，通过选择与品牌价值观和形象相符的传统色，能够使网站在用户心中建立起牢固的印象，提高品牌的辨识度。

图10-7为某眼镜品牌标识与导航栏的配色设计，该品牌主要出售太阳镜，因此选择与太阳颜色相近的粉红色为主色调，更容易让消费者记住。

图 10-7　某眼镜品牌标识与导航栏的配色

明亮而轻快的粉红色调可以传达出夏季和度假的感觉，这种色彩通常与女性化、柔和、浪漫的感觉相关联，在与太阳镜有关的网页上使用粉红色调可以使品牌更贴近女性受众，强调时尚和个性。粉红色与其他颜色的搭配也是关键的因素，如与白色、灰色或金色搭配在一起，可以产生清新、高雅或奢华的效果。

亮丽的粉红色调可以传达出活力和年轻感，适用于吸引年轻的受众，这种颜色可以使网页看起来更加生动、有趣，引发顾客兴趣，柔和的粉红色调还可以营造出温暖、亲和的氛围，有助于建立品牌与消费者之间的情感连接，这种色调会让顾客感到放松、舒适，配色方案如图10-8所示。

图 10-8　品牌标识和导航栏的配色方案

品牌标识和导航栏配色方案的参数值，如表10-1所示。

表10-1　品牌标识和导航栏配色方案的参数值

❶	RGB：249、106、102	CMYK：1、72、50、0	#f96a66
❷	RGB：249、186、182	CMYK：2、37、22、0	#f9bab6
❸	RGB：252、243、226	CMYK：2、6、14、0	#fcf3e2
❹	RGB：97、76、62	CMYK：64、68、74、26	#614c3e

10.2.2　案例：背景色和整体色调配色

背景色和整体色调的配色方案需要综合考虑品牌特质、用户体验和目标受众，以创造出符合预期的网页效果。不同的颜色在不同文化和行业中有着不同的意义，因此要确保所选色彩与目标受众的喜好和品牌形象相一致。

背景色与前景元素及整体色调之间要有足够的对比度，以确保信息清晰可读，对比度不足会导致文字不易辨认，影响用户的体验。选择颜色搭配时要考虑配比，确保整体色调和颜色组合的和谐性，常见的搭配方式包括单色调、类似色和互补色。图10-9为某纺织品公司的商品展示网页效果，背景色和整体色调巧妙地运用了配色原理，营造出既符合品牌形象，又吸引消费者的视觉效果。

网页的背景色以淡紫色为主，整体色调也偏淡紫色，比如沙发布料和宣传文字的颜色等，整个网页的配色统一、和谐，配色方案如图10-10所示。

图 10-9　背景色和整体色调的配色

图 10-10　背景色和整体色调的配色方案

背景色和整体色调配色方案的参数值，如表10-2所示。

表10-2　背景色和整体色调配色方案的参数值

❶	RGB：174、170、203	CMYK：38、33、9、0	# aeaacb
❷	RGB：53、50、105	CMYK：92、93、40、6	# 353269
❸	RGB：214、212、226	CMYK：19、17、6、0	# d6d4e2
❹	RGB：122、118、141	CMYK：61、55、35、0	# 7a768d
❺	RGB：42、41、46	CMYK：82、78、71、51	# 2a292e

10.2.3 案例：背景色与网页插图配色

背景色与网页插图的配色方案是网页设计中至关重要的一环，它能够影响用户的视觉感受、信息的传递，以及整体设计的协调性。

背景色和插图之间要有足够的对比度，确保插图能够清晰地显现在背景之上，对比度不仅影响视觉效果，还直接影响用户对内容的理解。此外，要考虑插图的主要颜色与背景色的协调性，颜色搭配可以采用相似色、互补色或类似色的原则，确保整体视觉效果和谐统一。

图10-11为某商场网页中的活动广告效果，背景以深紫色到洋红色的渐变色为主，深紫色与奢华、高端的感觉相关联，因此整体配色方案能传达出商场活动的高品质、独特或豪华的形象，吸引消费者去了解更多关于商场活动的信息。

图 10-11　背景色与网页插图的配色

红色通常与活力和热情相关，用于商品插图可以突出活动主题，引人注目，同时可以传达出商场活动的积极和愉快氛围；深紫色的背景可以为广告整体增添一种专业和正式的效果，配色方案如图10-12所示。

图 10-12　背景色与网页插图的配色方案

┌─ 专家提醒 ─
│
│　　红色是一种引人注目的颜色，可用于插图的重要元素中，以吸引用户的注意力；黄色是一种明亮、活泼的颜色，用于插图中也可以传达出商场活动的积极氛围。
│
└

背景色与网页插图配色方案的参数值，如表10-3所示。

表10-3　背景色与网页插图配色方案的参数值

❶	RGB：71、0、75	CMYK：84、100、59、25	#47004b
❷	RGB：134、10、90	CMYK：59、100、47、5	#860a5a
❸	RGB：201、19、114	CMYK：27、97、29、0	#c91372
❹	RGB：249、1、1	CMYK：0、97、97、0	#f90101
❺	RGB：247、247、84	CMYK：11、0、72、0	#f7f754

10.2.4　案例：按钮和交互元素的配色

在网页设计中，按钮和交互元素的配色方案对于用户体验至关重要。按钮和交互元素的颜色应与周围背景形成明显的对比，以确保它们在页面上能够清晰可见，对比度越大，按钮就越显眼，用户就越容易注意到它们。

图10-13为某手游移动端网页的按钮和交互元素的配色案例，整体的颜色搭配平衡、和谐，按钮融入整体设计中，按钮的颜色不突兀，与页面的配色方案协调一致。

图 10-13　按钮和交互元素的配色

对于警示或执行重要操作的按钮，建议采用醒目的颜色，如黄色、绿色、白色等，并辅以对比强烈的字体颜色，以确保这些按钮能够迅速吸引用户的注意力，配色方案如图10-14所示。

图 10-14 按钮和交互元素的配色方案

按钮和交互元素配色方案的参数值,如表10-4所示。

表10-4 按钮和交互元素配色方案的参数值

❶	RGB:253、211、37	CMYK:6、21、85、0	#fdd325
❷	RGB:5、188、2	CMYK:73、0、100、0	#05bc02
❸	RGB:255、255、255	CMYK:0、0、0、0	#ffffff
❹	RGB:57、36、145	CMYK:92、98、3、0	#392491

10.2.5 案例:网页中宣传文字的配色

网页中文字和字体的配色方案对于用户体验和页面可读性至关重要,保持足够的对比度,确保文字与背景之间的差异足够大,可以帮助用户更容易区分不同的页面元素。在配色时,要根据不同的背景色来选择合适的文字颜色,如在深色背景上要使用浅色文字,而在浅色背景上要使用深色文字,以确保清晰度和可读性,如图10-15所示。

图 10-15 网页中宣传文字的配色

在网页中,黑色、红色及褐色的字体在米白色的背景上形成了明显对比,使文字更为清晰和易读,这种高对比度有助于吸引用户的注意力,并使信息更为突出。红色字体可用于强调重要信息,如优惠信息、折扣活动等,配色方案如图10-16所示。

图 10-16　网页中宣传文字的配色方案

网页中宣传文字配色方案的参数值，如表10-5所示。

表10-5　网页中宣传文字配色方案的参数值

❶	RGB：0、0、0	CMYK：93、88、89、80	#000000
❷	RGB：255、0、0	CMYK：0、96、95、0	#ff0000
❸	RGB：94、24、24	CMYK：55、96、94、45	#5e1818
❹	RGB：243、243、243	CMYK：6、4、4、0	#f3f3f3

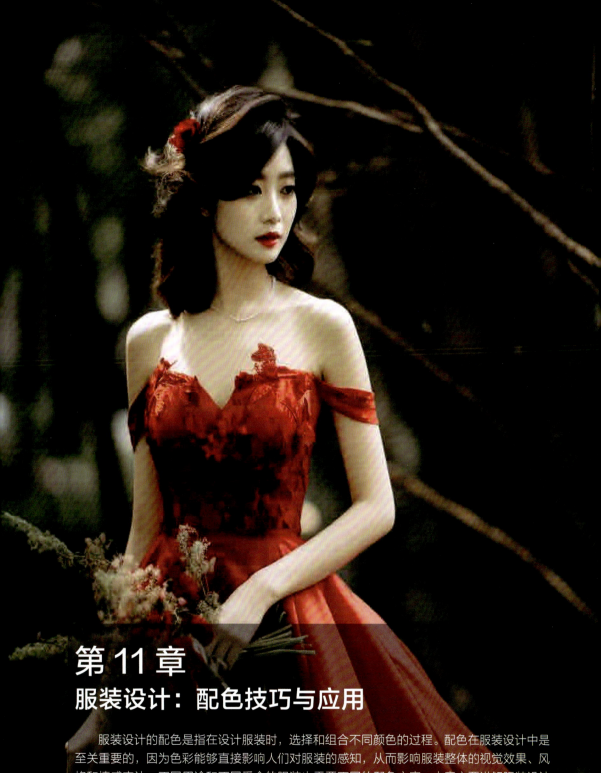

第 11 章
服装设计：配色技巧与应用

 服装设计的配色是指在设计服装时，选择和组合不同颜色的过程。配色在服装设计中是至关重要的，因为色彩能够直接影响人们对服装的感知，从而影响服装整体的视觉效果、风格和情感表达，不同用途和不同受众的服装也需要不同的配色方案。本章主要讲解服装设计的配色技巧与应用案例，帮助设计师创造出吸引人眼球、符合市场需求的服装效果。

11.1 传统色在服装设计中的表达手法

在服装设计中，巧妙地融入中国传统色，能够深刻影响穿着者的气质、心情和整体感受，进而传达出多样化的主题与独特风格。巧妙地搭配和运用传统色，可以实现服装设计的艺术表达和文化传承。本节主要介绍传统色在服装设计中的表达手法，帮助大家更好地理解服装设计中色彩的运用和搭配技巧。

11.1.1 基本的服装配色方式

配色在服装设计中是十分重要的，它会直接影响作品的整体效果和受欢迎程度。服装配色方式包含一系列色彩搭配原则，设计师可以根据这些原则来协调搭配，设计出美观的服饰。图11-1为基本的服装配色原则。

图 11-1　基本的服装配色原则

图11-2为单色调搭配的服装，小男孩的外套和裤子以橙色为主，里面的毛衣搭配了褐色，整个画面给人一种温暖的视觉感受。画面中的相机为黑色调，中性色(如黑色、白色、灰色)是单色调搭配中的重要元素，用于平衡整体色调。

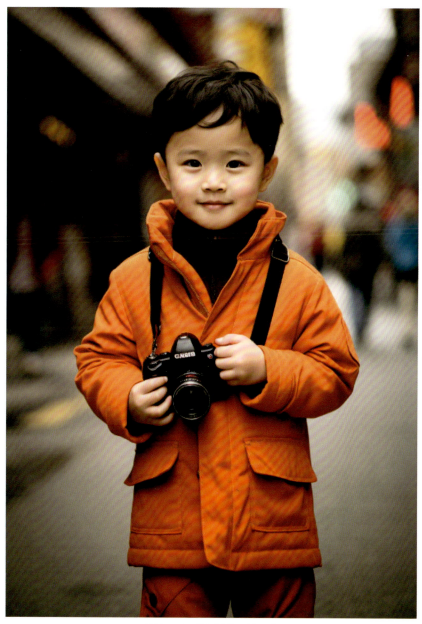

图 11-2　单色调搭配的服装

图11-3为对比色搭配的服装，黑色裤子和白色衬衫的搭配，既经典又稳重，可以传递出一种专业、庄重的形象。这样的搭配简约大方，展现了穿着者的品位和魅力。

图 11-3 对比色搭配的服装

11.1.2 服装对比配色方式的运用

服装的对比色搭配可以表达出穿着者独特的个性与时尚感，同时可以增加整体的视觉层次。服装的主要对比配色方式，如图11-4所示。

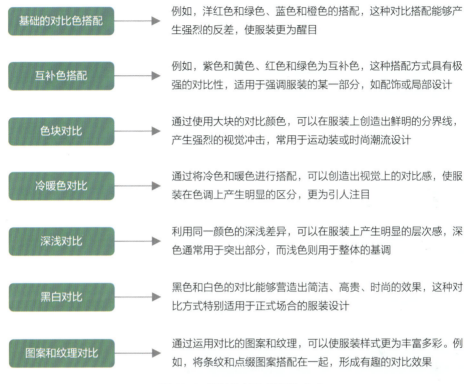

图 11-4 服装的主要对比配色方式

图11-5为服装对比配色效果，小女孩穿着橙色的上衣，蓝色的裤子，色彩对比强烈，使服装更富有吸引力和表现力。

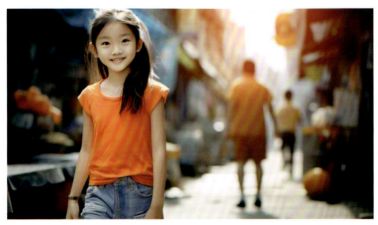

图 11-5 服装对比配色效果

11.1.3 强调服装配色的色彩感觉

强调服装配色的色彩感觉，是通过巧妙地运用色彩来引起观众的注意，产生深刻的印象，这涉及颜色的选择、搭配和运用方式。在强调服装配色的色彩感觉时，设计师需要灵活运用不同的色彩搭配原则，同时考虑设计目标、品牌定位及目标受众的审美，通过巧妙的色彩运用，不仅能够显著提升服装的吸引力，还能赋予其更加丰富的表现力与情感深度。图11-6为强调服装配色的色彩感觉的方法。

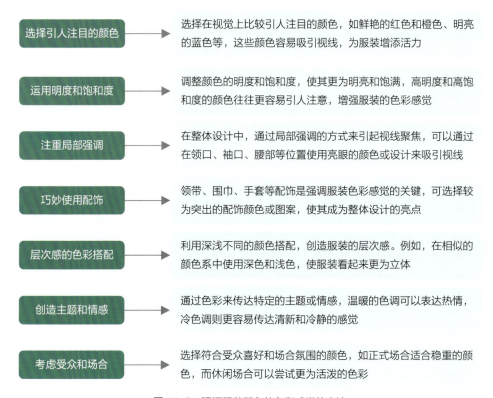

图 11-6　强调服装配色的色彩感觉的方法

图11-7为春季款儿童服饰，绿色是春天的色彩，可以传达清爽、理想、希望和生长的意象，这样的色彩搭配营造了一种生机勃勃的主题氛围。

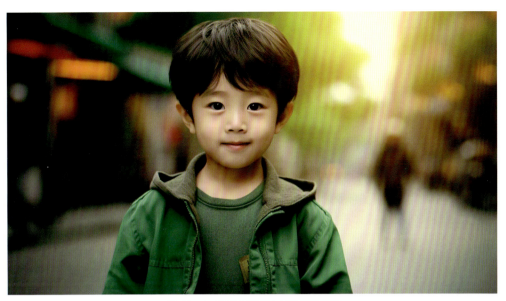

图 11-7 春季儿童服饰色彩感觉营造

11.2 传统色在服装设计行业的应用案例

通过在服装上巧妙地运用传统色，可以创造出引人注目、与众不同的服装效果，同时能够传达设计师的创意和品牌的理念。本节主要介绍传统色在服装设计行业的应用案例。

11.2.1 案例：儿童春装配色

儿童春装配色的要点是考虑季节的特点，春季是万物复苏、生机勃勃的季节，因此服装配色可以选择淡色和明亮的颜色，如粉色、浅蓝色、柠檬黄、草绿、淡紫等，这些颜色可以传达春天的感觉。图11-8为白色+浅红色的儿童春装配色案例。

> **专家提醒**
>
> 花朵和小动物是儿童春装中比较常见的元素，这些图案可以增加服装的趣味性和活力。将明亮的颜色与中性色调(白色、灰色、淡棕色等)搭配在一起，可以平衡服装的整体色彩，让服装看起来更加协调。

将白色的卫衣与浅红色的裤子搭配在一起，能给人一种清新、欢快的感觉，白色代表纯洁无瑕，而浅红色则与温和、甜美联系在一起，配色方案如图11-9所示。

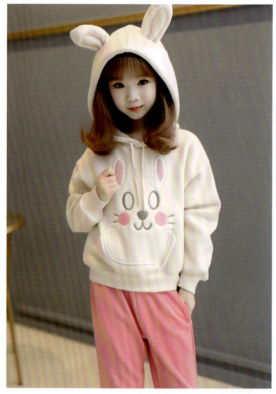

图 11-8 儿童春装配色

图 11-9 儿童春装配色方案

儿童春装配色方案的参数值，如表11-1所示。

表11-1 儿童春装配色方案的参数值

❶	RGB：237、134、160	CMYK：8、60、20、0	# ed86a0
❷	RGB：255、183、204	CMYK：0、40、7、0	# ffb7cc
❸	RGB：234、225、221	CMYK：10、13、12、0	# eae1dd
❹	RGB：151、144、143	CMYK：47、42、39、0	# 97908f

11.2.2 案例：儿童夏装配色

夏季是一个明亮和阳光充足的季节，因此夏季的儿童服装配色适合选择鲜艳、饱和度高的颜色。夏季是享受海滩度假的最佳时节，各类水上活动使人们在炎炎夏日感受到一丝清凉，所以海滩和海洋元素的颜色(海蓝色、珊瑚橙、沙滩黄、海洋绿等)都非常适合作为夏季服装的配色，如图11-10所示。

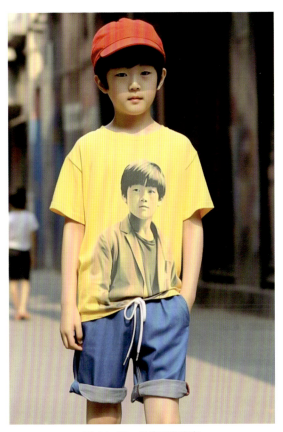

图 11-10　儿童夏装配色

　　虽然明亮的颜色适合夏天，但也要合理地搭配红色、黄色、白色、蓝色或淡色，以平衡整体色调。红色的帽子和T恤上衣很明艳，能给人眼前一亮的感觉，搭配蓝色的牛仔短裤，整体给人一种清爽的感觉，非常适合夏季服装的色彩搭配，配色方案如图11-11所示。

图 11-11　儿童夏装配色方案

　　儿童夏装配色方案的参数值，如表11-2所示。

表11-2　儿童夏装配色方案的参数值

❶	RGB：254、89、82	CMYK：0、79、59、0	# fe5952
❷	RGB：253、234、115	CMYK：6、9、63、0	# fdea73
❸	RGB：67、121、179	CMYK：77、50、14、0	# 4379b3
❹	RGB：224、192、136	CMYK：16、28、50、0	# e0c088
❺	RGB：163、164、142	CMYK：43、33、45、0	# a3a48e

11.2.3 案例：儿童秋装配色

儿童秋装的配色应该考虑到秋季的特点，即天气逐渐变凉，自然界的色彩也变得更加丰富和深沉。秋季服装适合采用暖色调的颜色，可选择橙色、红色、深黄色、棕色和深紫色等，这些颜色可以反映秋天的氛围和自然景色，如图11-12所示。

图 11-12 儿童秋装配色

在秋季儿童服装中，可以混搭明暗色调，例如橙色的外套搭配深蓝色的裤子，以增加层次感，中性色调(灰色、黑色和白色)可以用来平衡服装的整体配色。金色和铜色是秋季的传统颜色，代表收获和富裕，这些颜色可以作为装饰或配饰的选择。

橙色的外套是暖色调，而深蓝色的牛仔裤是冷色调，两者形成了鲜明的对比，这种色彩搭配适合户外活动和家庭聚会，配色方案如图11-13所示。

图 11-13 儿童秋装配色方案

儿童秋装配色方案的参数值,如表11-3所示。

表11-3 儿童秋装配色方案的参数值

❶	RGB:253、126、37	CMYK:0、64、84、0	# fd7e25
❷	RGB:207、106、77	CMYK:23、70、69、0	# cf6a4d
❸	RGB:107、69、64	CMYK:60、75、71、25	# 6b4540
❹	RGB:30、30、42	CMYK:87、85、69、56	# 1e1e2a
❺	RGB:120、122、136	CMYK:61、52、39、0	# 787a88

11.2.4 案例:儿童冬装配色

儿童冬装的配色应该考虑到寒冷季节的特点,即低温、雪和寒冷的天气,红色、橙色、深蓝色、棕色和酒红色,这些颜色可以传达温暖和舒适感,如图11-14所示。

图 11-14 儿童冬装配色

专家提醒

中性色调(黑色、深褐色和深灰色)在冬季非常实用,可以用作围巾、靴子和裤子的主要颜色,增加服装整体的稳定感。金色和银色可用作冬季节日装的亮点,如圣诞节或新年的装饰和配饰。

深蓝色的羽绒服是一种经典的色彩，可使服装显得更加深沉而保暖，灰色、褐色、浅色等色彩交织的围巾提升了整体装扮的视觉吸引力，让服饰色彩相近且和谐统一，配色方案如图11-15所示。

图 11-15　儿童冬装配色方案

儿童冬装配色方案的参数值，如表11-4所示。

表11-4　儿童冬装配色方案的参数值

❶	RGB：23、32、49	CMYK：92、88、66、51	#172031
❷	RGB：61、38、34	CMYK：70、80、80、54	#3d2622
❸	RGB：48、15、10	CMYK：70、89、91、67	#300f0a
❹	RGB：84、67、65	CMYK：69、72、69、30	#544341
❺	RGB：170、128、118	CMYK：41、55、50、0	#aa8076

11.2.5　案例：女士宴会礼服配色

礼服可以彰显女士的柔美与个性，让她们格外漂亮和特殊，同时传达她们对生活的热爱和庆祝的心情。亮色(粉色、浅紫色或浅蓝色)的礼服可以给人一种欢快感，如图11-16所示；而深色(黑色、深红色或深蓝色)的礼服则给人一种庄重感。

图 11-16　女士宴会礼服配色

> **专家提醒**
>
> 选择礼服颜色时,重点要考虑是否适合女性的肤色,肤色偏暖的人通常适合橙色、红色和黄色的礼服,而肤色偏冷的人适合蓝色、绿色和紫色的礼服。

浅蓝色是一种清新的颜色,能让人想到天空和水的色彩,这种颜色突出了女性的柔美感,水晶亮片可以使礼服更加引人注目,更具优雅气质,配色方案如图11-17所示。

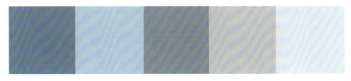

图 11-17 女士宴会礼服配色方案

女士宴会礼服配色方案的参数值,如表11-5所示。

表11-5 女士宴会礼服配色方案的参数值

❶	RGB:98、146、174	CMYK:66、36、26、0	#6292ae
❷	RGB:161、202、223	CMYK:42、13、11、0	#a1cadf
❸	RGB:133、157、173	CMYK:54、34、27、0	#859dad
❹	RGB:187、196、201	CMYK:32、20、18、0	#bbc4c9
❺	RGB:208、222、231	CMYK:22、9、8、0	#d0dee7

11.2.6 案例:女士休闲套装配色

女士休闲套装包括上衣和下装,是适用于休闲场合的着装,如周末活动、朋友聚会、购物或休息等,强调舒适性和时尚性。这类服装通常以浅色为基础,如粉红色、浅蓝色、浅绿色或白色,这些浅色给人舒适感,也更容易与其他颜色搭配,如图11-18所示。

> **专家提醒**
>
> 休闲套装可以通过混搭不同的颜色来增加时尚感。例如,搭配亮色的上衣和中性色的下装,或者中性色的上衣和亮色的裤子,这种混搭可以为着装增添活力。

休闲套装中的粉红色为整体装扮注入了明亮的氛围,搭配浅蓝色的裤子,整体给人舒适感,适合户外活动,配色方案如图11-19所示。

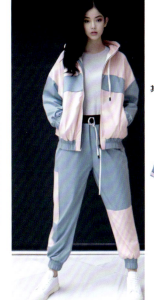

图 11-18 女士休闲套装配色

图 11-19　女士休闲套装配色方案

女士休闲套装配色方案的参数值，如表11-6所示。

表11-6　女士休闲套装配色方案的参数值

❶	RGB：235、212、226	CMYK：9、22、4、0	# ebd4e2
❷	RGB：134、175、208	CMYK：52、24、13	# 86afd0
❸	RGB：208、222、231	CMYK：22、9、8、0	# d0dee7
❹	RGB：246、249、252	CMYK：4、2、1、0	# f6f9fc
❺	RGB：11、16、25	CMYK：93、88、76、68	# 0b1019

11.2.7　案例：男士休闲套装配色

男士休闲套装注重舒适性，采用中性颜色，如黑色、灰色、卡其色、棕色、深蓝色、白色等，以确保整体搭配效果稳定，这种中性风格适合不同年龄段和风格的男性，如图11-20所示。

图 11-20　男士休闲套装配色

黑色代表经典、内敛，而白色代表清新、明亮，这种色彩对比在整体搭配中增加了视觉吸引力；棕色为中性色，是一种温暖的色调，它为整体搭配增加了温暖感，呈现出经典、简约的风格，配色方案如图11-21所示。

图 11-21　男士休闲套装配色方案

男士休闲套装配色方案的参数值，如表11-7所示。

表11-7　男士休闲套装配色方案的参数值

❶	RGB：23、25、29	CMYK：87、82、76、64	#17191d
❷	RGB：126、71、37	CMYK：52、76、97、22	#7e4725
❸	RGB：228、163、124	CMYK：13、44、51、0	#e4a37c
❹	RGB：250、246、245	CMYK：3、4、4、0	#faf6f5
❺	RGB：81、66、63	CMYK：70、72、69、32	#51423f

11.2.8　案例：中老年休闲套装配色

中老年休闲套装的色彩搭配应根据个人喜好、肤色、季节和场合来选择，通常以中性色(黑色、灰色、深蓝色、白色和棕色)为主，在服装上加入一些温暖的色调(深红、酒红、橄榄绿、卡其色等)，可以增加中老年休闲套装的温馨感，如图11-22所示。

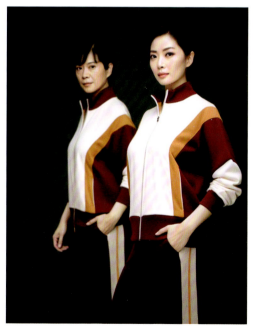

图 11-22　中老年休闲套装配色

酒红色代表温暖和活力，能够提升面容气色，适合作为中老年人的服装配色，将中性色(黑色和米白色)和温暖的酒红色搭配在一起，可以为休闲装增加一些时尚感，同时保持了中性色的稳定性，配色方案如图11-23所示。

图 11-23　中老年休闲套装配色方案

中老年休闲套装配色方案的参数值，如表11-8所示。

表11-8　中老年休闲套装配色方案的参数值

❶	RGB：77、13、27	CMYK：60、98、83、53	#4d0d1b
❷	RGB：115、31、53	CMYK：55、97、72、29	#731f35
❸	RGB：211、140、75	CMYK：22、53、74、0	#d38c4b
❹	RGB：250、244、249	CMYK：2、6、0、0	#faf4f9

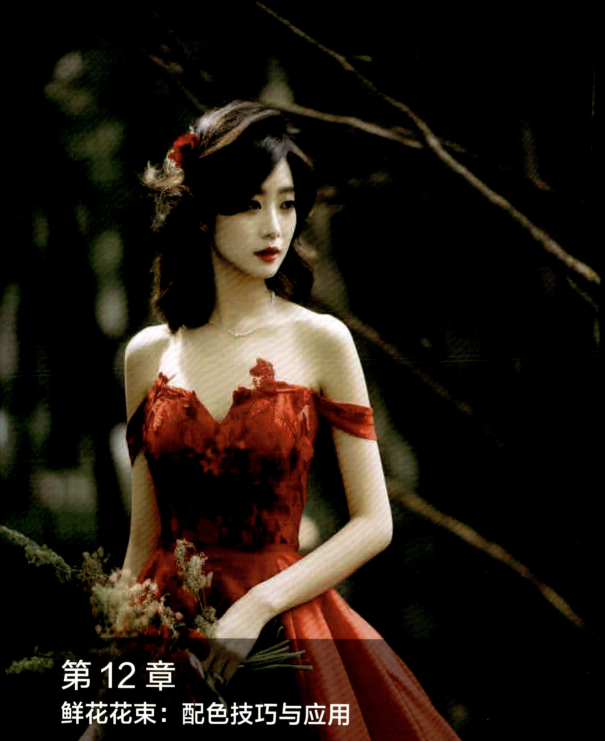

第 12 章
鲜花花束：配色技巧与应用

花束配色是指在设计花束时，选择和搭配不同花材的颜色，以达到美观和协调的效果。花束的配色可以根据不同的场合、主题或个人喜好来进行选择，以展现出不同的情感和氛围。例如红色代表爱情，黄色代表友谊，白色代表纯洁等。本章主要讲解鲜花花束的配色技巧与应用案例，通过巧妙的色彩搭配，可以使花束更富有表现力和艺术感。

12.1 传统色在鲜花花束中的表现和意义

传统色在鲜花花束中起到了非常重要的作用，它不仅能够传达特定的情感和意义，还能够影响人们的心情和感受。花束的配色可以根据不同的场合和目的进行调整，例如庆祝活动、婚礼、悼念仪式等，以及根据个人喜好和风格进行定制。本节主要介绍传统色在鲜花花束中的表现和意义，使大家更好地掌握传统色的搭配原则与运用技巧。

12.1.1 传统色对花束情感和寓意的影响

花束的色彩搭配可以根据不同的场合和情感需求进行选择，营造出恰当的氛围。此外，个人对色彩的喜好也是影响花束选择的重要因素。总体而言，花束的色彩搭配不仅是一种美学表达，更是一种情感的传递和沟通方式。

图12-1为传统色对花束情感和寓意的影响。

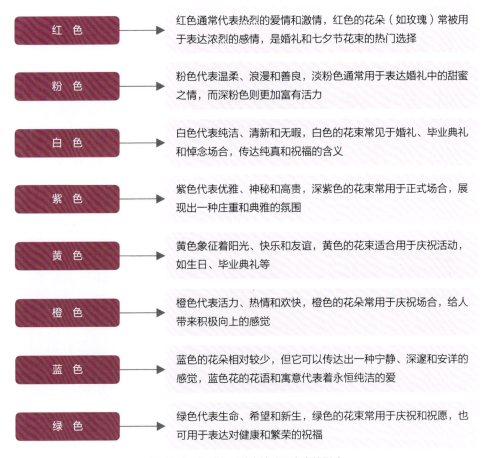

图 12-1　传统色对花束情感和寓意的影响

12.1.2 传统色在鲜花花束中的搭配原则

鲜花花束的配色是一门艺术,通过合理搭配花朵的颜色,可以打造出美丽、协调的效果。在花束颜色搭配的过程中,我们可以遵循一些原则,以创造出优雅、和谐、经典的花束效果。图12-2为传统色在鲜花花束中的搭配原则。

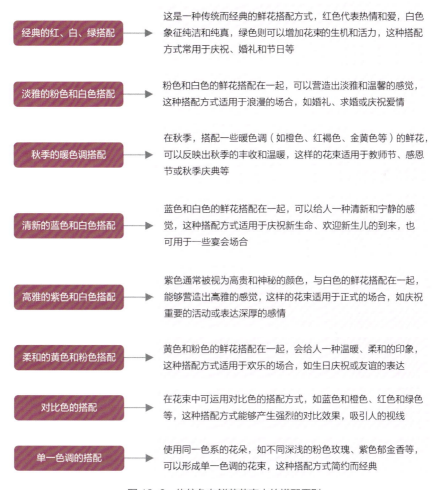

图 12-2 传统色在鲜花花束中的搭配原则

12.1.3 传统色在鲜花花束中的创意运用

在鲜花花束中加入独特的创意和构思,可以为花束增添独特的魅力和个性。图12-3为传统色在鲜花花束中的创意运用。

图 12-3　传统色在鲜花花束中的创意运用

　　图12-4为红色玫瑰与白色百合搭配在一起的花束效果，通过不同材质的花朵以及不同高度的搭配，使花束更具立体感，产生一种独特的视觉创意。

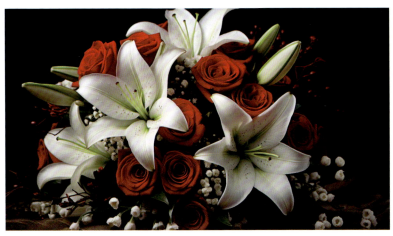

图 12-4　红色玫瑰与白色百合搭配的花束效果

12.2　传统色在鲜花花束行业的应用案例

在鲜花花束行业中,传统色被广泛运用,这些经典的色彩能够传达出深厚的情感、庄重的氛围,以及愉悦的情绪。本节主要介绍传统色在鲜花花束行业的应用案例。

12.2.1　案例:妇女节花束配色

妇女节是女性的专属节日,妇女节的花束可以包含各种类型的鲜花,主要用来表达对女性的尊重、感激和祝福。通过粉色、紫色和其他温柔的色彩,以及花卉的选择,花束可以传达对女性的赞美和祝福,如图12-5所示。

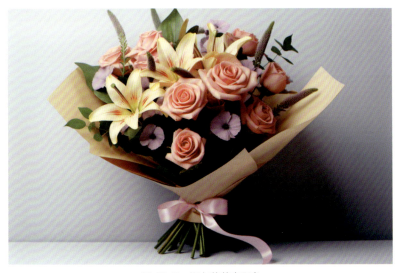

图 12-5　妇女节花束配色

粉色和紫色是妇女节花束的主要配色，因为它们被视为温柔、女性化和浪漫的颜色，粉色代表着爱、关怀和感动，而紫色则代表着尊贵和高贵，绿色的叶子可以用来增加对比度和平衡鲜花的色彩，它们还代表了生命和新的开始。粉红色的玫瑰象征着崇高的感情，花束中加入几朵淡黄色的百合花，象征着快乐、高贵，百合花的花姿优美，能够给人一种高雅的感觉，配色方案如图12-6所示。

图12-6 妇女节花束配色方案

妇女节花束配色方案的参数值，如表12-1所示。

表12-1 妇女节花束配色方案的参数值

❶	RGB：217、69、73	CMYK：18、86、66、0	#d94549
❷	RGB：249、175、163	CMYK：2、42、30、0	#f9afa3
❸	RGB：177、131、161	CMYK：38、55、22、0	#b183a1
❹	RGB：241、237、201	CMYK：9、7、27、0	#f1edc9
❺	RGB：93、122、65	CMYK：71、46、90、5	#5d7a41

12.2.2 案例：母亲节花束配色

在母亲节时，花束是向母亲表达感激、尊重和爱意的传统方式之一。康乃馨是母亲节时最常使用的花束之一，代表着对母亲的无私奉献、爱和关怀的感激之情。母亲节花束的典型配色方案包括粉色、白色和红色，这些温暖而深情的颜色最适合表达感激之情，如图12-7所示。

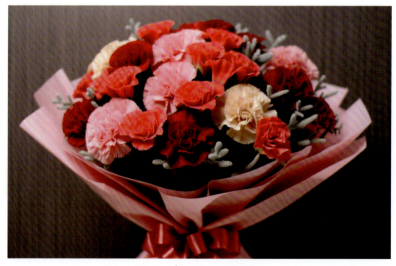

图12-7 母亲节花束配色

> **专家提醒**
>
> 不同颜色的康乃馨表达着不同的感情，粉色的康乃馨代表对母亲的爱，白色的康乃馨表示纯洁和忠诚，红色的康乃馨象征着爱和热情。在母亲节花束中，以康乃馨为主，再加上一些粉色或白色的玫瑰，可以表达对母亲的尊重和感激之情。

典型的母亲节花束可以以粉色和红色康乃馨为主色调，这些花材和颜色的搭配能够传达感激和尊重的情感，配色方案如图12-8所示。

图 12-8 母亲节花束配色方案

母亲节花束配色方案的参数值，如表12-2所示。

表12-2 母亲节花束配色方案的参数值

❶	RGB：179、11、31	CMYK：37、100、100、3	#b30b1f
❷	RGB：242、39、71	CMYK：4、93、63、0	#f22747
❸	RGB：253、171、202	CMYK：0、46、4、0	#fdabca
❹	RGB：244、199、183	CMYK：5、29、25、0	#f4c7b7
❺	RGB：152、146、148	CMYK：47、42、37、0	#989294

12.2.3 案例：父亲节花束配色

在父亲节时，为亲爱的父亲送一束花，表达了儿女们对父亲的感激、尊重和爱意。父亲节虽然没有像母亲节那样有标志性的花朵，但可以根据花材的含义和颜色来构建一束有意义的鲜花，以向父亲传达感激之情。

在父亲节的花束配色中，有几种较为经典的配色组合，例如蓝色和白色，蓝色代表信任、坚强和权威，而白色代表纯洁和坚定；红色和白色，红色代表爱和热情；蓝色和绿色，绿色代表了清新、宁静与和平，如图12-9所示。

选用经典的蓝色＋白色＋绿色的组合，蓝色的绣球团簇在一起，象征着圆满、幸福，而白色的花朵代表着纯洁，绿色的小花代表了健康、安宁，配色方案如图12-10所示。

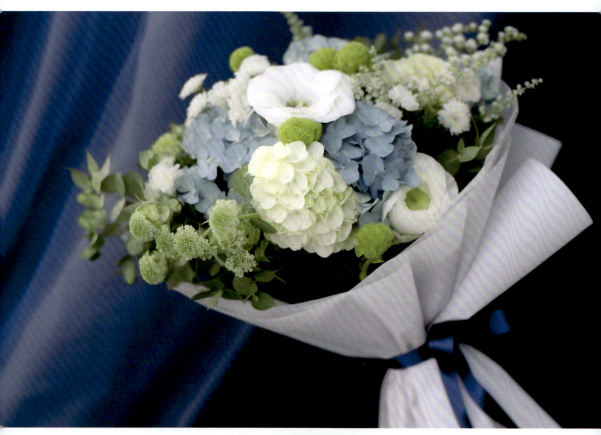

图 12-9 父亲节花束配色

图 12-10 父亲节花束配色方案

父亲节花束配色方案的参数值，如表12-3所示。

表12-3 父亲节花束配色方案的参数值

❶	RGB：136、165、192	CMYK：53、30、18、0	#88a5c0
❷	RGB：238、232、222	CMYK：9、10、14、0	#eee8de
❸	RGB：63、81、50	CMYK：77、59、90、29	#3f5132
❹	RGB：145、160、76	CMYK：52、31、82、0	#91a04c
❺	RGB：60、83、150	CMYK：85、72、18、0	#3c5396

12.2.4 案例：教师节花束配色

教师节花束的配色和花卉选择，旨在表达对教师的感激和尊重，同时传达对老师们辛勤工作的赞赏与感激之情。花束的鲜艳和多彩体现了学生们的感情，而绿叶植物则强调了教育中的生长和希望。

教师节花束通常选择明亮的颜色，如鲜艳的红色、橙色、紫色、粉色或蓝色等，以传达活力、感激和尊重之情，绿叶植物常用来填充花束，增加自然感和清新感，代表了生长和希望，如图12-11所示。花的类型可以多一点，以增加花束的层次感和视觉吸引力，象征了教师对学生发展的全面关怀。

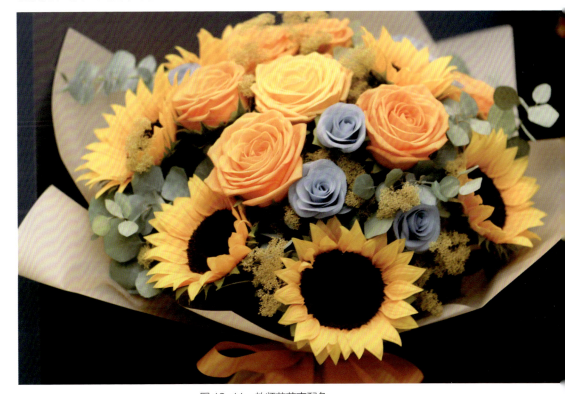

图 12-11 教师节花束配色

黄色代表阳光、活力和友善，这与老师的角色和特质相契合，蓝色寓意热情、感恩，象征了坚强和希望，配色方案如图12-12所示。

图 12-12 教师节花束配色方案

教师节花束配色方案的参数值，如表12-4所示。

表12-4 教师节花束配色方案的参数值

❶	RGB：246、89、27	CMYK：1、79、90、0	#f6591b
❷	RGB：255、211、81	CMYK：4、22、73、0	#ffd351
❸	RGB：233、212、195	CMYK：11、20、23、0	#e9d4c3
❹	RGB：152、168、187	CMYK：47、30、20、0	#98a8bb
❺	RGB：101、119、103	CMYK：68、49、62、3	#657767

12.2.5 案例：七夕节花束配色

红色被视为爱情和激情的象征，因此七夕节花束经常以红色为主色。在七夕节，情侣之间通常赠送红玫瑰表达爱意，特别是深红色的玫瑰，代表着浓烈的爱和热情，如图12-13所示。

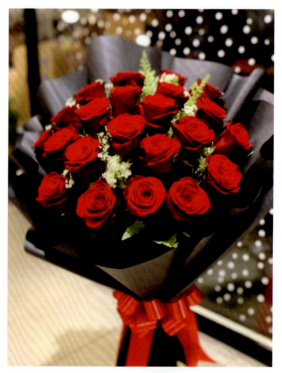

图 12-13 七夕节花束配色

> **专家提醒**
>
> 红玫瑰代表炽热的爱，适合热恋中的有情人；粉色玫瑰通常代表喜欢和感激，适合表达友情和感情初期的喜欢。郁金香是另一种受欢迎的七夕节花卉，不同颜色的郁金香代表不同的情感，如红色代表真爱，粉色代表喜欢，紫色代表神秘。选择一种最适合的花束和颜色，表达最真诚的情感。

红玫瑰和绿叶的颜色具有鲜明对比效果,将绿叶融入红玫瑰花束中,可以为花束增添一层清新的氛围,强调浪漫的感觉,配色方案如图12-14所示。

图 12-14　七夕节花束配色方案

七夕节花束配色方案的参数值,如表12-5所示。

表12-5　七夕节花束配色方案的参数值

❶	RGB:110、7、30	CMYK:53、100、91、37	#6e071e
❷	RGB:250、13、60	CMYK:0、96、68、0	#fa0d3c
❸	RGB:177、204、121	CMYK:39、10、63、0	#b1cc79
❹	RGB:237、235、187	CMYK:11、6、34、0	#edebbb

12.2.6　案例:生日花束配色

在亲人和朋友过生日时,我们可以通过赠送花束来表达祝愿。生日花束的颜色通常是鲜艳、明亮的,如红色、橙色、黄色、粉色和紫色等,传达快乐和喜庆的氛围,如图12-15所示。

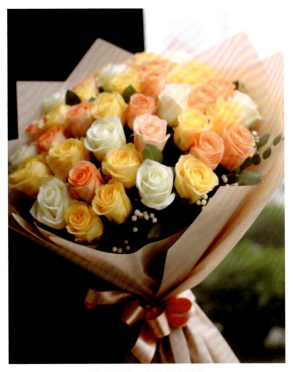

图 12-15　生日花束配色

> **专家提醒**
>
> 生日花束通常包含多种不同类型的花卉，这样可以创造出多样性的颜色和纹理，不同花卉的结合可以使花束的样式更加丰富，代表了朋友、家人或爱人的美好祝愿。

不同颜色的花卉可以传达出不同的情感，橙色花朵表示友谊和快乐，粉色花朵传递温馨和感激之情，米白色花朵代表纯洁之情，配色方案如图12-16所示。

图12-16　生日花束配色方案

生日花束配色方案的参数值，如表12-6所示。

表12-6　生日花束配色方案的参数值

❶	RGB：252、109、57	CMYK：0、71、75、0	# fc6d39
❷	RGB：253、232、152	CMYK：5、11、48、0	# fde898
❸	RGB：227、230、207	CMYK：15、7、23、0	# e3e6cf
❹	RGB：254、203、185	CMYK：0、29、24、0	# fecbb9
❺	RGB：126、139、97	CMYK：59、41、69、0	# 7e8b61

12.2.7　案例：婚礼花束配色

婚礼花束是指新娘的手捧花，新娘花束是婚礼仪式中非常重要的一部分，具有深刻的含义和象征。新娘花束象征着新娘的美丽和纯洁，鲜花的娇艳和芬芳传递了新娘的美丽。

白色花束是最传统和常见的选择，因为白色象征着纯洁无瑕和新的开始；粉色花束代表着浪漫和温柔，粉色玫瑰、绣球花、康乃馨或牡丹都可以在新娘花束中使用，柔和的色调(淡紫色、淡蓝色和淡黄色)可以传达温和、宁静的感觉；紫色的薰衣草或淡黄色的向日葵都适合作为新娘花束，如图12-17所示。

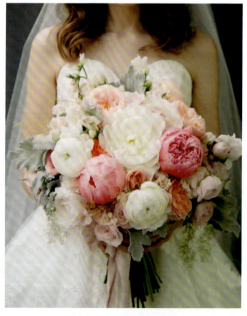

图12-17　婚礼花束配色

将粉色和白色的花朵结合运用在新娘的花束中，可以传达多层次的情感，代表了甜蜜、浪漫、纯洁之心，配色方案如图12-18所示。

图 12-18　婚礼花束配色方案

婚礼花束配色方案的参数值，如表12-7所示。

表12-7　婚礼花束配色方案的参数值

❶	RGB：237、156、175	CMYK：8、50、17、0	# ed9caf
❷	RGB：241、186、197	CMYK：6、36、13、0	# f1bac5
❸	RGB：238、234、229	CMYK：8、9、10、0	# eeeae5
❹	RGB：250、186、171	CMYK：2、37、28、0	# fabaab
❺	RGB：181、184、172	CMYK：35、24、32、0	# b5b8ac

12.2.8　案例：春节花束配色

春节花束象征着新的一年里幸福、繁荣与吉祥的美好愿景，它们是春节庆祝活动中不可或缺的一部分，为这个重要的节日增添了色彩和欢乐。春节花束中包括寓意吉祥的花卉，如吉祥草、幸运竹、福娃花等。

春节花束通常以鲜艳、热烈和富有节日氛围的颜色为主题。红色是春节的主色调，红色的玫瑰、康乃馨和牡丹是常见的选择；黄色代表着财富和吉祥，也适合用在春节的装饰中，如黄色的百合或郁金香，如图12-19所示。

将红色的玫瑰和橙黄色的郁金香组合在一起，可以传达出喜庆、热情和希望的情感，使春节花束更具象征性，营造节日的氛围，配色方案如图12-20所示。

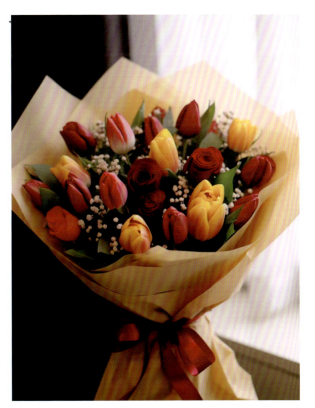

图 12-19　春节花束配色

图 12-20 春节花束配色方案

春节花束配色方案的参数值,如表12-8所示。

表12-8 春节花束配色方案的参数值

❶	RGB:204、31、43	CMYK:25、98、89、0	# cc1f2b
❷	RGB:223、120、151	CMYK:16、65、22、0	# df7897
❸	RGB:219、116、87	CMYK:17、66、63、0	# db7457
❹	RGB:251、212、63	CMYK:6、20、78、0	# fbd43f
❺	RGB:117、135、39	CMYK:63、41、100、1	# 758727